MARK WIGGLESWORTH
The Silent Musician
Why Conducting Matters

指挥为什么重要

一位指挥家的艺术心得

〔英〕马克·威格尔斯沃思 著
刘畅 译

华东师范大学出版社
·上海·

图书在版编目(CIP)数据

指挥为什么重要:一位指挥家的艺术心得/(英)马克·威格尔斯沃思著;刘畅译. — 上海:华东师范大学出版社,2022
 ISBN 978-7-5760-2837-9

Ⅰ.①指… Ⅱ.①马… ②刘… Ⅲ.①指挥法 Ⅳ.① J615

中国版本图书馆 CIP 数据核字(2022)第 104988 号

启蒙文库系启蒙编译所旗下品牌
本书版权、文本、宣传等事宜,请联系:qmbys@qq.com

The Silent Musician: Why Conducting Matters
by Mark Wigglesworth
© Mark Wigglesworth, 2018
Licensed by Faber and Faber Limited of Bloomsbury House,
74–77 Great Russell Street, London WC1B 3DA.
All rights reserved.

上海市版权局著作权合同登记 图字:09-2022-0918 号

指挥为什么重要:一位指挥家的艺术心得

著　者　(英)马克·威格尔斯沃思
译　者　刘　畅
责任编辑　王　焰(策划组稿)
　　　　　王国红(项目统筹)
特约审读　陈锦文
责任校对　袁一莀　时东明

出版发行　华东师范大学出版社
社　　址　上海市中山北路3663号 邮编 200062
网　　址　www.ecnupress.com.cn
电　　话　021-60821666　行政传真 021-62572105
客服电话　021-62865537　门市(邮购)电话 021-62869887
地　　址　上海市中山北路3663号华东师范大学校内先锋路口
网　　店　http://hdsdcbs.tmall.com

印 刷 者　山东韵杰文化科技有限公司
开　　本　890×1240　32开
印　　张　8.375
字　　数　164千字
版　　次　2022 年12月第1版
印　　次　2022 年12月第1次
书　　号　ISBN 978-7-5760-2837-9
定　　价　88.00 元

出 版 人　王　焰

(如发现本版图书有印订质量问题,请寄回本社客服中心调换或电话021-62865537联系)

献给

我的妻子、深谙指挥工作的安妮米克

也献给

或许有朝一日也想了解这一行业的宝贝克拉拉

目录

序 / i

引　言　塑造无形世界 / 1

第一章　指挥动作 / 13

第二章　指挥演奏者 / 53

第三章　指挥音乐 / 103

第四章　指挥歌剧 / 155

第五章　指挥表演 / 185

第六章　指挥自我 / 217

致　谢 / 251

本书涉及的曲目 / 255

序

时间。

没有比时间更强大的力量。

时间不会为任何人而停留,时间对一切都无动于衷。

人无法掌控时间,也无从影响时间。时间的旅程不可逆转,谁都无法摆脱其影响。时间的长河奔流不息,在它面前人人平等。有时,就连时钟的运转也无法完全与时间的脚步吻合。

然而,人可以控制对时间的感知。

音乐有时让人感觉如白驹过隙,有时又仿佛寸阴若岁。音乐赋予人活在当下的力量。没有过去可反思,也没有未来可憧憬。音乐把现在从过去的重压和对未来的期待中解放出来。这种时间上的撕裂可以带来极大的解脱。

所有音乐家都有以时间把玩音乐的特权。然而,对于指挥而言,时间意味着重大的责任。指挥在时间坚定不移的道路内外编织旋律,对它不可避免的趋势产生更加宽容的看法。我们要在时间中组织音乐,同时让音乐摆脱时间的束缚。我们在这一悖论的框架内工作,一方面须掌控音乐的跌宕起伏,向滴答作响的时钟发起挑战,一方面要赋予心灵以启迪与震撼。

我们击打时间。

我们塑造无形的世界。

引言 塑造无形世界

音乐是时间运动中的声音艺术。

——费卢西奥·布索尼（Ferruccio Busoni）

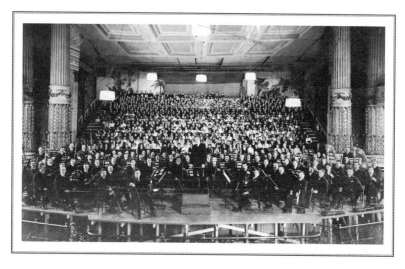

马勒《第八交响曲》首演阵容,参与的演奏家与演唱者多达千人

在古典音乐领域，指挥是辨识度最高的人物之一。很多人从未到现场欣赏过管弦音乐会，但都对指挥的形象有自己的认识。然而，即便对音乐爱好者来说，指挥也是令人困惑的角色，甚至带有神秘色彩。不过，这种困惑倒也情有可原。在本质上只与声音有关的场合，一位自始至终不发声的指挥却发挥了重要作用，这的确令人诧异。有趣的是，这种无关乎你所见之物的艺术形式，常常是由你听不到其声音的人物体现出来。

在一般的刻板印象中，指挥是个无所顾忌的自大狂，自视过高，但他的贡献似乎无法与乐手相比，这种滑稽的印象深入人心。作为最后一个登场的人，指挥显然具有超凡能力，能够根据整场气氛准确地判断出何时才是最佳的开场时间。他做出一系列夸张的手势，这些手势大致与音乐的能量相呼应；他用一根魔杖般的指挥棒让各种声音神奇地交融，随后摆出一副谦逊的样子接受掌声，同时对乐曲和乐团成员的表现给予认可，然后踏着凝重的步子走下舞台。这一切都在告诉人们，感同身受的经历和振奋人心的力量已经深深地打动了所有人。我们很容易笑话太把自己当回事的人，在认为他们的工作可能完全无关紧要时更是如此。

然而，如果指挥这个职业不是必不可少的，我想它也不会存在。事实上，无论是在管弦乐团中还是观众中，古典音乐爱好者的音乐生涯在很大程度上受到指挥的影响。当然，影响力的大小完全取决于指挥工作做得好不好。

大部分广为人知的职业不大会引发这么多疑问。"没有你，管弦乐团不是也能演奏得很好吗？""你真的对演出有什么影响吗？""演奏者真的在看你吗？"有些问题甚至是由乐团成员提出的！尽管任何人际关系都建立在难以言表的复杂性之上，或建立在往往无法解释的各种力量之上，个人和群体之间的动态关系不能用"简单"二字形容，但我相信，指挥所扮演的角色并不神秘。

相较于指挥，人们对于其他职业的领导者角色并不怎么感兴趣。我在想，很多戏剧导演、体育教练，或者坦率地说，任何一个其成功取决于赋予他人力量的人，是否也会引起这么多的困惑呢？是不是因为人们对戏剧更熟悉，才更容易理解为什么演员中要有一位负责人？是不是因为对体育行业更了解，才更容易明白为什么11个人不一定能组成一个团队？是不是因为更懂得商业，才更容易领悟为什么具有全局观的人更能激发公司的灵感并让集体受益？一位优秀的指挥会出于和其他领导者完全相同的理由团结、激励组成一个群体的人。在创造有益的集体协作意识的同时保留自己的决策权，严格说来这也许算不上一门学问，但很少有人会不同意，这是当代各个领域的领导者想要达成的目标。

指挥属于少数要在众目睽睽之下行使其权威的人。你可能会认为,相较于幕后工作,指挥的一举一动大家都看得见,所以其角色更容易被理解,但事实似乎恰恰相反。很明显,指挥正是因为处于公众注目之下才会引起困惑。指挥比大多数领导者更亲力亲为。麻烦的是,指挥使用的语言是具象化的,对于那些并不想看到它的观众来说,指挥的沟通方式很费解。音乐厅里的观众很难不去观察指挥,然而,指挥的手势跟演奏者的指法一样,都不是达到目的的手段。我不确定指挥的外表举止对观众是否重要,但是跟管弦乐音乐会现场的视觉呈现相关的一切,似乎都表明这会对观众造成影响。

我以前认识的一个三岁小孩总是叫我"The Connector"(接头)。像很多近音词的发音错误一样,她的口误其实透露出了很多信息。指挥和接头的作用差不多。指挥努力把作曲家、乐手、音乐、听众连接起来,并希望通过强化这种联系让自己成为科学意义上的conductor(导体)——可以传递热、电和声音的物体。抛开科学语境,动词to conduct最常见的非音乐意义很容易理解。引导(conduct)观众找座位的引座员很可能会和观众并肩前行,或许稍微领先一点,引导的同时也在陪伴。你能受到多少引导,不仅取决于引导的人,也取决于你自身。引座员无疑发挥了引导作用,但不是绝对的主导者。"以……引导"(leading with)[①] 既是从词源学角度也

[①] 此处可能意在用介词with表示指挥的工作不是绝对的引导。——译者注(本书脚注均为译者注,后文不再一一注明)

是从音乐角度对指挥工作的界定，因为尽管音乐表演必须有明确的方向，但管弦乐团由演奏者组成，需要人启动，才能表现自己。对有些指挥来说，管理一个集合各种人才但仍具有独特目标的团体是自相矛盾的，但最优秀的指挥恰恰能在不作出任何艺术妥协的情况下实现这一联合。优秀的领导者不只是简单地发号施令，并期望别人对他言听计从。在任何环境中，成功的团队不仅要有严明的纪律，也应注重成员的个性。对于一个管弦乐团来说尤其如此，如果想让观众看到令人信服的表演，演奏者必须有能力掌握整场演出的主动权。

电视上气势恢宏的马勒（Mahler）《第八交响曲》给了我关于指挥的最早记忆。我听了最初的几个小节后便跑出去玩了，回来时刚好赶上尾声，于是我看到指挥台上的那个身影与大约一小时前已全然不同。他可能没有抛洒热血，却大汗淋漓，脸颊还夹带着咸咸的泪水；他视线模糊，身心俱疲，却像一杯鸡尾酒一样令人兴奋陶醉。这让我意识到，尽管自己错过了演出，但所有参与其中的人都像经历了一次长途跋涉。当时我只是个七八岁的孩子，年幼无知，无法用更多的言辞表达自己的想法，但管弦乐需要由人来引导、控制、驱动和驾驭，这便是需要有一个人——指挥——掌控全局的原因之一，而且这是一种明智的选择。当然，负责演奏的音乐家完全有能力独立完成整场演出，但一个人数众多的音乐团队几乎不可能就应该采取何种具体的音乐表现手法达成一致。指挥的责任就是创造这种一致——确保每位演奏者融入同一

个表演。

音乐本身就意味着凝聚。我们爱说对某一情况采取一种"协调一致的"（concerted）方式，或者与他人"协作"（in concert）。然而，一部交响曲、一个乐章乃至一个乐句背后蕴含无穷无尽的深意，这样的背景下想要达成共识并非易事。作曲家在一定程度上定义了乐曲，但这并不意味着限制演奏者或听众的想象力。事实恰好相反。每一段旋律都在歌唱，每一段节奏都在舞蹈，每一组音符都在讲述一段传奇——但这些歌曲、舞蹈和传奇究竟是怎样的面貌，则完全取决于表演者。音乐响起时听起来必须和谐，情感也必须协调一致。我认为二者缺一不可。表演需要的是表现力和执行力的统一。音乐应该是自由的，但也必须有的放矢。古典音乐尤其如此。每个音符都是前一个音符的延续，并由下一个音符赋予意义。每个音符背后都隐藏着一种意图，就管弦乐而言，这个意图是由指挥支配的。

叔本华（Schopenhauer）曾说，音乐容易领会，却难以解释。尽管音乐的抽象性使其能够传达给许多人，但当演奏者需要就作品的主旨达成一致意见时，缺乏可定义性就会引发矛盾。一个管弦乐团有多少演奏者，其内部就有多少种不同意见。虽然这些观点不一定都不正确，但如果所有人都希望在同一时刻表达自己的观点，音乐的力量就会被削弱、稀释，观众的体验也会大打折扣。

音乐的指涉可能不够明确，因此有些人更喜欢室内乐。

他们重视与作曲家的紧密联系,由于经过的中间环节相对较少,这种联系会表现得更加直接。如果音乐的力量无法尽可能像导管或水渠中的水流一样集中,管弦乐团的庞大规模就会对音乐呈现产生不利影响。然而,管弦乐既不需要恣肆无忌,也不需要在情感上过于超然,它是深刻的、广阔的、微妙的。乐团指挥鼓励演奏者尽情表达自己的情感,同时又不露痕迹地将这种表达糅合进一种专注、真诚的沟通渠道中,让参与其中的人互相增进,而非彼此削弱。

德彪西(Debussy)在数学的背景下把音乐与无穷大联系起来,这意味着音符能以无数种方式组合在一起,而表现的方式也是无限的。音乐也许无法刻画一把茶匙,但只需一个乐句,就能描绘令人心痛的喜悦;只消一个和弦,就让人有痛彻心扉的悲哀之感。尽管如此,再多的隐喻性语言也无法准确表达人们听到的音乐是什么意义,何况不同的人体会到的意义可能会略有不同。

人们对于音乐本质的看法模棱两可,一定程度上是记谱法的局限所致。然而,就像世界语这门国际性语言,音乐的简单性建立在每个记号或符号的含义都有很大余地的基础上。音乐不仅仅是演奏正确的音符,或者甚至不像埃里克·莫克姆(Eric Morecambe)所坚称的那样,"按正确的顺序演奏正确的音符"。现实中任何作曲家的指令都是含糊不清的。即使是非常详尽细致的记谱法,也只是一种相对基本的传递信息的手段。表现某一特定节奏的准确性或灵活性的

方法数不胜数，赋予某一个音符色彩的方法也有很多。你说的每一句话都有特定的含义。只要奏出一个音，就一定带着诠释。甚至连回避表现本身也是一种表现形式。尽管作曲家可能会努力明确一个音的节奏、音量、重音、长度、音色和速度等内容，但这些本质上都属于音符的主观属性，而且毫无疑问都受到所处具体音乐语境的影响。幸运的是，正是乐谱的局限性使音符的意义具有无限可能性。有限创造了无限。正是这种无限让古典音乐得以延续。如果拉赫玛尼诺夫（Rachmaninov）《第二钢琴协奏曲》的每场演出听起来都无甚区别，就没有多少人愿意一遍又一遍地听了。

即使一个音符的所有特性都可以准确界定，其意义也还是取决于它与其他音符的关系。音乐关乎音符之间的关系，而不是音符本身。表达就处在音符与音符、节拍与节拍的中间地带。如何将音符分隔开来，如何连贯表达，如何将其因果连续性梳理清楚，如何突破其预期的效果，正是在这些过程中，指挥能够将纸上的音符转变成多维的表达。

如果你听一段电脑处理过的音乐样品，就会意识到演奏者发挥的重要作用。有时候，如果脱离了设定的理想乐器的独特音色，或是没有演奏者的人性力量作为支撑，就算是最著名的作品你也不一定听得出来。正是这些缺陷决定了我们演奏音乐的特征，我们容易犯错，而错误发人深省，这正是机器无法完全取代人类的一个主要原因。

考虑到大多数人幼时第一次接触古典音乐时都被教导要

准确演奏作品，人们会有作曲家限制了音乐而不是使其自由这种印象，倒也可以理解。那些不认同"音乐是自我表达的媒介"的人，很容易固守"乐谱是目的而不是手段"的观念。另一方面，爵士乐对即兴的强调，让演奏者觉得自己有更大的掌控空间，也更能吸引观众听音乐。不仅因为即兴演奏使观众认识到，音乐创作对表演者来说是真正意义上的个性化创作，而且因为它保证了观众听到的音乐是独一无二的。爵士乐演奏者和古典音乐演奏者与其作曲家的关系迥然不同，但从哲学角度来说，我不认为二者是对立的。与爵士乐演奏者相比，古典音乐演奏者使自己与乐曲融为一体的机会并不那么明显，但如果想让整场演出听起来真诚而有意义，融入作品仍然至关重要。音乐不可能自由放任，我相信大多数爵士乐演奏者都会同意这一点，只是他们非常善于掩饰支撑自己作出选择的各种惯例和原则。

古典音乐存在众多选择，因此不同诠释方法的存在都合情合理。但是演奏中的不一致、不连贯或含糊不清则完全不可取，幸好有指挥帮助，大多数管弦乐的演奏都避免了这种状况的发生。一首乐曲的生命就像一条河流，表面上这条河始终没有变化，但下面暗藏无数难以捉摸的结构。随着时间的推移，这些结构在不经意间改变了河流的整体形状。音乐的真谛一直都在变化，演奏者必须对这种不稳定性持开放态度甚至完全接受它，同时还须知道，如果想将乐曲的意义毫无保留地传达出来，演出必须始终忠于自己。

指挥若想实现自己的音乐理想，就必须能够说服其他演奏者接受自己。一个专业的管弦乐团本着合约，会尊重指挥的意见，但若抛开最表面的层次不谈，一场成功的演出至少部分取决于指挥对演奏者心理的了解程度。激励他人的才能仍然是指挥生命中的关键因素。不管指挥的音乐修为多么高，如果不能对别人产生影响，也就变得无足轻重了。

然而，只有让管弦乐团心服口服的技巧也不够。演奏者也要有能力表达自我。这就是为什么一篇描述演奏者"在某个指挥的指导下"演奏的文章会显得如此不妥。这种提法暗指饱受压迫的演奏者（可能也包括音乐）"被压制得服服帖帖"。这种关系永远不会带来超越个人经验极限的音乐创作。指挥必须将自己的个性注入管弦乐团，但无权抹杀每位演奏者的个性。指挥的工作是接受这些个体的心理，只有这样才能影响这些个体。指挥根本上拥有的只是影响力。当然，这与观众所能想象的控制程度完全不同。如果指挥真想控制自己希望表达的内容，不妨写本书吧。

一位朋友最近跟我说，她儿子认为我聪明绝顶。小男孩说，竟然有人能"整天挥舞着一根棒子，却都没有打到自己的脸"，这真令人难以置信。我很乐意接受一切夸奖，尤其是一个六岁孩子公正无私的见解，我想他的话可能还有更深的含义——可能并没有。也许思考过度有百害而无一利。我在想，各行各业的功成名就者可能都不会浪费时间分析他们面对的挑战和取得的成就。说到底，功到自然成。

我没打算让本书成为指挥的指导手册,也不打算讲述指挥这一行业的历史。指挥并非一个可以用"统一标准"衡量的职业。每个人都会在一定的环境中以自己的方式找到特定的方向,而那些取得伟大成就的人往往就是在寻求答案时最有主见的人。因为即便对于最优秀的人而言,难以解释的不确定性因素也始终存在。即使一个人能解开这个秘密,这也与他的个性或特质无关。然而,我仍然希望,对管弦乐团和指挥之间的音乐关系、肢体关系和心理关系作出的基本解释,以及对指挥面临的一些更加公开化或更加私人化的问题的探讨,能够满足观众对所观看的演出的好奇心,因而使其更好地欣赏音乐。

音乐是无形的,最好的领导艺术亦然。指挥塑造了音乐表演前的现实和心理过程,也塑造了音乐表演本身。塑造无形之物可能会流于含混或玄妙,但指挥技艺背后却是具体而深刻的人性。

第一章 指挥动作

身体从来不会说谎。

——玛莎·葛兰姆（Martha Graham）

马勒的指挥风格（出自 1901 年幽默杂志《飞叶》[*Fliegende Blätter*]）

大多数情况下，指挥对音乐的热情早年就被唤醒了。孩提时代学习演奏乐器之初与作曲家建立的基本关系，会给大多数音乐家带来毕生的回报。勤奋与耐心成为孕育这一关系的土壤，对于一个五岁的孩子来说，这两种品质都实属不易。不过，青少年时期是神经系统固定成形的时期，最好在此之前就一一攻克挑战演奏技巧的难关，而孤独的苦练无疑将长期伴随大多数专业音乐家。这种年轻时的全情投入将缔结一条纽带，这条纽带日后不但有助于促进行业内部成员之间建立友谊，而且能使彼此对没说出口的成长经历的艰辛感同身受。在音乐缔结艺术的纽带之前，人与人之间关系的纽带已经存在。

指挥（或许是下意识地）选择与这一纽带保持一定的距离，同时倾向于选择一种相对独立的职业生活。我相信，绝大多数指挥都不会认为自己在演奏方面比乐团乐手更卓尔不凡，但不可否认的是，这份工作的确让他们显得与众不同——指挥不和乐手坐在一起，而是站在边上，从旁指导音乐的行进，这个选择并不寻常。指挥最初作决定可能是出于音乐方面的考虑，但最终会对整个人生产生影响，个人、社

会和经济方面的影响和音乐上的影响一样重要。这一切即使不能有效地证明你是谁,也会在很大程度上影响他人对你的看法。

为什么指挥希望整个管弦乐团成为抒发自己对音乐之爱的媒介呢?原因是多方面的。对有些指挥而言,也许仅仅是因为自己在乐器演奏方面的技巧不够精湛,选择以乐器演奏作为职业并不会取得令人满意的成就。有些指挥可能觉得自己的乐器能演奏的音乐种类较为单一,而交响乐团能演奏的曲目无穷无尽,相对而言更有利于表达自我。还有些指挥则认为,管弦乐团展现的人与人之间的互动是这份工作最迷人的地方。对我来说,三种原因兼而有之,而且我认为很多指挥也这么觉得。但不管动机如何,选择走上指挥这条职业道路与其说是为了展现一个人作为音乐家的技能,不如说是将一个音乐家作为人的一面真实地反映出来。从这个意义上说,这根本不能称为选择。你就是你,而且如果你的个性让你在独处时比在团体中时更自在,那也是理应得到尊重的特质。如果有人觉得作为个体比在一个团队中更有安全感,那我认为,无论这个人想当网球运动员还是足球运动员,他的选择不仅能反映其天赋才能,也更能反映其心灵。

有人认为管弦乐团本身就是指挥演奏的乐器,这种观点完全是一种误解,尽管有时由于某些专业指挥不愿意打破这种夸大妄想,这样的看法更加肆意传播。那些木质、金属或黄铜材质的乐器本身都有一些特性,而且毫无疑问,很多乐

器演奏者与其独特的乐器之间都建立了亲密的联系，但是如果认为一大群独立的音乐家就像无生命的物体，无疑严重歪曲了指挥和管弦乐团之间的关系。有时人们很希望同一个演奏者每次对同样的指挥动作都能有同样的音乐反应，但是每位参与者的千变万化往往比任何音乐机器都更有意思。

正如戏剧导演不"扮演演员"，指挥也不"演奏乐团"。没错，指挥直接参与了演出，但始终没有发出任何声音。如果非要说指挥与哪种乐器有关系，那么认为那种乐器就是指挥自己的身体或许更加公正。指挥就是用它来表达自我的。指挥就是这样塑造无形世界的。因此，指挥需要通过肢体学习"说话"。口头交流在排练场合是可以接受的，但在实际演出中却从来都不太受欢迎。表现音乐的过程中涉及的最为关键的部分，指挥必须通过视觉的方式而非言语来表达。

艾伯特·梅拉比安（Albert Mehrabian）1971年的一项研究表明，面对面的交流，特别是情感和态度的交流，可以分为三个独立部分：人们使用的文字（7%）、说出文字时的语调（38%）以及说话时的肢体语言（55%）。如果言语本身与说话者的非言语行为矛盾，人们更有可能相信后者。尽管这项研究结果常常被过于简化，但很明显，某种形式的肢体表达是人与人交流的核心。如果没有它，指挥的作用就会大不相同。人们每天都在用肢体表达情感。指挥只是将生活中的一个基本事实视为一种手段，目的是创造出清晰的音乐风格和强烈的情感力量。

只用肢体表达对音乐的态度有很多明显的优势。一种情感无论多么具体，如果不受语言表达的限制，就会显得更加浓烈。语言很容易引起误解。每个人遣词造句都有自己的偏好。演奏者听到指挥说的话后的反应，不太可能与他们对指挥展示的动作的反应一致。音乐令复杂简单化，但若用语言讨论音乐很容易起到反作用。音乐是一种世界语言，也是一种无法翻译的语言。描述难以形容的事物时，肢体语言是唯一一种最接近真实的交流手段。指挥工作将音乐与肢体语言合二为一。

♩ ♩ ♩

音乐和语言有很多不同之处，其中之一便是音乐通常有规律的节奏。人类说话常用抑扬顿挫的短语。然而，尽管每个句子都有一定的节奏，但只有在特殊情况下，该节奏才会让人有多说几遍的愿望。人类非常善于配合节奏，而对有节奏的手势和节拍的准确把握是很多记忆法以节奏为基础的原因。人类经常利用节奏使事物深深地铭刻于大脑。大脑对节奏的反应非常显著，所以正是乐曲的节奏使听众积极参与其中。即使没有在走路或跳舞，节奏也比旋律或和声更能令大脑活跃。最能打动人的莫过于节奏——有时可以调动人体，有时可以触动人心。就像诗人对韵律的运用一样，指挥对观众期待的节奏的微妙把握是一种表达工具，看似简单，实则深刻。

节奏是音乐律动的属性，节奏听起来应该谨严还是松散，这是一个涉及音乐表现力的问题。作曲家明确了音乐的音符和节奏，但两者都不是绝对精确的。大多数乐器的音高可以上下波动以达到表现目的，而大多数人对任何一个音都能辨别出至少十种不同的音频。不过，每个演奏者诠释作品时，更重要的任务是把控节奏，节奏的自由、连贯、静止或精确度是音乐叙事的一种重要手段。指挥对富有表现力的乐章采取的态度可以说明很多问题。甚至像沃恩·威廉斯（Vaughan Williams）的《云雀高飞》（*The Lark Ascending*）这样节奏自由的曲子，演奏者也可以选择云雀声音的响亮程度。越强调节奏，飞翔时那种无忧无虑的感觉就会越弱。情绪是不断变化的力量。管弦乐团中，这种情绪的主导力量来自指挥。指挥若能在肢体上控制自如，就能准确无误地传达音乐的力量，演奏者也很容易心领神会。无论音乐本身是像月光下的湖水一样静谧，还是像沙漠中的风暴一样狂热，只要技巧娴熟，便可以毫不含糊地呈现出无数种变幻的节奏。

对指挥（尤其是缺乏经验的指挥）来说，如果没有真实的音乐，没有人在面前演奏，要表现出有节奏的力量绝非易事。聆听想象中的声音虽然有其限制，但是，私下先学会适应自己的肢体动作仍然很有价值，这样在面对公共场合的压力时才能泰然自若。一个人在家里挥舞手臂并不像看上去那么愚不可及。只有在不知道为何这样做时才会滑稽可笑。对于一个无意站在管弦乐团前指挥的业余爱好者来说，跟随录

音指挥是一种无伤大雅的消遣，但通过这种方法练习指挥技术则毫无意义。对于你正在指挥的作品，即使你喜欢录音的诠释方式，这种经验势必会让你跟着听到的音乐比划，而不是发现你的肢体动作的创造性。你只是在跟随音乐舞动，而非真正在创造音乐。指挥不像乐手那样可以练习音阶，但熟悉自己的动作大有好处。肢体灵活、头脑冷静的指挥会让管弦乐团成员有一种安全感，而反复练习手势形成的肌肉习惯同样也会让指挥感到安心落意。

每位指挥的身体都不同，每位指挥的技艺也都是独一无二的。身体习惯和手势的特点与个人的高矮胖瘦有关，而指挥自然状态下的姿势是演奏时的外在表现的基础。如果身体确实是指挥的"乐器"，那么指挥自然应该学会好好用它。精湛的技艺本质上对指挥和任何乐器演奏者都一样：为了达到预期的效果，要意识到自己的肌肉运动，还要有所把握。不能掌控自己的身体，就不能直接控制乐团。管弦乐团通过其他一些方式也能达到预期效果，但如果一切都要在没有或不顾指挥给的视觉信号的情况下加以解释和排练，那就需要花费更长的时间才能达到预期效果。这样做的实际影响和经济方面的影响不言自明，而过度的描述和重复会使乐曲的新鲜感和想象力丧失，这样造成的破坏性可能更大。

伟大的指挥很少仅仅因指挥技巧而饱受赞誉。技巧是达到目的的一种手段。倘若肢体无拘无束、自然放松，技巧便与所指挥的音乐从本质上融为一体。如果脱离了对音乐本身

的透彻理解，即便不能说肢体无法将音乐清晰地传达出来，也可以说这种清晰表达毫无意义，对自己音乐观点的坚信是将音乐表现出来的关键。混乱不堪或粗糙模糊的音乐观点也会导致肢体的表现含混不清、拖泥带水。这反过来又让管弦乐团产生类似的一般反应。但如果指挥确信自己把握住了音乐所要表达的内容，这种信念就会直接体现在肢体动作上，从而传递给演奏者。贝多芬（Beethoven）《第五交响曲》的开场有上百种不同的演奏方式，经验丰富的演奏者可能已经尝试过绝大多数演奏方式。尽管通过理解管弦乐团需要的纯粹的肢体引导，也可能会得到一致的回应，但是把技术方案和音乐方案分开永远不会有充分的说服力。无论何时，指挥都要记得，引导肢体动作的是音乐本身。

指挥的手势之所以准确无误，是因为其背后的思想和情感清晰明了，当指挥的肢体动作反映了音乐的真实情感时，观众便很容易产生共鸣。根据我的个人经验，每当我指挥的乐团出现混乱时，几乎都是我在音乐上的优柔寡断造成的，我的肢体语言下意识地将这种犹豫不决的情绪传达出来。我十有八九能提前一微秒知道我将听到刚才感觉到的那种犹豫不决。怀疑和失望是指挥应该努力避免的两种情绪。

♩ ♩ ♩

站在管弦乐团面前时，大多数指挥做的第一件事就是努

力与演奏者建立一种肢体上的关系。每位管弦乐团成员都有自己的身体特征,尽管演奏者会调整自我以适应每一场演出的指挥,但如果指挥自己作出大部分调整,通常可以更容易、更迅速地达到目的。毕竟,每场演出只有一名指挥。有时候指挥会感觉自己在黑暗中挣扎,希望可以抓住什么东西。不过我已经领悟到,如果指挥能敞开心扉,让这种联系自动到来,那是再好不过的。这并不是一种被动的解决方案,而是理解管弦乐团此时也正在寻找一些支撑。或许指挥会感到茫然不知所措,但如果给人一种疯狂失控的印象,仿佛遭到了一条鱼的攻击,那么对于前来帮忙的人来说,这样的表现只会让情况变得更加复杂。指挥并非在寻找什么特别之物,但一旦找到了就知道非它莫属,随之而来的同步感会让指挥和管弦乐团备感安慰,还会让他们深受鼓舞。没有了它,指挥便可以说丧失了所有控制力,当然也就无法从一种像是纯粹偶然的关系中获得满足。知道何时汇聚与释放演奏者的能量既关乎音乐,也关乎心理,但最终给出答案的仍然是指挥的肢体语言。管弦乐团和指挥之间的肢体互动决定了他们交流的质量。

尼采(Nietzsche)曾经说过,我们用我们的肌肉来听音乐。因此,反过来说我们根据看到的来作出音乐选择,似乎也符合逻辑。我曾经听说,一位声名显赫的指挥家和一个同样大名鼎鼎的管弦乐团在开始排练时采用的是 G 大调音阶。不管是不是真事,这一无疑颇具幽默感的轶事蕴含着严肃的

信息：指挥家想在演奏乐曲前与乐团成员建立一种肢体上的联系。无论即将排练的曲子究竟有多少具体要求，双方之间联系的隐形丝线都可以单独纺织。

音乐和肢体关系紧密。大多数作品都被分成了几部分，某些语言中这些部分被称为"movements"（乐章），这可能并非巧合。正如儿童也能分辨不同音乐作品的不同特点，并随之即兴舞蹈一样，演奏者将手势转换为音乐意义的能力也是一种本能。人类显然是唯一能够跟随音乐而动的动物。与一些人对指挥的看法截然相反，实际上，猴子并不会指挥得更好。对指挥而言这是个好消息，对猴子来说却是个坏消息。

对于管弦乐团的演奏者来说，先把指挥当作一个人来看待，其次才视其为音乐家，这是人的本性使然。指挥进入排练厅后给人留下的第一印象至关重要。有些指挥与政客持有相同的观点，认为90%的权力来自对权力的感知，把自己包裹在权威的外衣中，行使权力也会变得更容易。指挥隆重出场，甚至故意姗姗来迟，就是为了创造出一种他们觉得从纯音乐角度看可能不足以信任的等级制度。不过，管弦乐团和指挥之间的关系相对亲密，意味着演奏者很快就能看穿这种虚伪之举。偶尔的虚张声势并非坏事，但真诚无论何时都会战胜自命不凡。只有最真诚的指挥才最有权威感。

另一方面,缺乏自信同样也是个问题,这种心理在肢体上和口头上都会有所体现。很多情况下,紧张的感觉源于对所处环境的重视,源于对管弦乐团的博学和经验的欣赏,源于对观众期望的认可以及对音乐本身需求的理解。指挥私下如何处理这种感觉是一回事,怎样用身体表现出来则是另外一回事。如果乐团成员认为指挥并不轻松自在,他们也会感觉不自在。

有一些指挥的个人魅力和与生俱来的能力可以为整个演奏大厅增色不少,他们在任何舞台上都会成为焦点;他们可以功成名就,能让别人对他们产生好感。还有一些指挥,如果抛开音乐,几乎没有任何魅力可言。魅力是学不来的,对于那些有幸天生拥有魅力的指挥来说,这会令各种机会纷至沓来,也可以帮助缓和与群体的关系。实际上,直到100年前,德国社会学家、哲学家马克斯·韦伯(Max Weber)才首次将个人魅力与由人格驱动而产生的领导力这一概念联系起来。魅力(charisma)这个词的真正含义与宗教有关,标志着一种可以创造奇迹的特殊力量,是圣灵赋予的神圣力量——这可能足以让那些最自以为是的指挥面红耳赤。

总的来说,只要不是过于自信或过于缺乏安全感的人,人跟人都能相处得很好,但指挥和管弦乐团之间在专业权威上是不对等的,所以事情就没那么简单了。演奏者希望——某种程度上要求——面前站的是一位非凡之人。除此之外,他们要很清楚为什么上台指挥的不是他们自己。然而,指挥

要是装模作样，立刻就会败露。第一次与管弦乐团会面时，指挥马上就会意识到取得平衡的必要性。我经常觉得，一旦你真正开始指挥，就已经克服了你和乐团之间最复杂的身体动态互动问题。因为说到底，对管弦乐团的演奏者来说，真正重要的还是站在面前的这位音乐家的素养。幸运的是，相较于其个性，指挥对音乐方面有更多的掌控，也更能控制如何向他人展现自己内心有多少自信，有多少犹疑。

要想给别人留下轻松自在的印象，最简单的方法就是放松自己。通常人们打算解决一些棘手之事时，说起来如探囊取物，做起来却困难重重。音乐非易事。如果不小心谨慎，便很难将每件事都做到恰到好处。要达成非同一般的目标，自然要面对一定的挑战。作为负责让管弦乐团愿意去冒险的人，指挥必须是首先点燃气氛的人。从第一次出现在乐团成员面前的那一刻起，指挥的肢体动作可以让演奏者放松下来，同时给予相同程度的激励。当然，事情也有可能朝相反的方向发展。然而，指挥若能对与演奏者们共同重塑作品、合作共奏新章保持谦卑之心，同时坚定不移地相信我有站在指挥台上指挥的权利，这就是个不错的开始。

♩ ♩ ♩

指挥台的出现到底是出于实际需要还是基于心理需求，这一点无人知晓。我猜两种原因都有。显然，有了指挥台，

坐在大型管弦乐团后排的演奏者便可以清楚地看到指挥的肢体动作,但可能也有一些情感因素在发挥作用。有些指挥刻意避开指挥台,因为不想让人误会那是在彰显个人地位。还有些指挥仅仅因为自己太高而对指挥台敬而远之。不过,在区分指挥与管弦乐团的职业和个人关系时,指挥台给人的正式感和等级感可能非常重要。指挥台可以成为指挥表达观点的平台,"站上指挥台的那一刻起,我便成了整场演出的主宰者,但一旦走下指挥台,我的意见,无论是音乐方面的还是其他方面的,并不比其他人的高明"。这是一种职业传统,反映了演出准备过程的正式。大致说来,指挥对音乐负责,对彩排负责,而指挥台就是对这种地位的肯定,但这不一定意味着对拿破仑般的权力情结的满足。

无论指挥是否站得比其他人高,能够让演奏者看得见才是重中之重。演奏者必须一直看着眼前的乐谱,这才是他们的基本聚焦点,但余光仍然发挥着重要作用。看上去演奏者并没有盯着指挥看,但音乐厅里只有指挥站在前面不断挥舞手臂,而且他的肢体动作的目的是鼓励演奏者,所以演奏者很难做到视而不见。

演奏者想从指挥的肢体语言中获得行动的自信和驰骋想象力的自由。理想的状态下,指挥看上去应既坚定又灵活——就像一棵大树,扎根深处,支撑着树冠的平衡,传递着能量;坚实的树干象征着智慧和力量,柔韧的枝条或抵抗变化之风,或随之摇曳;叶片不断变换着形状和色调,伴随

着穿透空气的阳光和灵性的节奏翩翩起舞。指挥的肢体语言需要徜徉在诗歌和散文中，体现音乐语言的语法，这种语法允许用无穷无尽的形容词和副词，为它们支撑的结构增添色彩。指挥须通过肢体表现对时间的掌控，弄清楚音乐是在发展中，还是已抵达；是在积蓄着力量向高潮攀登，还是由高潮趋向缓和。我相信，指挥能展现出音乐表达的是白昼还是夜晚，是内在的思考还是外在的情绪，是私人的情感还是公共的意识。指挥可以使音乐听起来像一幅生动的油画或一幅印象派水彩画，也可以像雕刻一幅精致的蚀刻或一幅粗糙的木刻那样刻画音乐的曲线。我不知道指挥能不能让音乐闻起来像金银花，或者尝起来像洋葱，但指挥的感受力越强，其想象力就会越强烈地传递给管弦乐团的成员。

有的人具有色联觉（chromesthesia），欣赏音乐时会联想到颜色，对此我毫不惊讶。人们常常谈论演奏者利用乐器描绘的音乐的各种色彩，作曲家往往根据他们想要音乐传达的情感色彩来选择乐曲的调。由莫扎特（Mozart）的歌剧可以发现，莫扎特认为 A 大调最适合表现浪漫的爱情。贝多芬则用降 E 大调创作了很多史诗作品。C 大调似乎经常被用于表现具有威严色彩的音乐。既然指挥可以通过肢体语言表达某种情感，那么推而广之，也可以驾驭和控制某种调。这一观点深奥难解，但我和学生们做过一个游戏，让他们猜测一位青年指挥要表现的是哪个调。令人欣慰的是，他们猜对的概率很高。

指挥不能将单个音符所要传达的意思表达出来,但是能对两个音符之间关系的意义产生影响。指挥可以表现音乐的愤怒或悲伤,浪漫或忧郁,绝望或希望,私密或公共,粉色或蓝色。我们也应该有能力做到这些。指挥的工作是将构成音乐的黑白点音符变成一道光影组成的彩虹,释放音乐的线条,使之化为形态万千的升降曲线和色彩基调的变换。乐谱的局限性要求指挥对管弦乐团音乐家所诠释的内容进行形象性的演绎。同时,每位演奏者的想象力也要加以引导,最终形成一致的音乐见解。

♩ ♩ ♩

从形而上的意义来讲,作曲家、指挥和管弦乐团构成了一种三角关系,而创造性音乐经历的核心便位于这一三角形的中心。三者都在以某种神秘的方式朝着这个音乐核心行进,任何表演的独特性也都是在这一过程中才得以呈现。如果三者都愿意接受自己之前未曾想过之物的影响,音乐的发现和创新就会充满多种可能性。指挥有责任激发这种创造性,也确实应尽这样的义务,达成这一角色目标的工具很明显是双臂。如果手臂做动作时离身体太近,就有可能让人觉得指挥在宣示自己对音乐的所有权。不过,如果手臂的动作太过舒展,就不能展现那种可以将一个大型管弦乐团凝聚在一起的磁力。理想的状况是,指挥让观众感觉到音乐和环境是一体

的。但要达到这一目的，就需要付诸实际的把控，以某种方式释放音乐，而不是禁锢音乐。

人类双手的力量、机动性和灵活性无与伦比。手的活动范围提供了无限的交流机会，我们下意识地将其丰富的神经触觉与大量感官知觉联系在一起。只需欣赏一下罗丹（Rodin）的雕塑，我们就能感受并欣赏手的表现力，尽管那只是一双不动的手。灵巧本身就是一种美。手仿佛在诉说着一种原始语言，渴望理解的人不会对手的语言视而不见。政客有意识地选择夸张的手势来加强修辞，而在一种（我们希望）更具诗意的环境中，指挥经常用手势传达大量潜在信息。手既可以温柔抚摸，也可以发号施令。脆弱而细致的声音可以经由手的微妙运动传入人的耳朵，也可以令精准的音符连接都清晰呈现，而紧握拳头的热情和决心就像是从一开始就有的一种手势。

人类双手有这样丰富的表达力，有些指挥选择不使用指挥棒完全合情合理。我认为，合唱指挥之所以几乎总是只使用双手，是因为这样做能更好地服务人的声音，人声中包含的纯粹人性可能会被木棒、塑料棒或是玻璃棒破坏、稀释。然而，很多指挥想将演奏者集合在一起时，就会使用某种形式工具来达到目的。可以说，棍棒是人类最初使用的工具。历史上第一位有记载的指挥是"给拍者"（Pherekydes of Patrae）。公元前709年，"给拍者"首次面向音乐家挥动一根金色的棒子。如果17世纪的法国作曲家、指挥家让-巴普蒂斯特·吕利

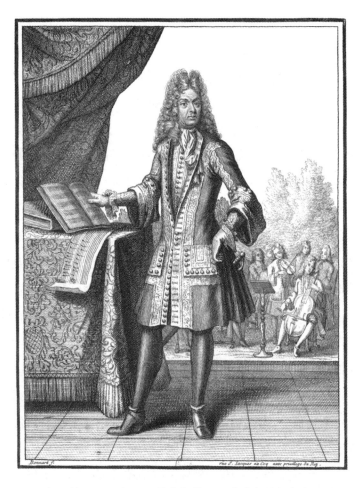

1687年1月8日,让-巴普蒂斯特·吕利(上图)在庆祝国王路易十四手术康复演出《感恩赞》的时候,不小心用指挥棒戳到了脚趾,后来伤口溃疡,于3月22日死于败血症

（Jean-Baptiste Lully）拿指挥棒敲击地板时不那么用力，他的脚可能就不会受伤，他也不会因坏疽丧命。一根白色指挥棒能令节奏更清晰、情感更精确吗？答案的确值得商榷。然而，只要技术娴熟，指挥棒就可以像手指一样灵活，且有可能成为象征权威的灯塔，信号明确而柔和。

管弦乐团演奏者对于拍点位置在哪里，看法各不相同。有些演奏者可能会本能地看着指挥的手，另一些则紧盯着指挥棒的棒尖。如果手和指挥棒之间发生矛盾，就会引发混乱。但如果让手充当指挥棒，而不是相反，便不会有问题，而指挥棒也可以是一件美丽的乐器，指挥用它来塑造音乐的个性，也用它带出音乐的律动。指挥棒像琴弓一样运动，其速度和所产生的压力可以使弦乐演奏者演奏时整齐划一；它可以提供一个更精确的固定点，围绕着这个固定点，演奏者可以预先调整呼吸，而乐团后方的演奏者将受益于这样的方式，因为这样一来，节拍得到了延伸和扩展，因此也被增强。指挥棒的影响范围也因此扩大很多。指挥棒可以勾勒出最绵长的音乐线条或最平顺的形状；它可以表现轻盈和优雅，也可以表现深沉和嘹亮。

喜欢使用指挥棒的指挥非常在意其手感。如果指挥棒是手臂的有效延伸，那它就需要以正确的方式连接手指和手掌，使之融为一体。每位指挥对指挥棒的精确性和舒适性的要求不同，这便需要从各种各样的指挥棒中精挑细选，很多指挥的指挥棒都是为其量身定做的。我本人要感谢伦敦大学学院

(University College London)一位研究实验物理学的波兰教授。用一根感觉不对的指挥棒指挥就像小提琴手用别人的琴弓演奏一样。从肢体角度而言,用一下倒也并非不可以,但是平衡感和重量上的差异严重抑制了自信地表达自我的能力。没有自信的指挥就像一只没有羽毛的小鸟。正如阿德莱·史蒂文森(Adlai Stevenson)①所说,"如果你觉得自己骑着马看起来滑稽可笑,又怎能带领骑兵冲锋陷阵呢?"

♩ ♩ ♩

除了肢体语言的力量,坚定的站姿、开放的姿势、引人注目的双臂、给人以启迪的双手和清晰明确的指挥棒技巧也很重要,但是大多数管弦乐团的音乐家都会告诉你,他们实际上通过观察指挥的面部表情寻找最重要的交流信号。眼睛讲述的故事最引人入胜,因为眼睛是"心灵的窗户"。眼睛可以揭示指挥对音乐的理解,对自己观点的信心以及对演奏者的信任;眼睛也会暴露出相反的信息。眼睛从不说谎。

至少可以说,眼睛几乎不说谎。人们很自然地认为我们的面部表情能反映出所思所想,但情况并不总是如此。大多数人可能会"面无表情",全神贯注的时候才不经意地以某种特定的方式表现出来。如果指挥思考时的表情让人觉得严厉

① 阿德莱·史蒂文森(1900—1965),美国政治家,两度参选美国总统,口才出众。

或置身事外，那他们很不幸。但要是果真如此，意识到这一点也可能会导致更多的问题。每次集中注意力时都记得保持微笑几乎是不可能的事，即便能做到这一点，往好里说，可能会给别人留下虚伪的印象；往坏里说，便会让人感觉怪里怪气。当一位演奏者的面部表情让我确信他自始至终痛恨排练，但排练结束后他面对我的表现却截然相反时，我总是惊诧万分。指挥很难不受演奏者真情流露的影响，但误解的可能性一直存在。

美国心理学家保罗·埃克曼（Paul Ekman）认为，人类的面部表情大约有一万种。令人欣慰的是，对于在世界各国工作的指挥而言，大多数面部表情普遍适用于每一种文化。这些表情传达了包括愤怒、厌恶、恐惧、快乐、悲伤、惊讶、享受、蔑视、满足、尴尬、兴奋、内疚、骄傲、宽慰、满意和羞愧等情绪。这些情绪足以表现马勒的交响曲了。指挥的音乐表情必须像"脸书"（Facebook）那样无所不包，同时还要确保这些情绪反映的是音乐的情感故事，而非个人的心事。如果过分袒露最私密的情感，可能会让人觉得你太感情用事或者令人尴尬。无拘无束和自我放纵之间的界限很微妙，接受音乐所讲的并非他们自己的指挥可以真诚地找到这条界限。最优秀的指挥就像一个容器，音乐自由流淌其中，因为他们也是这样看待自己的。

指挥有他们自己的灵魂和个性。然而，最优秀的指挥能表达各种极端情绪，同时不触动最为私密的个人内在体验。

他们创造强烈的情感氛围，同时不流露出个人的紧张与不安。指挥放松，而不是懈怠，不失去内在的控制，却创造出极大的自由。这使得演奏者可以自如地随音乐共赴情感之旅，而不需要对指挥许下个人承诺。这样一来，作曲家而非指挥的个性便得到了全面表达，因而也会有更多的人与音乐产生共鸣。表现乐曲时能不掺杂私人感情是一种难得的天赋。

　　观众很少能看到指挥的脸，因此很少能看到指挥与乐团之间的这种基本交流。这让我感到庆幸，如果管弦乐团后面坐了观众或听众，会让我感到些许尴尬。我不知道自己是否泄露了什么行业机密——或者个人秘密。指挥的信号是传达给演奏者的，而不是传达给公众的。这些信号是调色板和画笔，而不是画作本身。指挥的情感表达是实现听觉目的的一种视觉手段，本末倒置意味着出了问题。然而，尽管我不认同观众必须在指挥肢体语言的引导下体验音乐，但毫无疑问，指挥始终是整场表演中最容易吸引观众目光的那个人。想要观众对指挥视而不见并不现实，而且多项研究表明，观众眼中所见确实会对他们耳中所闻产生影响。显然，热情地去看无疑意味着积极地去听。无论赞同与否，指挥的外表无疑会影响公众对音乐会的感受。

　　我曾经认为，管弦乐团的演奏者是实现听众与音乐交流的唯一渠道，我的肢体语言只是为他们服务而已。不过如今我意识到，指挥的手势对观众的体验会产生直接（尽管可能是潜意识）的影响，这完全符合逻辑。例如，当乐团其他成

员正在演奏贝多芬《第七交响曲》高潮部分的主旋律时，如果我把注意力集中在低音提琴手身上，观众只要注意到我的举动，便能意识到低音提琴的重要性。这与摄像导演在电视台直播音乐会时发挥的作用大同小异。他们对镜头和角度的选择实际上"编辑"了观众在家观看和聆听音乐会的体验。

指挥可以通过肢体语言引导观众，只要这是指挥手势产生的结果，而非其目的，便无伤大雅。然而，人们来音乐厅是为了欣赏音乐，而不是听与音乐有关的讲座；指挥想让观众听到的是乐曲各部分的总和，而不是音乐碎片。不过，尽管闭着眼睛欣赏音乐的观众会明显感受到曲子的整体结构和情感强度，其中一些更加微妙的细节通过视觉体验才能充分体会。"为了"观众演奏与"迎合"观众的演奏是不一样的，尤其是当你意识到这样做的后果，能避免被有害的自我意识控制时，就能区分这两者。

显然，指挥的肢体参与度必须与音乐本身具有的能量一致。如果音乐听起来应该像一场槌球游戏，而指挥的手势却像是在参加一场拳击比赛，观众肯定无法集中注意力。如果音乐听起来像来自麦迪逊广场花园，那么指挥就不应该表现得像是在出席皇家花园派对一样。这并不是说我没有那样过。应该让观众通过观察就能看出指挥是在指挥海顿（Haydn）的交响曲，还是肖斯塔科维奇（Shostakovich）的交响曲。不过，指挥的力度也必须能反映出音乐家的需求。遇到复杂的、情绪异常激动的乐章，指挥只需配合采用小幅度的肢体动作，

以确保不给演奏者制造额外的混乱。通常情况下,我打的节拍越多,我觉得我制造的误解就越多。音乐所要表达的情绪或许很强烈,但极度热情的手势有时只会更容易让演奏者迷失方向。

幸运的是,大多数时候,音乐对力量的需求和实际的需求是一致的。这当然不是运气。传世佳作的实际演奏过程也是乐曲本身的一部分。最伟大的作曲家从来不会创作无法演奏的乐曲,可以肯定的是,如果某些曲子从演奏技巧上说行不通,那么很有可能是音乐要求出了问题。如果技艺精湛的小提琴手不能将勃拉姆斯(Brahms)《第四交响曲》的结尾部分演奏出来,那可能是因为他们被要求以一种对乐曲来说太快的速度演奏。不过,如果乐曲本身与乐曲演奏之间存在矛盾,那么演奏者的诉求应该始终优先于音乐诉求。如果指挥贯彻了上述原则,但是管弦乐团做不到,那么指挥表现得再情绪波动都毫无意义。

而且,一个人指挥得越用力,听众就越难专注听音乐;指挥得越多,听到的就越少。弗朗茨·李斯特(Franz Liszt)曾经指出,指挥"是舵手,不是桨手"。这句话切中要害。反过来,如果指挥不好好表现肢体动作,就很难对演奏者形成任何影响。理想情况下,指挥对演奏者施加的压力应该与滑雪者对雪施加的压力不相上下。技艺高超的滑雪者知道何时启动,何时滑行,何时控制弯道的运动,何时依赖坡度加速。滑雪者的双膝不断弯曲转向,以便自然与山坡之间形成一种

迁就和让步。做不到这一点就可能有危险。滑雪者错误的选择可能会给身体带来灾难性的后果，同样，指挥陷入危险的可能性也一直存在。而且，管弦乐团就像雪山的山坡一样，表面上似乎都丝毫无损——至少在公众面前如此。

然而，指挥有责任最大限度地发挥演奏者的潜能，在演绎某些作品时，指挥一再提出的各种要求可能超出了任何一位演奏者的想象。不过，让乐团发挥到极限与要求乐团努力超越极限还是有区别的。演奏者期待指挥激励他们推动自己去寻找一些内在未被发现的所得，当最终实现这一目标时，他们便会心怀感激。不过，想方设法迫使演奏者超越其能力或意愿，很少奏效。至少在我看来，骑师手中的鞭子似乎更多地反映的是骑师而不是马的个性。

♩ ♩ ♩

对指挥的需求源于一些最基本的要求，根本上是为了让音乐家一起演奏或一起歌唱，特别是在音乐环境中，否则，音乐家们可能听不清楚彼此的声音。光的传播速度比声音的传播速度快得多，同理，视觉上的指引往往比听觉上的指引更精确。

音乐家从小就学习一些节拍模式，并逐渐使之成为潜意识的一部分。很多教科书用箭头插图解释有哪些手法指挥可以使用，而乐团的音乐家们也会觉得很清晰。尽管他们在如

何最好地处理音乐信号的细节问题上都固执己见,但在一个方面达成了共识:每个小节的第一拍是重中之重。从音乐角度而言,这是最重要的一拍,音乐家们依靠这一拍确定自己在音乐中的位置。对于管弦乐团中那些没有在演奏、正在心中默数小节的音乐家来说,这一点尤为关键。最需要指挥搭建清晰架构的就是没有在演奏的音乐家。如果乐曲对演奏者而言是首新曲子,那么数100个小节的休止可不像听起来那么简单,而演奏者需要(或至少欣赏)清晰、协调而又值得信赖的肢体指引充当向导。对于没有演奏的乐手来说,强拍很重要,但是对于正在演奏的乐手来说,每一个强拍之前的弱拍更加重要。

一幅漫画中,一位指挥的乐谱架上写着这样的提示:挥舞双臂直到音乐停止,然后转身鞠躬。该漫画贬损指挥的方式令人忍俊不禁,但是它没有指明音乐最初如何开始。这才是最难的环节。在排练或演出中,乐曲的预备拍是指挥要完成的最具体的任务。指挥的目标就是要从无中创造有。这几乎是指挥唯一一次在寂静中挥动手臂,只有在此刻,指挥的动作无须配合演奏者。只有在此刻,指挥是真正的独自一人。这一刻过后,一切都必须更具协作性,必须服务于音乐这一中心。说实话,整场演出开始后,我常常有如释重负之感。

指挥很清楚,只有在一首乐曲,或任何一个乐章的开始,每位管弦乐团成员都注视着自己。可能现场每一位观众也只在此时看着自己。毫无疑问,指挥是所有人注意的焦点。仅

通过一个动作将乐曲的呼吸、节奏、声音、音量、情绪、温度和风格确立下来需要全神贯注和冷静的头脑。但是,除了从音乐和实际角度都需要让弱拍很清楚,开场手势还需要向演奏者们传递出百分百的自信,他们有些人可能会感到紧张,这完全可以理解。指挥的目标是用信念和信任来指导整场演出。肾上腺素和催产素达到完美的平衡状态。

我发现,想象乐曲已经开始演奏在某种意义上大有裨益。心中之耳为指挥提供了无声的律动,你可以想象一个无形的场景。这意味着你在某种程度上已经融入了已存在的场景氛围(尽管这只是个人的私密领地),而不是一开始就感到付诸手势的压力。我认为,私下哼唱莫扎特《第四十交响曲》的小提琴开场旋律并不是什么丢脸的事情,因为这是为了保证指挥用正确的速度指挥这段旋律之前中提琴的简短引子。随后,指挥必须明确传达自己希望达到的目标,而不仅仅是完成这首乐曲的开始部分。

一旦整首乐曲开始,每个节拍对下一个节拍而言都是弱拍。除了最后一拍外,每一拍都是对下一拍的邀请。这样的邀请包含了指挥希望传达的所有信息,其中最重要的是确定节拍何时结束以及下一个邀请何时开始。"向上"(up)和"向下"(down)这两个词可以表示指挥手臂移动的方向,但也表示节拍给人的感觉。"弱拍"(upbeat)意味着积极乐观。这个词多么鼓舞人心,积极向上的感觉真好。相反,"强拍"(downbeat)意味着沮丧消极,甚至可能有点遭受虐待的意

味。然而,如果每个强拍都能被看作下一个节拍的弱拍,就有可能产生持续的期待和释然,乐曲便如有了动力和浮力一般汩汩向前。此外,指挥的思维总是比乐曲快一拍也并非坏事。拥有未来意识能让指挥更好地把握现在。

人脑有一种复杂的能力,可以对空间和时间的关系作出判断。如果指挥的手势在空中传递时方向感清晰、目的地明确,演奏者就会感到轻松自在,做好充分的技术准备,在准确的时间演奏准确的音符。清晰明了的节拍速度,再加上视觉上对节拍结束所在演奏声部的准确把握,是指挥技术的基础。这种明确性使演奏者对节奏的把握满怀信心,并有助于他们就音乐所需的有节奏的自由和灵活性达成一致。因为演奏者必须提前选择何时开始演奏以及如何开始演奏,他们会在弱拍时作出决定。演奏者演奏这个音时所做的肢体准备必须要从指挥的手势就能看出来。等到拍子落下时,演奏者已全情投入,若这与演奏者的期待相矛盾,那么所有人都会听出这种不确定感。音乐家和音乐都需要呼吸,对这种呼吸的物理性和音乐性保持敏感是指挥应该具备的最重要的技能。

♩ ♩ ♩

小节线的存在是为了显示乐曲的基本节拍。所有乐曲原则上都附属于每个小节的节拍。然而,除了速度最快的乐曲之外,所有乐曲的小节内部都划分为更频繁的节拍。每个小

单小节线　双小节线　终止线　开头反复　结尾反复　开头和结尾反复

节应该有多少个节拍由作曲家决定；然而，尽管这些内在节拍是事先规定好的，却不一定是指挥选择的拍子。有些音乐也许每小节有两拍，但指挥可能认为只指示其中的第一拍会防止节奏的力度过强。相反，如果把这个小节里的两个节拍——尤其是在节奏更加舒缓的音乐中——细分成四个节拍，从而对两个主要节拍的表现和声音控制得更加自如，就会令音乐表达更加清晰。

古典音乐很少会如此简单或一成不变，实际演奏中，指挥必须对任何特定小节中不断变化的具体节拍划分持开放态度。指挥时有可能按一拍呈现，也有可能一分为二，接着又合二为一，然后再一分为四。如果能做到驾轻就熟，那么无论是指挥本人还是演奏者都不会一头雾水。如果指挥的选择反映了乐曲本身的灵活性，演奏者甚至都不会注意到这种不一致。尽管指挥具体点出的节奏千变万化，但其基本律动却可以保持不变。

和许多问题一样，演奏者对这一问题的见解也各不相同。有的人更喜欢节拍少一点，这样节奏就会慢一些。假如指挥的肢体语言值得信赖，演奏者就会对在这样的音乐框架内演

奏作出积极的反应。还有些人更愿意听到频繁的节奏转换。与指挥建立积极关系的基础往往是类似的方法，即哪种选择才是最合适的，但即使在管弦乐团内部，对这一问题的各种看法也难以达成一致。

指挥对节拍模式的决定与对音乐需求和对演奏者需求的看法有关，但同时也反映了自己心中最满意的感受。如果指挥对自己的肢体选择表现出不自在，这种尴尬必然会传给乐团。正如演奏者知道哪种指法最可靠一样，指挥也要了解自己的优势和弱点。然而，相较于演奏者，指挥往往更难决定哪种方式最有效。声音的物理性质和管弦乐团成员的各种偏好可能会产生出乎预料的效果，指挥必须能够及时调整。指挥可以预先作决定，但最好不要太死板。曾有几次，管弦乐团已经按我给的方式作出了诠释，但我在重新思考最佳方式后决定作出调整。对指挥而言，排练也同样如此。

绝大多数乐曲的小节都可以分为二拍到三拍，如果进一步划分，还可以分为四拍和六拍。有些节拍指挥起来比其他节拍更具音乐性。我个人更喜欢从左右两侧给出手势，而不是上下摆动。我认为，一小节两拍子的二分特性令表现乐曲的机会变得非常有限，根本没有更多的发挥余地。但向左右两侧横向做手势会迫使指挥展示更私人的空间。这种交流更加坦诚。三拍子的音乐指挥起来比二拍子显得更有人情味或许是有原因的：我们不都是更愿跳华尔兹，而不愿跟着进行曲翩翩起舞吗？

更加不规则的小节——比如含有五拍子或七拍子的小节——带来了不同的挑战。质数不能均分，由此产生的这种内在不平衡，往往正是作曲家选择质数拍子来表达某种躁动不安和模棱两可的情绪的原因。遗憾的是，人们很少让孩子学习这种长度的小节。到底是因为从数学角度而言这样的小节过于复杂，还是因为这种小节暗示的变幻不定的情绪不适合那些易受影响的人，我不得而知。然而，不管出于什么原因，我们从小到大都把五拍子或七拍子音乐与危险之物——一种情感上的危险，别人可能认为在过去的某个时候，我们还没为此做好准备——联系在一起。每当别人要求我在情绪表达上做到无规律可循，但在节奏表达上却要一致连贯时，我都会怀疑自己是否是唯一一个感到不自在的指挥。

说到打拍子，最重要的是让每个小节的开头清楚明确，不要让音乐听起来突兀而夸张，也不要让旋律不断被恼人而过分讲究的停顿打断。乐句的语法结构应该像在其他任何语言中一样不唐突。对于很多乐曲，尤其是那些世界名曲，演奏者没有必要时时刻刻都盯着强拍。这样便可以使人感到自由，不受律动内部结构运作的束缚。没有人希望听到音乐家组织音乐的方式，就像他们参观悉尼歌剧院时不希望看到防止剧院倒塌的机械装置一样。小节线是一种必要的恶，它的专断严苛会引发普遍的挫折感。就像维多利亚时代的孩童一样，强拍会被看到而不被听到。

"交响曲"这个词的原意是"声音的和谐"。演奏者需要合作演奏,才能造就音乐。不过,与上佳的合奏同等重要的是,协作演出本身是达到目标的一种手段,而不是目标本身。过分强调精确的节拍可能会破坏乐曲的表现力。指挥虽有切实的责任纵向清晰呈现乐曲每一瞬间的律动变化,但也有责任横向促进音乐的抒情感。音乐是一种横向的艺术形式,其存在与此时此刻的真实生活的时间轴相关。由于某些原因,当时间轴更多地是横向而非纵向的时候,它们对指挥来说更重要;让想象出来的音乐线随着真实的音乐起伏变化,这在横向移动时要容易得多。

有一种理论认为,指挥用右手打拍子,用左手表达情感,对左撇子来说正好相反。但割裂实践和表达不仅过于简单,而且也做不到。指挥没有表现乐曲节奏运动,就无法塑造乐句乐段的形态,而在脱离整体音乐意义的情况下,也不可能打好拍子。军乐团的指挥表现得毫无情感,但也能令人大受触动。

然而,两只手臂做同样的动作也没有任何意义。演奏者不需要像镜像一样复制信息。鉴于两者几乎不可能完全同步,因此两只手臂的动作更有可能只会相互矛盾。指挥应该能够做到用单手指挥。如果两只手臂不能自主活动,那么也许用单手指挥会将信息传达得更清晰。理查德·施特劳斯(Richard

Strauss）[1]认为指挥应该把左手塞进马甲的口袋里。不过，如果两只手臂都能传达出独立又互补的信息，那么显然用双手指挥会事半功倍。内容复杂的乐谱可以同时描述20个不同的主题。两只手臂指挥的效果会是一只手臂的两倍，这样可以使协作更明晰，也能创造出统一的视觉效果。

然而，无论用哪一只手，当涉及更多的情感信号而不是具体的演奏信号时，就没有标准可循；也不需要什么标准。指挥通过手势在空中描绘情感的方式与那些不从事指挥行业的人一样。即便并非哑剧表演艺术家，指挥也可以通过手势传达各种各样的信息。这是人类的基本沟通方式，从出生就开始学习，凭借本能去表达和理解。从这个意义上说，指挥只是孩子玩的游戏而已。

任何时候，指挥都会尽力将自己认为最重要的音乐之声呈现出来，简言之，就是留心声音来自哪个声部，并与乐团共同完成自己的决策。乐团与指挥通过视觉接触传达与接收信息，决策得以执行，音乐的层次也由此建立。不过，与演奏者进行目光接触也是一个机会，让他们相信自己处在正确的轨道上。根据所演奏曲目的知名度，有的演奏者开始演奏一段声部独奏或难度较大的乐曲之前，可能需要长时间数空拍，要是能在恰当的时间得到指挥的肯定和鼓励，他们就会

[1] 理查德·施特劳斯（1864—1949），德国浪漫派晚期作曲家、近代杰出指挥家，担任过柏林皇家歌剧院、维也纳歌剧院的指挥和音乐指导。下文提及的施特劳斯，均指理查德·施特劳斯。

感觉演奏起来要容易很多。布鲁克纳（Bruckner）①《第七交响曲》的整部乐曲中，铜钹演奏者只需要演奏一个音符，如果指挥没有表现出自己意识到了该音符的音乐意义，那就显得有些考虑不周了。视觉暗示看起来是指挥工作的重中之重，但严格说来这并不是提醒演奏者及时加入的必要手段。演奏者面前摆放着乐谱。看着乐谱，他们知道演奏什么内容、什么时候演奏，知道自己应该怎么做，并不需要特别的帮助。然而，指挥与演奏者共同肩负着拉开乐曲帷幕的责任，无论从人的角度来看还是从音乐水平来看，双方都具有重要的意义。指挥和演奏者的关系与指挥和音乐的关系应该是同等的。

指挥的乐器就是自己的身体，这一类比如今已经站不住脚，因为我们能否用不出声的方式展现自己的音乐才能，取决于别人如何诠释我们的动作，还要看他们是否觉得我们的动作值得回应。而这些真正演奏音乐的人，可以说形形色色。

管弦乐团有多少个，其成员有多少位，对指挥肢体语言的反应就会有多少种。谢天谢地，这并非一门可靠的学问。有些管弦乐团成员演奏时很配合拍子。还有一些成员则有些延迟，部分原因是为了衡量自己是否同意指挥的观点，但主

① 安东·布鲁克纳（1824—1896），奥地利著名作曲家、管风琴演奏家，也是一位有名的音乐教育家。

要是因为他们需要一些时间才能演奏出自己希望听到的声音。听到这样一种姗姗来迟的回应，指挥也许会感到不安，可只要放下虚荣心（不管怎么说，这并非一件坏事），唯一的问题便只剩下音乐听起来效果如何。如果音乐听起来浑然一体，并且是指挥希望达到的效果，那么即便彼此间的互动感觉像打一个古老的越洋电话一样也没有什么问题。一旦习惯了，指挥就会意识到声音延迟是自己的问题。如何应对这个问题才至关重要。

经验或天赋，或二者兼备，能让指挥用正确的方式处理听到的一切。等待音乐开始演奏可能是一场灾难。不耐心等待同样会是一场灾难。重要的是知道什么时候调整声音，什么时候忽略它。没有两个一模一样的管弦乐团，每个音乐厅都迥然不同，指挥必须能够自如应对现场的各种反应和音响效果。我认为，如果只是把自己看作为演奏者制定规则并要求他们言听计从的发号施令者，这样的指挥在音乐上或职业上都不会有长远的发展。即使指挥掌握了一种技巧，可以完美地控制每一个细微差别、每一个节奏、每一次过渡，也只能确保演奏者服从。哪怕做得再好，这也不能使指挥有长足的进步和发展。

在履行领导责任的同时根据所听到的声音调整自己的肢体，这种能力非常重要。这就是定义指挥工作的"引导"。因此，当索尼公司的工程师制造出一个机器人来指挥贝多芬《第五交响曲》的第一乐章时，他们就已经将指挥这一职业的

全部意义丢弃了。当然,演奏者可以听从机器人的指挥,但如果机器人听不懂他们的反应,他们就没有作出自己贡献的空间。这样的做法迫使演奏者也成了机器人。把"像机器人一样"当作一种侮辱性的言语是有原因的。音乐是人类之所以为人类的原因之一,人性也是音乐最强大的力量。剔除这一点,指挥便会麻烦缠身。当演奏者意识到指挥在倾听自己演奏的乐曲并给予回应时,他们会觉得自己得到了认可,也是被赋予权力参与整场演奏的音乐家。

指挥如果想知道如何指挥下一个节拍,就必须倾听演奏者对当下节拍的反应。倾听和引导之间并不矛盾。有动作就有回应,两者不断循环,彼此协调,把声音的现实与你对声音的想象结合起来。你必须认真倾听,耳朵听见,作出反应,才能发挥创造的本领,并让这一切尽可能在较短的瞬间发生。虽然主动发出演奏邀请的人是指挥,但管弦乐团应邀对乐曲的解释必须是指挥同意的——当然,前提是指挥同意了。这便成为双方配合完成的肢体合作,这一过程中,指挥点出的节拍与自己看到和听到的相协调,而演奏者决定这是非如此不可的协作。指挥发挥了领导作用,尽力诠释自己的领导力,随后有效地与乐团联合,共同参与到演出中。整个过程就像跳舞一样。找到了正确的感觉后,这种肢体上的合作简直可以达到天衣无缝的境界。

鼓励演奏者倾听是指挥肢体语言强调的主要目标。塑造音乐的核心是分享音乐,如果演奏者的音乐决定与所听到的

现实相符，他们就会成为出类拔萃的演奏家。不过，边倾听边演奏并非易事。这两项工作看上去本已矛盾，需要同时处理多重任务时就难上加难。演奏乐器需要个人极其专注，但乐曲同时要求你留心其他人的音乐行为。指挥必须表明自己一直都在用心聆听。指挥的注意力引导着乐团的注意力。如果演奏者能体会到指挥根据所听到的作出选择，他们就会意识到自己也有能力如法炮制。

如果动态的听觉调整机制得以建立，那么整个乐团合奏时便不必依赖视觉体验，也就不是分等级的，而是听觉性的，因此也更有协作性。有时管弦乐团刚开始无法和谐共奏，这时恢复合奏的最快方法就是停止指挥。如果无法继续指挥，那只能顺势而为。这并不是放弃责任，而是鼓励更多的人共同承担责任，承认演奏者的听力和天生的音乐才能可以更好地指引彼此重新走到一起，而不是让他们的眼睛在此刻紧盯着指挥——这一刻很有可能是压力最大的时刻——的肢体动作。有意放弃肢体语言的引导可以促使演奏者互相倾听；假设演奏者知道出现了问题，他们也许意识不到当下的局面可能是由自己无法倾听其他成员的演奏造成的，那么鼓励他们付诸个人的行动通常是成功解决问题最简单的方法。

偶尔后退一步，除了能显示指挥对演奏者的信任，另一个好处是，适当调整和丰富演奏者的参与程度还能防止双方通过肢体语言产生的联系变得单调乏味和失去惊喜。仅仅为

了出人意料而对音乐家下达指示没有任何意义,但当指挥想表达他认为特别重要的内容时,如果他没有坚持每个节拍都同等重要的习惯,这样做就会更行之有效。

如果音乐本身已超越指挥希望添加的任何情感,最好不要挥舞手臂发号施令。一些作曲家的作品中的某些时刻是如此神秘美妙,精神上是如此不可触及,如果用身体表达它们就会削弱其魅力。指挥如果想让演奏者和观众找到想象力最私密的核心,最好的方法就是让肢体完全静止。我认为,在埃尔加(Elgar)①《谜语变奏曲》(*Enigma Variations*)"宁录"(Nimrod)乐章的开头,如果指挥不做任何肢体动作,也不添加个人色彩,就更能表现那种令人凝神屏气的静谧。我并不认为不动就是什么也不做。肢体虽然处于静止状态,但内在的引导却一直流动不息。从某种意义上说,指挥一直都在引导,只不过一直是通过一种最微妙的方式做到这一点。指挥花费大量时间想方设法令人们释放情绪,鼓励他们开展更深入的灵魂之旅,让音乐使音乐厅里的每个人凝聚成一个无形的团体,这就是指挥享有的最大特权之一。这是一种私人情感交流。音乐总会如期而至。

指挥的肢体动作并非其工作的全部内容。矛盾的是,指挥乐团演奏时,指挥的外表并不重要。很多伟大的指挥家虽然动作稍显笨拙,或者可能年老体衰,但都取得了瞩目的成就。这

① 爱德华·埃尔加(1857—1934),英国作曲家、指挥家,是英国自巴洛克时代的普赛尔之后,第一位具有广泛影响力的作曲家。

种情况下，精彩的表演来自指挥与乐团在私人和音乐的基础上建立的关系，而且只要这种关系以某种形式存在，演奏者通常可以忽视任何可能由于肢体表达有所欠缺带来的实际问题。说到底，演奏音乐的是管弦乐团，而不是指挥。观众听到的是乐手的演奏。

第二章 指挥演奏者

没有矛盾就没有进步。

——威廉·布莱克（William Blake）

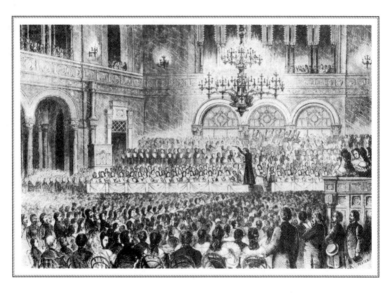

弗朗兹·李斯特为佩斯洪灾受害者举办的慈善音乐会,他本人任管弦乐团指挥(1839年)

第二章 指挥演奏者

一位退役的拳击手曾经告诉我,看到指挥登上舞台,他总是会起一身鸡皮疙瘩。他说,他对指挥的力量敬畏有加。拳击手强壮的身体令人望而生畏,他竟然会产生这样的想法,我觉得至少可以说很讽刺。当然,有一些指挥在这个行业具有相当大的影响力,但力量主要适用于音乐以外的环境。涉及实际的排练或演出时,就音乐演奏的本质精神而言,力量,或者说权力便成了一种诅咒。

很多时候,我觉得自己明显没有权力,在我经验不足的时候更是如此。管弦乐团很容易对指挥视而不见,如果他们认为这样做会让观众受益,更会毫不犹豫地这样做。事实上,如果一些演奏者认为这样做可以保护公众的音乐体验,他们甚至会觉得自己有责任无视指挥。每个人都会犯错,专业的管弦乐团也无法追随每个指挥的每一个动作。虽然有时我也会因管弦乐团成员不同意我的音乐观点而沮丧,但也有很多时候,他们的专业知识让我避免了一团糟的局面。在理想的世界里,指挥希望管弦乐团能够一直跟随自己的步伐,但那只在他犯错的一刻到来之前。

演奏者自己解决问题的意愿与其说与指挥所能提供的权

力有关,还不如说与指挥通过音乐、肢体或个人技巧表现出的权威有关。权力(power)是由其他人赋予的,但权威(authority)是一种天生的能力。从词源学的角度考虑,拥有权威的人按字面意思理解即作者(author)。这种个人所有权的特质是伟大的指挥家在工作方式上差异如此大的原因之一。他们的权威性独一无二。

权力常常通过恐惧发挥作用,并通过社会地位或武力迫使人们违背自己的意愿行事。权威则只是利用个人影响力,通过尊重和说服他人自愿作出回应发挥作用。如果指挥不得不强行要求演奏者紧盯着自己,听从自己的指示,通常为时已晚,而且没有任何作用。用指挥棒敲击指挥台以吸引演奏者注意力的方法早已过时,乐团永远不会纯粹因为传统的等级体系(可能有人认为真的存在)而与指挥产生紧密联系。在音乐这个富于创造性和人性化的领域,权威(而非权力)更能创造出真正高品质的表演。从长远来看,没有压迫的掌控能获得更多成果,虽然看起来不那么起眼。权力会破坏人际关系,而其外在的标志并不具有持续的效力,但一种自然的权威不会成为专制的权威,这种权威会赋予他人持续一生的力量。那些有幸拥有这种权威的人比那些偶然获得权力的人具有更持久的掌控力。

值得注意的是,在音乐领域,同样的权威并不总是在每一种情况下都同样有效。有些管弦乐团会积极地回应每一位指挥,有些管弦乐团则不然。一个管弦乐团和指挥之间互动

的紧密程度甚至每天都可能会产生波动。音乐家是感情丰富的人。他们必须如此。一大群人会在不知不觉中迅速地从积极变为消极，这丝毫不奇怪。人类的天性使然，消极的人更难变得积极起来。

2500年前，古希腊思想家色诺芬（Xenophon）曾写道，领导者应该"具有独创性，要精力充沛、耐力十足、沉着冷静；充满爱心而又不屈不挠，直截了当而又足智多谋，准备赌上一切而又希望拥有一切；慷慨大方但又充满抱负，信赖他人但又质疑一切"。美国海军陆战队要求队员拥有一系列更加现代的品德修养：正义感、判断力、可靠性、正直、果断、机智、主动、耐力、忍受、无私、勇气、知识、忠诚和热情。令人惊奇的是，尽管这两份品德清单相隔许多个世纪，列出的品德却大同小异。人类的本性并没有太大的改变。然而，我怀疑，指挥学校培养的性格特质只占上述品德的一小部分。我不知道这是不是因为人们认为这些品德是天生的，而非后天培养的结果，但大多数都是人们在决定担任指挥之前早已形成的个人品质。

亨利·福特（Henry Ford）说过，询问谁是首领就像询问谁应该是四重唱里的男高音一样。答案很显然是那个能唱男高音的人。他认为领导能力是一系列特质的集合，有些人具备这些特质，有些人则不具备。有些指挥拥有如此多的个人特质优势，就算管弦乐团可能并太不同意他们的音乐观点，也非常乐意追随他们的脚步。还有一些指挥天生具有极富感

染力的音乐才能,他们在领导才能方面的欠缺常常被忽略。显然,同时拥有这两方面优势的人,才是管弦乐团指挥的最佳人选。

在现代社会,人们并不一定认为领导力专属于某一个人。我们经常听到体育教练表示,他们希望球队的每个成员都能成为球场上的领袖。"领导密度"(leadership density)是新近流行起来的词。对指挥来说,当代的团队合作观有利有弊。一方面,在一个人人都觉得自己有权利发表意见的环境中,创造音乐要求的统一的诠释是一件极具挑战性的事。但另一方面,用乐团每个成员的知识、经验和想象力丰富这个诠释,总会带来更加引人入胜的表演。

那些讲述狂暴极端的乐团指挥的传奇故事早已成为明日黄花。过去,指挥可以对着演奏者大吼大叫而不会受到任何惩罚。演奏者可能会被当场解雇或羞辱,或者演出结束后还穿着音乐会的燕尾服就被迫卷铺盖走人。恐惧和恫吓的气氛最适合细腻地表达柔和的"如歌"旋律的观点,我们很难接受。然而,倾听一位声名狼藉的暴君录制的威尔第(Verdi)《安魂曲》(Requiem)的老唱片,听到的是无与伦比的美、细腻和悲怆。这种不可思议的"成功"如今不太可能实现。我们生活在一个权威不再受尊重的时代。就管弦乐而言,有人认为这导致了差异和特殊性的缺失。不过,充满文明气息的音乐创作带来了更具启发意义的多样性,其品质也更加深刻。

然而,古典音乐并不完全契合时代精神。当代社会主张

人人平等，协作精神也不像以往那么大受称道。但没有团队合作，管弦乐就无从谈起，而领导管弦乐的演奏需要有激发团队合作的能力。指挥和大多数处于领导地位的人物一样，通过让他人变得强大来感受自身权力的存在。在音乐领域，即便指挥可以强迫别人用对方不赞成的方式演奏一个乐句，该乐句听起来可能也不那么有说服力。管弦乐团的成员更希望指挥能激发自己的灵感和热情，而不想感到恐惧。和所有领域的领导一样，音乐领域的领导应该重在启发而不是支配。

有些演奏者希望指挥有亲和力，有些则希望彼此能保持距离。就像有很多人想追求不同寻常，也许有很多人希望指挥只是"普通人"。首先，知道如何领导不同的个体，这可能是成为成功的领导者的关键。然而，把事情想得太复杂会带来危险。做自己比做别人希望你成为的那个人更重要。即使相较于其他人，你可能不得不突显自己性格中的某些方面，但你就是你。最好的策略是调整音量，而不是转动调谐钮换另一个频道。也许另一个频道里除了疯狂，再无其他。

如果乐团的每一位成员都感到自己被赋予了成为演出主人的权力，最佳的交响曲体验便应运而生。指挥如果相信演奏者会回应自己的信任，便可以激发出集体责任。此外，当演奏者相信自己和其他乐团成员能很好地回应指挥时，音乐的创作过程便能自由自在又有的放矢——就像一群椋鸟可以毫不费力地以坚定的信念和看似无形的领导在天空中组成各种图案一样。

我知道的对指挥的最佳比喻是,指挥像一位试图让一只鸣禽停在手中的人。抓得太紧,会把它捏死;握得太松,它就会飞走。专横傲慢的指挥会让演奏者窒息,但如果没有任何指引,演奏者会走向放任自由的另一极。这是一个平衡的问题,分寸如何把握,取决于演奏者希望被控制或被信任的程度。并不是每个演奏者都习惯自由放任的指挥策略。指挥需有本能的天赋,或非常敏锐的直觉,才能知道什么时候该信任谁,以及何时向谁施压。这也适用于音乐。将太多的个人色彩加诸乐曲,会扼杀作曲家的初衷;但如果个人色彩不够突出,演出就会变得平淡无奇。由于每首曲子都独具特色,排练在一定程度上是为了在乐曲表现的时间精确性以及何时需要空间呼吸等问题上达成一致。我认为,创造统一和自由的最好办法是,首先不要把两者看作对立面。纪律不一定意味着专制,准确性也不一定意味着僵化。即便出现一方面的缺失,也并不总是会发生混乱。灵活与妥协不是一回事。

无论是掌控自己还是控制他人,最重要的在于本身不带目的。如果动机正确,那么控制给人的感觉就不像是在控制,而且如果指挥只把控制当成一种手段而不完全依赖它,演奏者就会明白,控制属于职业必不可少且颇为重要的组成部分。然而,管弦乐团的成员更愿意指挥让自己单纯地演奏,而且作为对指挥的信任的回报,他们会承担起这份责任,这也是大多数指挥希望看到的。相较于整个团队接受一个人的想法,个人接受团队的想法要容易得多。经验会告诉指挥,什么时

候应该接受自己不能改变的事情，什么时候应该改变自己不能接受的事情。

一个年纪轻轻、缺乏安全感和经验的指挥可能会认为，分享指挥权会被视为软弱无能或优柔寡断。但是，对其他想法敞开大门并不意味着自己要作出牺牲。归根到底是"信任"二字：相互间的信任。在这种关系中，指挥领悟到，演奏者可以不用成为"无政府主义者"而独立地表达自我；相应地，乐团成员们知道，他们可以在不牺牲自我的前提下理解和接受指挥的观点。最为出色的演奏者会发现，自我和团队并不矛盾。任何形式的团队创造也都一样。卓越的足球教练会要求球员以个人身份表达自己的想法，但同时也会让他们明白什么时候该把球传给别人。出类拔萃的戏剧导演要求演员们一会儿像哈姆雷特王子，一会儿又像贴身侍从。

"讲民主可不是什么好事。"有一次，一位俄罗斯大提琴家担心地低声对我说道。很多演奏者也不相信民主会在管弦乐演奏中发挥任何作用。有人认为，如果没有某种形式的专制，管弦乐团根本不可能演奏出和谐统一的音乐。还有人只是不想在此过程中承担更多的个人责任。但是无动于衷的选民得到了他们应得的领导。尽管一个大型管弦乐团必须实行一定程度的专制，但只有灵活多变的领导以及积极的回应才能防止运行模式变得非黑即白。指挥可以对整个演奏厅的音乐氛围作出一定的让步，只要他们对此有充分的意识，个人权威就不会减损。一只鸣禽如果感到有一只手一直在支撑着

它，就会尽情歌唱，这是一种外在的安全感，能够赋予鸣禽自信欢歌的自由。

♪ ♪ ♪

如果要撰写一部感人的管弦乐团史，1829年3月11日无疑是一个重要的日子。那天晚上，菲利克斯·门德尔松（Felix Mendelssohn）在柏林国立音乐学院指挥巴赫（Bach）的《马太受难曲》。这是这部乐曲第一次在巴赫的家乡莱比锡以外的地区上演，当时该乐曲诞生已经大约100年了。在那之前，大多数音乐会演奏时都有作曲家在场，或者由对所演奏的任何作品的风格和语言都驾轻就熟的音乐家演奏。很多情况下，乐谱几乎都是新鲜出炉，所演奏的乐曲也几乎总是当代作品，因此演奏者完全可以相信自己的知识、经验和品位。当门德尔松站在柏林音乐家面前时，没有一个人知晓这部乐曲，也许只有极少数人熟悉巴赫的一点点作品。他们没有任何的观点参照，只能指望乐团指挥门德尔松显然很严格地告诉他们，应该如何演奏这来自过去的迷人音乐。

今天，情况发生了逆转。只有演奏我们这个时代的音乐时，管弦乐团的成员才最愿意接受指挥的意见。管弦乐团对当代音乐所知甚少，这与200年前的情况正好相反。如今，绝大多数古典音乐会演奏的都是音乐家们熟知的乐曲，这给指挥和演奏者的关系带来了巨大的压力。管弦乐团演奏这些

乐曲的次数很可能比指挥指导的次数还要多，但人们仍然期望指挥的意见能左右局面。

成为管弦乐团的一员意味着面对一项极其艰辛的工作。工作时间不规律，离群索居；长时间的体力要求让人不适；曲目的选择超出了演奏者的控制，他们不得不一遍又一遍地反复演奏；此外，演奏者通常会在很多年里和同一个人一直坐在一起，很少会有升职的机会。演奏者必须表达自己的意见，但又不能过分表达；要有强烈的个性，但只能在需要的时候才可以表现出来。在大多数国家，人们从事这一职业只是为了赚取一份勉强维持生活的薪水，而这一职业也一直被社会低估。

不过，这份工作也会让人梦想成真——有机会站在最辉煌灿烂的人类文明的核心区域。与莫扎特、贝多芬、勃拉姆斯、瓦格纳（Wagner）、威尔第、德彪西、斯特拉文斯基（Stravinsky）、马勒、施特劳斯等文化巨子共度一生是令人幸福到难以置信的荣耀。虽然音乐家经常会受到自身无法控制的环境的影响，但他们内心深处追求完美的愿望非常强烈。如果不是从小就对音乐抱有无可比拟的奉献精神，他们一开始就不会成为出类拔萃的乐手加入管弦乐团。虽然结果令人失望的概率不小，但他们有机会亲身参与深刻的音乐体验，并与很多人分享这种经历。

本书并非一本讲述管弦乐团起落的故事书。每个演奏者都比我更有资格写那样一本书。然而，几年前对约 1500 名

管弦乐团成员进行的一项调查显示,他们中超过70%的人都因指挥而承受着压力,我们不应该忽视与指挥共事的演奏者的生活现实。如果指挥本身就是出色的演奏家,又在乐团开始职业生涯,那么就比较容易理解管弦乐团成员的心理状态,但对人性有所了解以及一定的敏感性也可以弥补直接经验的不足。指挥能在很大程度上改变演奏者音乐人生的质量,所有指挥都应该认真对待这项任务。

从这个意义上说,指挥指引的是演奏者,而不是音乐。演奏者才是令音乐响起的人,如果指挥能让他们觉得自己受人尊敬,受到重视,音乐的演奏也将好到难以形容。专业人士总会提供一个某种程度上可以接受的基本标准。但这并不是维持艺术形式的质量尺度。没有人希望看到这样的结果,尤其是音乐家自己。他们加入管弦乐团并不是为了成为专业人士,而是为了成为音乐家。他们不想变得陈腐乏味。他们想要竭尽所能,实现梦想。然而,不管每个演奏者多么渴望保持自己的水准和好奇心,如果指挥既不能创造,也无法理解演奏者实现个人抱负所需要和应得的条件,演奏者都不可能日复一日地维持这种状态。人们都会面对各种生活选择,管弦乐团的演奏者和其他人一样,对自己的个人幸福负有责任,那些对演奏者在身体、音乐、情感、经济、职业和个人等方面所面临的挑战感同身受的指挥会收获更好的结果。指挥有责任塑造并引导团队的精神面貌。塑造并维系积极的士气是一个指挥的音乐素质和人格力量的综合体现。

这并不是说指挥不能对管弦乐团提出高要求。恰恰相反，指挥必须这样做。演奏者最常感到的挫败感就是有时觉得自己被逼得不够，这与被要求过多一样，本身就是一种不被尊重的表现。管弦乐团希望实现和超越自身的潜力。指挥需要知道那个标准是什么，如何在音乐上实现它，又如何亲自提出要求。

　　显然，如果指挥经常和同样的演奏团队合作，一切就会容易很多，而且成为管弦乐团的音乐指导或首席指挥有很多好处。这一职位过去有雇用和解雇演奏者的专横权力，如今那样的日子一去不复返，但这种紧张关系在一定程度上依然延续着。总的来说，演奏者都在为"老板"竭尽全力。无论是从他们看待自己的角度来说，还是从希望公众如何评价自己的角度来说，乐团成员一致认为，双方合作完成的音乐才是重中之重。音乐指导首先要集合所有可以支配的资金，因此他们的曲目往往是本音乐季最冒险的。吸引人的曲目编排与演出的更长远意义的结合，在管弦乐团内部造就一种自我激励的雄心壮志，指挥从中受益匪浅。身处同一座音乐厅，拥有同样的经历，有时一合作就是几十年，这些都有助于每个人发挥极致的音乐才能。在一段卓有成效的关系中培养出的相互信任和相互尊重，使得双方能够朝着最高的标准不断迈进。长期支持乐团的观众也希望这种关系能够达到最佳状态。于是，追求卓越与完美便成为所有演出参与者一致认同的目标。

不过，指挥与乐团成员过于熟络也会产生不太好的后果。指挥和乐团一开始会有强烈的化学反应，但随着时间的推移，火花可能会逐渐消失。演奏者可能会对音乐指挥感到不胜其烦，而且如果他们觉得自己无法正常发挥出最佳状态，就会心存不满。指挥也很难与每位演奏者都保持理想的个人关系。如果指挥对其中任何一人太过友好，就会落得徇私偏袒的骂名；如果和他们保持距离，就会招致批评，被指责冷漠。这样一种乐团内的"政治关系"令每个人都难以全神贯注。

与此相反，客座指挥对演奏者一无所知，对每位成员一视同仁，打起交道来反而轻松自在。这种音乐平等和人人平等的氛围可以创造出一种充满活力、积极向上的工作环境。有时候彼此太了解反倒不是什么好事。如果指挥知道哪些演奏者在工作上或在家庭中遇到了困难，与他们相处时可能会显得小心翼翼。然而，这时候演奏者最希望尽可能得到平常对待。如果指挥并不知道乐团内部的"政治关系"或成员的个性，就更容易不过多考虑每个人的要求。从某种程度上说，一无所知反而会事半功倍。乐团成员眼中的客座指挥像一股清新的空气，带来的新鲜感就像不断燃烧的耀眼火焰。而且，与音乐指导不同，客座指挥无须对管弦乐团当时可能要处理的任何与音乐无关的问题负责。

客座指挥面对的个人挑战比较容易应对，但要解决音乐方面的挑战就有些难度了。如果指挥也不确定要达到的水准线在哪，就很难预测每位乐团成员期望达到的水平，也很难

把标准提高到演奏者可以达到的上限。客座指挥不知道哪些乐团成员有自我提高的经验，也不知道管弦乐团的哪些组成部分会因为指挥本人承担了这个责任而对他表示感谢。而且，他也没有时间纠正对管弦乐团的学习曲线（learning curve）[①]的误判。指挥必须用每一个手势赢得乐团成员的尊重，并一直保持下去；无论指挥的是哪种风格的乐曲，从音乐角度来说指挥必须值得信赖。他根本就没有犯错误的余地，通常来说，如果人们想要创造一些真正特别的东西，就需要留有犯错的余地。即使演出大获成功，客座指挥的成就感也非常有限，因为他几乎没有机会与演奏者或观众建立深刻联系。

担任音乐指挥就像在经营一桩婚姻。指挥与演奏者需要不断培养感情，虽然彼此很容易建立起联系，沟通交流也有很多捷径，但没有任何事情可以掉以轻心。但是它能提供比相对轻率的露水情缘更多的回报。不过两种合作方式都有其优势，有些指挥更适合其中一种，因此也更能享受那种合作。

♩ ♩ ♩

创造力与人和人之间的联系有关。每次排练或演出开始时，指挥与乐团首席——通常说的是首席小提琴手——之间握手致意就是对这一事实的佐证。这在某种意义上只是一种

[①] 学习曲线是指获得经验或学得新技能的进展情况或速率的曲线，又称练习曲线。

友好而自然的问候，但这也是一种惯例，让人们相信指挥和管弦乐团将一起踏上一段旅程，即使对这段旅程的好坏存在分歧，最后还是会一起完成它。

最优秀的乐团首席认为，他们所发挥的作用远不止将指挥的手势和想法从技术角度和音乐角度变为现实。他们参与乐团生活的方方面面，包括乐团的演出和精神面貌。他们反复出现在现场是为了确保乐团无论在什么情况下都能保持水准。指挥指导乐团的声音、节奏和节拍时，与乐团成员沟通的第一个渠道便是这位首席。这种关系至关重要，而且是一种理想的双向关系，因为首席还负责向指挥传达乐团的想法和感受。一个优秀的首席要能够同时在艺术上和心理上跟随指挥并领导乐团其他成员，要找到这种微妙的平衡并不容易。首席还必须会拉小提琴。

管弦乐团的首席要积极向上、乐于助人、全心奉献，当然，还要有必备的音乐能力，一位聪敏睿智的首席本身便是一笔不可估量的资产。管弦乐团的演奏者很难不关注指挥，忽视首席的存在就更不可能了。当管弦乐团感到指挥和首席协调一致时，很多事情就能水到渠成。

指挥与每位音乐家在音乐上的关联度，取决于演奏者在管弦乐团中发挥的作用或当时所演奏的乐曲。理查德·施特劳斯曾说过，指挥应该只指导弦乐部分的演奏，木管乐器演奏者应该被视为独奏家；指挥哪怕只是瞟一眼铜管乐器演奏者，他们就会演奏得震耳欲聋。这种说法过于简单化，但并

没有完全歪曲指挥原则。虽然在演奏《女武神的骑行》(*The Ride of the Valkyries*)①的过程中,眼神交流实际上是控制该声部响亮程度的最佳方法,而且在《卡门》著名的独奏中,长笛演奏者可能更愿意受到鼓励而不是被漠视,但就我所知道的,弦乐部分绝对是指挥投入心力的焦点。

作为管弦乐团中阵容最大的乐器家族成员,弦乐演奏者最需要指挥通过肢体语言传达鼓励,无论是恳求多给予一些,还是希望控制得少一些。一个 60 多人的集体中,个人对自己行为的意义很容易产生怀疑,这是人类的天性使然。在最嘹亮、最热情的乐曲演奏中,指挥最主要的关注点往往是让每个人都把自己的才能发挥到极限,并使他们意识到自己很重要,以及每个人都能带来大的变化。相反,在极度平静的乐曲演奏中,指挥必须懂得引导,使弦乐演奏者的个人音乐责任控制在一定范围内,不至于被放大。要做到这一点更难。轻柔地演奏在技术上更有难度,在情感上也更有挑战性。感到自己对音乐表现好像没有什么贡献,这是一种反直觉的感觉。甚至就连"表现"这个词都暗示着某种向外的特性,而非内倾性,演奏者自然会觉得大声演奏比轻轻演奏更容易表达自我。指挥只需做一个小动作就能酝酿出渐强(crescendo)的效果,而要想表达出渐弱(diminuendo)的效果则要大费周章。瓦格纳的《特里斯坦与伊索尔德》(*Tristan und Isolde*)

① 该曲目出自瓦格纳四联歌剧《尼伯龙根的指环》中第二部《女武神》的第三幕,是该幕的开场曲。

中有很多快到几乎无法演奏的音符，但演奏时更有成就的地方却在于，表达出其中重要的爱情二重唱在浅吟低唱中流露出的性感而脆弱的灵性。

作为管弦乐团的成员，弦乐演奏者意识到自己特别需要注重的就是步调一致。他们的角色并不是各自独立的，尽管他们需要将自己完全奉献出来，但任何一位演奏者都不应过分突出自己，除非作曲家明确这样要求。想要融为一体是管弦乐演奏者的天性。他们心里想的是成为更广阔的音乐的一部分。弦乐演奏者也肩负着个人责任，但相对来说，指挥很容易影响这一点，且不会受到任何针对个人的暗示性批评。

弦乐演奏者通常和一名同行共用一个乐谱架，因此从某种程度上说也是和同行一起承担个人责任。管弦乐团的其他演奏者也都要扮演各自的角色。虽然其他地方摆放的乐谱通常是两到三份，但弦乐演奏者面前只摆放一份乐谱，这自然会加强他们对所演奏作品的主人翁意识，使他们全神贯注地承担起责任。这种认同感会在音乐表现上体现出优势，但也会给指挥带来心理上的挑战。尽管措辞严谨，但无论和谁说话，指挥都需要格外敏感，才能与管弦乐团这台机器中一个可能更自我的齿轮交谈。

话虽如此，职业演奏者毕竟是专业人士，比起耗时、迂回的方法，他们更喜欢直截了当。小心翼翼地处理问题实际上是在暗示演奏者可能没有信心处理任何批评。如何面对问题完全取决于演奏者，但如果他们的演奏听起来跑调了，他们可能宁

弦乐器

愿指挥实话实说,也不愿意听他辞不达意地东拉西扯:"我在想啊,如果你们能再考虑一下的话,当然也有一种可能,没准儿是我搞错了,但升 D 调似乎还是比乐谱上的音调稍低一点。这可能只是感情色彩表达上还不够,但也许你们可以试着演奏得更乐观、更活泼一点?"当然,他们也不愿意听到指挥硬邦邦来上一句:"你们降了半个音!"不过,指挥在这两个极端之间寻找中间地带也并非难事。

告知演奏者乐曲跑调了并不总是一种批评。他们自己听来可能觉得并没有跑调,但是乐曲内部的和谐运动意味着每个演奏者都需要保持一种开放的态度,不断灵活地改变自己对乐曲的理解,这样才能使和弦作为一个整体发挥作用。有的木管乐器演奏者愿意独立理顺这一问题,还有些人倾向于让指挥解决这个问题,这样一来,乐团内部的"政治关系"问题便留给了局外人来解决。

谈及木管乐器演奏者的个人贡献,或任何演奏者的独奏时,指挥的主要责任是确保乐团的其他成员意识到这些时刻需要他们聚焦和倾听。指挥可以让独奏引领乐曲的发展,如果他有充分的理由证明这一做法可行,大多数演奏者都会持开放态度,乐于调整自己的观点。不过,这些乐章是独奏者大显身手的时刻,对于该如何呈现,指挥需要认真权衡自己介入的利弊。演奏者会带着对自己独奏部分的鲜明观点参加彩排。大管手可能会把演奏斯特拉文斯基《春之祭》(*The Rite of Spring*)辨识度极高的开场视为自己音乐生涯中

最重要的时刻之一。同样，英国管的演奏者也会对德沃夏克（Dvořák）[①]的《自新世界交响曲》(*From the New World*)中最著名的独奏进行大量的思考。每位小军鼓手都练习过拉威尔（Ravel）的《波莱罗舞曲》(*Boléro*)的开头部分，对曲子的研究绝对超过指挥。有的演奏者在指挥的鼓励下才能更多地展示自己认为不甚合宜的个性；还有的演奏者需要明白的是，某一段独奏的价值就在于听起来像是没有掺杂任何个人色彩。某些情况下，演奏时保持情感上的疏离反而能激发出更强烈的感情。指挥可能想要激发出演奏者的个性和主人翁的责任感，但是必须确保这样做符合整首乐曲应该遵循的基本原则。指挥对音乐结构的总体看法必须遵循的原则是，能够将管弦乐团任何一位独奏家的实际需要或音乐诉求都涵盖在内。

　　铜管乐器演奏者面临的一大挑战是，他们所演奏的很多乐曲都是为那些听起来更加舒缓安静的乐器创作的。当现代交响乐团演奏18、19世纪的音乐时，铜管乐器演奏者必须不断弱化处理自己演奏的部分：不仅要对乐谱架上的力度记号打折扣，还要弱化乐曲本身的情感能量。不管多么清楚这一点，他们对自己所演奏的部分一直保持克制不但会很累，而且总有一种意犹未尽的感觉。铜管乐器演奏者不想让自己乐

　　① 安东尼·列奥波德·德沃夏克（1841—1904），捷克作曲家，捷克民族乐派代表人物。曾去美国教学，融合美国音乐元素的同时也为美国古典音乐发展发挥了巨大作用。《自新世界交响曲》（E小调第九号交响曲）是这一时期的代表作。

器的声音淹没其他乐器的声音,即使淹没了,也往往不是他们的错;让他们沮丧的是,为了解决一个不是自己造成的问题,他们必须把演奏音量降下来。处理这一问题需要耐心,指挥要谨慎对待,要努力避免使用与音量有关的词汇,避免过多使用诸如"轻点"或"再轻一点"之类的表达,而选择描述音乐色彩的词汇。毕竟,如果有人要求指挥不断压抑自己,指挥也会心存不快。

打击乐演奏者在乐团中表现自己的时间少之又少。20世纪以前,甚至没有多少音乐作品需要打击乐。但是面对长时间不发声带来的压力和无聊,他们沉着冷静,这一直都令我很惊讶。指挥不必去数小节休止符,一直融入要容易得多。例如,瓦格纳的歌剧《纽伦堡的名歌手》(*Die Meistersinger von Nürnberg*)中,两次钹声之间相隔三小时。如果指挥能够理解这些乐手长时间的等待和付出,并公开表示感谢,那么当指挥需要打击乐,需要他们的音乐支持时,那种理解和感谢一定会大有帮助。如果人们认为指挥手中握有权力,那么与打击乐器组提供的大量机会相比,这简直是小巫见大巫。打击乐演奏者手中的木棒敲击出来的声音更响亮。

♩ ♩ ♩

我并不是说指挥与演奏者的互动方式完全取决于乐器的

种类。管弦乐团中有多少位成员，就有多少种不同的性格。每位成员所属的声部只是给一切必要的具体交流提供了背景。演奏者也可以根据自己喜欢的工作方式进行分类，我不认为他们对一种指挥风格的偏爱完全取决于他们坐的位置。

大多数演奏者一生中排练的时间比表演的时间要多得多。因此，即便排练显然没有音乐会本身那么重要，但如果能精心排练也是有益的事。话虽如此，谁都无法保证充满激情的排练过程一定会带来最佳的演出效果，而单调乏味的排练有时反而造就精彩绝伦的音乐会。有一两位最受尊重的指挥甚至以排练方法的枯燥无聊而闻名。

排练究竟有多重要，这完全取决于管弦乐团的类型。业余管弦乐团显然心甘情愿地参加排练，成员在某些情况下甚至会自己出钱参与表演。当开始指挥埃奇韦尔交响乐团（Edgware Symphony Orchestra）时（事实上，这是我的第一份工作），我很快就意识到，如果在预定的排练时间之前完成了排练，成员就会为自己的钱花得不值而失望。尽管这种热情令人感动，但这并不是了解专业管弦乐团心理的最佳方式。业余爱好者不需要他人的激励。他们只需要一个平台来展现自己的激情，他们要为自己对音乐的热爱寻找一个宣泄口。他们有一套独特的优先选择顺序。

专业性是一柄双刃剑。我十分欣赏专业管弦乐团解决音乐问题时展现的技术高度，他们在高压下表现出的成熟稳重也令我钦佩。然而，专业性本身是人们预设的一个危险目

标,如果不能将其视为达到目的的一种手段,那么专业性便会掩饰演奏者对失败的恐惧,而这种恐惧会成为获得巨大成功的绊脚石。巴西足球教练路易斯·菲利佩·斯科拉里(Luiz Felipe Scolari)对他的球员说过:"要更多地把自己当作业余队员,而不是专业球员。"他们赢得了世界杯冠军。追求完美所必需的专业精神可能会扼杀对某种事物那种纯粹的、不带功利性的热爱,而正是这种热爱最终向人们传达出更多的音乐精神,也缔结出更深厚的感情。

"专业"和"业余"这两个词曾经引发了不同层面的精神共鸣。100年前,业余爱好者是受人尊敬的个体,而"专业人士"则是一个贬义词。如今,"业余"意味着任意而为和能力不足,"专业"则是一种有分量的赞美。不过,奥斯卡·王尔德(Oscar Wilde)曾经不无讽刺地说过,业余音乐家是谋杀自己心爱之物的人的代表。这话有失公允。业余爱好者的投入和澎湃的热情丰富了音乐的生命力和精神寓意,他们各自的专长丰富了音乐表现的领域。正如人们经常指出的,方舟是业余者修造的,而建造"泰坦尼克"号的全都是专业人士。然而,撇开经济因素不谈,这两个世界倒也不必然对立。专业人士可以保持业余爱好者的热情和精神自由,业余爱好者也有可能具备专业人士完成演出所特有的专注和可靠。指挥同时为二者创造条件。不论指挥的是专业乐团还是业余乐团,受到这两个世界最美好的部分启发并不是坏事。

与业余爱好者不同,参与管弦乐团的演奏是学生学习内

容的一部分。他们通常对加入管弦乐团学习演奏激动不已，对第一次演奏保留曲目更是欣喜若狂。他们对前景充满期待，这种激情极具感染力，因此高水平的青年管弦乐团给了我许多人生中最难忘怀的经历。不可避免的是，指挥学生乐团时，你既是指挥也是教师，有些指挥觉得，相较于其他角色，教育者这个角色似乎更适合自己。帮助年轻人发掘他们自己也许尚未意识到的潜力，会给指挥带来极大的成就感。而陪伴他们共赴一段情感发现之旅，比如在第一次演奏马勒交响曲时一起打开其情感之锁，也是指挥的特权。学生什么都不怕失去，也不畏惧失败；他们在音乐方面顺其自然，知难而上，毫不妥协。虽然他们没有意识到这一点，但他们面对音乐的非凡力量时表现出的纯粹与惊喜却可以提醒指挥：这是多么特别的音乐生活。学生从中获益匪浅，"教师"亦然。

当年轻的演奏者完全按照指挥提出的要求演奏，并且充满自信、引以为豪时，指挥会感到志得意满。但作为一个团体，他们能给指挥带来的成就感也仅此而已。音乐会的成功与否完全取决于指挥的要求。大量的排练虽然能将这些要求付诸实践，但指挥的音乐观点仍有一个理想与现实之间的临界点。即使是最优秀的青年管弦乐团也让我意识到，与专业管弦乐团和指挥之间的关系相伴相生的音乐张力不一定是坏事。双方之间的良性摩擦通常会令演出效果大大超出最初的预期。

遗憾的是，调查表明，学生的理想主义和管弦乐团演奏

者的职业现实之间的鸿沟,在所有职业中是最大的。事实上,很多人认为指挥难辞其咎。他们指责指挥当时只是鼓励学生与专业人士抗衡。然而,这涉及很多因素,尽管指挥必须承担责任,但如果认为这都是指挥的错,那就过于简单化了。我怀疑理想和现实都存在问题。不过,指挥永远不应该出于某种动因抑制年轻人高涨的乐观情绪。向现实妥协只会令每个人的梦想都破碎。

♩ ♩ ♩

第一次与乐团合作时,指挥完全不知道会发生些什么。我宁愿享受未知的自由。但这确实意味着指挥的排练计划是有限度的。有时我认为简单至极的事情实际上难上加难,或者我以为非常复杂的乐段很快就迎刃而解,面对这些意外状况,我已经学会了泰然处之。我曾经与一个管弦乐团合作演奏了贝多芬的《第九交响曲》,他们已经有十多年没有碰过这首曲子了——并没有什么特殊原因,只是他们的曲目编排中一直都没有排到。双方没有任何共同期望意味着某些事情处理起来比平常更容易,但很多其他挑战让我意识到这些期望是多么宝贵。经验让我懂得如何处理意外情况,但我不能说有了丰富的经验,意外情况就会减少。

这在很大程度上取决于管弦乐团认为自己的文化身份是什么。如果一个乐团以轻松驾驭现代音乐而声名远扬,那么

面对以哈里森·伯特威斯尔（Harrison Birtwistle）的《地球舞蹈》（*Earth Dances*）为代表的乐曲时便会应对自如。一个以演奏瓦格纳乐曲闻名的乐团，即便面对复杂多变的《尼伯龙根的指环》也会从容不迫。但如果交换曲目，曲目设定上的不确定性可能会影响乐团发现哪些方面难以处理、哪些方面易于应对。从个人角度而言，一位优秀的乐手能奏好梅西安（Messiaen）①的《图伦加利拉交响曲》（*Turangalîla-Symphonie*），也能奏好莫扎特的《朱庇特交响曲》（*Jupiter*），但指挥面对的并非某一位乐手，而是整个团队。决定任何问题解决速度的不是别的因素，而是整个乐团的信心。

演奏者都指望指挥能帮助自己做到这一点。有些演奏者认为，这是指挥的职责所在。还有些人认为，如果没有指挥，出现的问题会更少。不过，就像不同意这两种极端的观点一样，指挥不能挑选这个工作中自己最喜欢的部分。指挥也许梦想着用某种完美的管弦乐机器轻而易举地将乐曲表现出来，但幸好这种虚拟现实并不存在。指挥发挥的作用实际上就是帮助乐团成员相互协调，合作完成演奏。尽管卷起袖子费尽心力投入这样的事情看起来可能非常乏味，但这就是指挥的职责，至少是其工作的重要组成部分。指挥能以多快的速度听出演奏中的错误、明确原因，并找出解决办法，决定了他还有多少时间，用他颇具灵性的想象力以及对作曲家深刻的

① 奥利维埃·梅西安（1908—1992），法国作曲家、风琴家，被公认为20世纪最具代表性的作曲家之一，曲作节奏复杂，常带有宗教色彩。

内在共鸣,发挥对演奏者的引导作用!

言归正传,指挥如何在现实与理想之间取得平衡确实相当重要。指挥一生的大部分时间都在寻找二者之间的平衡。最终的目标是在不减损任何一方的前提下使二者结合起来,但实践总会不可避免地稍稍偏向一方或另一方。无论当时处于怎样的层面,想象一个可轻易达到的限度会造成巨大的障碍,但另一方面,为一个无法实现的理想拼尽全力毫无意义。如果指挥能尽快确定一个极限,那么演奏者就没有任何理由觉得自己的失败纯粹是由于他者对失败的界定。知道把目标设在哪里并尽早贯彻,之后毫不动摇,这对于人类天生渴望的满足感至关重要。如果没有外在的人事驱动,人数众多的集体很难齐心协力、全力以赴,这似乎是普遍现象。因此,指挥必须鼓励管弦乐团的成员去完成自己认为不可能的任务。但在此过程中,如果指挥让他们因超过极限而失去自我,他们就会不断丧失信心,自得其乐的感觉也会渐渐消失。

排练次数在很大程度上有决定性的作用。不过,相较于用于排练的时间,管弦乐团对排练的态度显然更重要。从这个意义上说,能取得怎样的成绩不仅取决于指挥的雄心壮志,演奏者的抱负也很重要。如果音乐厅里的每个人都感到肩负着同样的责任,很多事情就都能以惊人的速度完成。

排练时间太少的危险在于,人们会觉得自己准备不足而心生压力,这会让人无法发挥出最佳水平。音乐家的紧张和音乐的张力并非一回事,自发自主和不可预见之间的界限是

很窄的。各种不确定性会让演奏者坐立不安，但这并不意味着会对观众产生同样的影响。

排练次数过多同样会有问题。感到自己能解决每一个问题、突出每一个细节、发现每一种色彩、认同每一种活力，这的确令人深感安慰。但只有最伟大的人物才能一直让自己保持肾上腺素偏高的状态，维持很长一段时间高度紧张的工作。其他人能否做到自当别论。排练的次数越多，就越有可能上演一场只求在公开场合重现彩排时效果的音乐会。过度排练会扼杀演奏者在表演中的真正创造力，在远离音乐的环境下练习是完全可行的。排练超过一定限度时，指挥会发现自己得不偿失。知道何时到达这一极限，需要的是直觉和信心。经验会告诉指挥，提前结束排练并不一定会被看作懒惰，也不一定是笼络人心的讨巧。如果每位演奏者都清楚排练能带来的益处，那么就算一直工作到最后一秒也不会被认为是迂腐或徒劳。

不管排练次数多少，指挥在这个过程中要一直创造一种人在旅途的感觉，不断改进自己的计划，不过早向极限逼近。在排练过程中保持良好的节奏，尤其是在连续几天排练的情况下，这样做对演奏者来说是一种安慰，会对演出质量产生很大的影响。

大多数情况下，对于大部分管弦乐团的成员来说，大部分乐曲以前都已经演奏过许多次了。有了最标准的全部曲目，演奏者要不了多久就会觉得自己已经尝试达到指挥提出

的每一个要求。面对一部传世之作,指挥不能仅仅为了创新便着手对其进行新的阐释,因为这样做只会令该作品听起来做作而古怪。然而,如果指挥的想象力确实向演奏者展示了一种全新的诠释方法,那么该作品也会让观众感到充满活力。99%的最受欢迎的作品的确是全部曲目中最伟大的杰作。贝多芬的《田园交响曲》(*Pastoral Symphony*)便是这类作品中最典型的例子。对于保留曲目而言,没有无聊的作品,只有无聊的表演——而指挥能够帮助管弦乐团将这一点铭记在心。

与排练过程的好处或其他方面密切相关的问题是:指挥应该多久发表一次见解?发言时到底该说些什么?排练建立起了一种不借助语言的有效沟通方式。然而,尤其是排练之初,在双方肢体动作上的联系可能还没有建立起来之前,口头表达一些想法会更加行之有效。我认为,如果指挥能告诉演奏者自己想要的演奏效果,而不只是通过肢体传达,那么演奏者也会乐于接受,当然,前提是他们觉得这是在节约时间而非浪费时间。真正重要的是指挥所说的内容。

从根本上说,口头要求要么切合实际,要么极富想象力。有些演奏者只想知道指挥到底是希望自己演奏得更响亮一些还是更柔和一些,长一些还是短一些,慢一点还是快一点。演奏者崇尚实用主义,他们可不希望指挥浪费自己的时间,也不容自己的想象力受到侮辱。例如,指挥建议演奏者努力让声音听起来像是一朵孤独寂寥、相思成疾的意大利玫瑰,盛开在五月一个阴雨绵绵的下午。有的演奏者会认为指

挥的比喻贴切、有趣、诗意盎然、具体而又切中主题，与此同时，必然会有其他演奏者认为这样的比喻虚伪做作、随意任性——或者诸如此类，更重要的是，这样的比喻限制了音乐手势的范围，也限制了演奏者表达音乐的方式。人们经常会说，语言无法解释人的情感。的确，语言会从源头上遏制浓烈情感的复杂性。不过，语言也会迫使演奏者的反应富于创造性，那些喜欢拥有更大的表达自主权的演奏者比较喜欢指挥用这种方式。了解自己的"听众"，弄明白自己的点拨是如何被演奏者接受的，这会产生很大的影响，尤其是当指挥在国外工作时。

我怀疑，与一个世纪前的音乐家相比，如今的音乐家辨识度更小。唱片和录音制品广泛传播，年轻人经常出国学习，不仅如此，在音乐家成长的关键阶段，大量国际青年管弦乐团的存在使他们能比以往更充分地交流思想。然而，如果让100名来自世界各地的演奏者组成一个管弦乐团，作为一个整体，他们各自的民族特色仍然作为一种刻板印象而存在，代表着各自国家的特点。这可能只是一概而论，但人们不可能注意不到日本人的职业道德、意大利人温文尔雅的风格、匈牙利人的热情、美国人的效率、瑞典人的老练、荷兰人的团队精神、南美人的自由、德国人的文化自信心、澳大利亚人"无忧无虑"的态度，以及英国人超乎想象的激情四射。音乐可能是一种国际语言，但它有许多不同的口音和方言。

话虽如此，所有演奏西方管弦乐的音乐家的文化修养却

惊人地相似。全球化也许让莫扎特和贝多芬众所周知，但仍然有许多地方的人完全没有接触过他们的音乐。虽然我也是世界各地到处飞，但我还没有感到哪一个地方特别不同寻常。交响曲和歌剧的世界比人们想象的要小得多。

我并不是说自己为契合乐团整体的文化氛围而调整自己的音乐修养。我相信每位作曲家都有适合自己的声音和风格，考虑到辨识度的同时，我也希望无论自己走到哪里，都能对不同乐团的声音和风格进行一定程度的重塑。但将自己的想法付诸实践的方法却因国而异。在一个地方过早结束排练是糟糕的，在另一个地方不放过每一分钟同样是不明智的。然而，当一个城市的管弦乐团训练有素时，你可能需要鼓励演奏者表现出更多的情感；当另一个乐团的表现热情洋溢、自由不羁时，那你就要让他们更专注一些。指挥的个性可能更契合某个乐团的风格，这可能也是有的指挥与某些特定团队合作更顺利的主要原因。我个人更喜欢从激情中创造出秩序，而不是在秩序中寻找激情。

过去，我经常在瑞典指挥一个管弦乐团。我特别喜欢其中一位木管乐器演奏者，无论我说什么，他都频频点头以示赞同。经过几年合作，我们俩第一次在后台的走廊相遇。我试着和他交谈，但直到那时我才意识到他一句英语也不会说。令我颇为尴尬的是，我竟然一直没有看穿，他可能认为我过于关注他，已经影响到了他的演奏，于是他便不露痕迹地不断转移我的注意力。

在国外工作还要面临其他挑战。幽默既是创造和保持积极氛围最有价值的手段，也是一种消除紧张的行之有效的方法。给批评穿上自我反省的外衣，在获得预期效果的同时，也可以让整体氛围不受潜在的负面因素的影响。不过，在应对时一定要慎之又慎。每个人的幽默感各不相同。曼彻斯特流行的笑话放在慕尼黑可能不那么受欢迎，而在巴黎被认为是轻松愉快的内容，在圣彼得堡很可能被认为是肤浅的。

排练时最好闭口不言，主要原因是，一旦张嘴说话就无法用心倾听。索尔仁尼琴（Solzhenitsyn）曾说："说的越少，听到的越多。"这句话带有政治意味，但作为一种哲学，对指挥也同样重要。管弦乐团知道什么时候指挥没有倾听自己的声音，这种情况发生时，演奏者当然会觉得自己的演奏与指挥事先制定好的计划无关。这完全可以理解。聆听自然应该是指挥需要做的最重要的事情。这似乎是显而易见的，但并不像听起来那么容易。缺乏经验的指挥通常态度坚决，既然要把自己对乐曲演奏的看法强加给乐团成员，便不太可能对乐团的实际演奏方式持开放态度。同时做到传达和接收难乎其难，而且，在陌生的、可能会令人生畏的环境中增大压力，如果对自己实事求是的话，青年指挥很容易在排练结束时意识到，自己完全不知道乐曲究竟给人怎样的感觉。当然，指挥能听到正在演奏的音乐。但倾听与此不同。倾听是一种积极主动的思维态度，而不是消极被动的生理态度。

只有真正地倾听，指挥才能知道自己对所听到的音乐的

真实想法。这一过程中,指挥面对管弦乐团时必须回答一些最基本的问题:我喜欢它吗?我能慢慢地喜欢上它吗?我应该改变它吗?我可以改变它吗?它是我指挥的结果吗?花多少时间排练,直接关系到音乐的确定性,也关系到如果我们听到的和想达到的效果不同,我们决定是否回应或如何回应乐团时的思维速度。

♩ ♩ ♩

事实上,管弦乐团的音乐家演奏时使用总谱是不现实的,这意味着只有指挥能随时获得所有信息。如果演奏者对作品了如指掌,按照总谱演奏倒也不会有太大影响,但若考虑到音乐线相互关系的重要性,乐谱提供的全面信息对于展示各个乐章如何交织在一起至关重要。而这正是演奏者自身看不到,最需要指挥指导的地方。每种乐器都只在一段时间内演奏。指挥将乐团的各种乐器的声音的进出串起来,建立联系,并将它们投放到更广阔的音乐与和声的背景中,借此展现听众所需要的视角,让听众跟上音乐故事的发展。

排练的目的是和演奏者达成一致意见,决定由谁在何时担任主角。所谓主角,并不一定是指观众能听到的最清晰的部分;更重要的是一种意识,在任何时刻都知道由谁发挥主导作用。这就像是让乐团成员互相传球而且一直不能让球落地。指挥首先发球,但从那一刻起,让球保持"运动状态"

的责任就不断从乐团的一个声部转移到另一个声部，从一名演奏者转移到另一名演奏者，只有在所有人可能都"听不到"球运动的情况下，球才最终传回指挥手里。在某些情况下，通常是在原声环境中，演奏者不倾听、对"球的运动"不那么关注实际上会更好一些，而此时指挥的责任就变得更加具体、实际。然而大多数时候，指挥自己的听力和演奏者的听力同样训练有素。打个比方来说，这就好像是在管弦乐团成员之间传递指挥棒。指挥是让音乐开始的人，而一旦演奏开始，指挥就会有一种感觉，即他在引导演奏者的同时，也在为他们伴奏。从这个意义上说，笑话里说指挥是能立刻跟上很多人节奏的那个人，至少道出了部分事实。

贝多芬的《第三交响曲》以两组响亮而引人注目的和弦开始。要让和弦听起来和谐，指挥具有不可推脱的责任。不过，当乐曲进行到第三小节时，第二小提琴手和中提琴手必须循环演奏固定音型（ostinato）①，乐曲的稳定性完全由他们掌控。然后，指挥的工作就是，在演奏旋律的大提琴手将旋律交由第一小提琴手负责之前，能够始终保持乐曲内部的律动。这时伴奏就变得不那么连贯，音乐也因此显得更为自由，当然前提是必须恰到好处。在十几个音乐小节的空间里，交响曲的音乐领导权和实际领导权已经从指挥转移到旋律的伴奏者身上。责任的不断转移使管弦乐团成为一个有生命力、

① 一类不断重复的乐段或节奏，总是处于同一声部，且每次重复往往保持相同的音高，具有引导、支撑乐曲的作用。

能自主呼吸的个体,所有器官都一直在工作,但在任何特定时刻,发挥主导作用的只有一个器官。

♩　♩　♩

从某种程度上说,指挥就像是音乐的卫星导航系统。从挥动指挥棒的那一刻开始,指挥的脑海中已经有了一个方向,但是如果演奏者突然转了一个你想不到的弯,你就要知道到底是重新校准路线,还是告诉他们在可能的情况下掉头。指挥同一部作品的次数越多,就越能意识到谋篇布局的方式多种多样。人们可能会认为,随着时间的推移,指挥的观点会变得根深蒂固,但至少以我的经验来看,事实正好相反。在开始指挥时,指挥很容易相信自己对音乐的信念是其指挥权的基础,权威感来自对乐曲的十足把握。指挥的想法越坚定,领导力就越强大。他会意识到,演奏者并不乐意完全按照指挥的吩咐演奏,但如果指挥选择不告诉他们自己的想法,他们会更加恼火。不过,随着对某一作品的体验加深,指挥会意识到,自己的选择比一开始想象的更多,因此便会接纳各种不同的观点,又不失去独特性。事实上,因为指挥能够更多地接纳演奏者的直观感觉,这实际上增强了乐曲的表现力。这就是指挥越年长技艺越精湛的原因。这并非因为他们对自己想要达到的目标更加确定,而是因为他们逐渐懂得传世佳作的诠释空间有多广。指挥自己的信仰体系仿佛变成了一个

无所不包的教会，在这个教会里，大多数演奏者都乐于表达自己的想法，因此指挥不会每次听到出乎意料的声音时都来个180度的转弯。

一位青年指挥采取"我行我素"的方式可能会给人傲慢的印象，但我怀疑这多半是因为缺乏自信。相信你的乐手，首先要相信你自己，这可能需要时间。经验也会让指挥懂得，要相信自己的指挥能力，也要信任自己纯粹的音乐能力。如果知道自己在下次演奏之前不必发表任何观点就可以令演出有所改进，那指挥就会意识到没有再次排练的必要。如果指挥在要求乐手作出改变之前先从内部寻找解决方案，就会知道哪些会自行变好，哪些需要直接关注；而乐手看到这些，也会表现出尊重。

指挥与管弦乐团的交流方式对双方的关系有很大影响，但这并不是什么高深的科学。不需要特意看指挥方面的书就能知道，没有人愿意被别人大声呵斥，大多数人面对鼓励要比面对负面因素时的反应更积极，批评时保持一种积极态度远比急躁、粗鲁或愤怒更有可能达到效果。但阿谀奉承也不是解决问题的方法。过度赞美会让一个集体变得不思进取，或者让人在某一刻感到非常难为情，甚至会因此在演出中失去真诚。演奏者很清楚自己的演奏水平。他们欢迎指挥真诚甚至慷慨的赞扬，但如果指挥对他们的评价好到不切实际，他们会认为指挥要么是耳朵聋了要么是虚伪，或者又聋又虚伪。过度赞扬几乎和持续的批评一样无益。事实确实如此。

当然,人们都更愿意听到别人说自己做得非常出色,不愿被人说表现十分糟糕。最好的方法是指挥专注于自己想要的效果,而不是不想要的效果。前者让人感到是以音乐为重,后者则更像是一种个人的抵制与对抗。整修的速度通常比拆除和重建快。

排练时,指挥要花很多时间把自己的想法传达给演奏者,而演奏者则会在排练间歇的休息时间彼此倾吐想法。从感性和现实角度而言,这样做似乎都有优势,但这种失衡并不十分有利。长期以来,传统的排练过程中,管弦乐团的演奏者们一直被剥夺了表达自己想法的权利,想要跨越这些仍然清晰的界限并非易事。面对传统的排练模式及其提供的保护,有些指挥会感到更加如鱼得水。如果再辅以更加独断专行的方法,指挥效力的保证毋庸置疑。然而,有的指挥意识到现代民主环境带来的种种好处后,会鼓励演奏者自由发表意见。如果充分尊重这些意见,处理手法老练,双方自如沟通的感觉就会像顺畅的交通,排练厅的气氛也会变得很轻松。很有可能演奏者提出的想法更加行之有效,尽管这听起来有点蔑视权威的味道。

排练时气氛紧张,有时是因为指挥和乐手都没有意识到对方可能会紧张。双方都倾向于认为对方非常自信。但情况

往往并非如此。每个人都会敏锐地感觉到他人潜在的焦虑情绪，这是一种非常有用的能力。指挥永远都不应该低估自己和乐曲本身给演奏者带来的挑战，尤其是这些挑战可能会让各个演奏者面对同事时产生压力。排练厅内通常只有一名指挥，尽管有人会对他指指点点、评头论足，但这与首席小提琴手必须在其他30名小提琴手面前独奏是不一样的，不管那些小提琴手有多支持他，感觉仍然不同。在奠定排练厅的氛围方面，管弦乐团发挥着重要作用，但指挥要调控整体的情感温度，使其既足以激发灵感，又足够放松，从而让演奏者在情绪上轻松自如地面对一首曲子的难点。没有一位演奏者会故意犯错，但指挥如何应对错误对防止错误再次发生十分重要。长时间绷着一张脸可能会让气氛紧张，总是面带微笑又会让人松懈。指挥以何种方式对待自己所犯的错误也同样重要。

约翰·韦恩（John Wayne）①认为，道歉是软弱的表现，但莽撞的指挥做得不够好，坦然承认失误往往是有勇气的表现。坦白承认每个错误后，指挥的权威会开始削弱。演奏者希望指挥谦逊有礼，但是他们自己也知道什么时候出了错，所以如果指挥能以某种方式表明自己也知晓，大多数演奏者都会谅解。演奏者也许不可能再三地原谅，但他们有足够的耐心，勇于承认错误比假装什么都没发生要好千万倍。在出错之后表现得若无其事，那就是双重侮辱了。

① 约翰·韦恩（1907—1979），美国演员，以出演硬汉角色而闻名。

有一种说法：除非能令一组实际上非常柔和的和弦听起来清澈明亮，否则任何人都无权自称是经验丰富的指挥。说这话的往往就是指挥。然而，尽管指挥并不经常面对非黑即白的情况——指挥犯的大多数错误都源自音乐上或心理上的误判，但"错音"的可能性一直存在，其中协奏曲最容易听出错误，因为这时指挥的责任是替独奏家伴奏，这让指挥的角色更加明确。钢琴家弹到贝多芬《第四钢琴协奏曲》末乐章装饰奏快要结束的时候，一定乐于看到指挥皱起的眉头和额头上的汗珠。随着管弦乐演奏的旋律在准确的时机与独奏者流畅的音阶无缝对接，所有表演者都能意识到，这一刻指挥无处可藏，指挥的手势若是早了或是晚了一点，失误会很明显。即使指挥不能完全控制局面，也要表现出明确的意图，这可能会让人压力倍增。此时演奏者会说："欢迎来到我们的世界。"他们所言非虚。

指挥工作可能在音乐层面和心理层面都对人提出了很高的要求，但若论身体上的疲劳，我们所做的与乐曲要求演奏者做的相比，简直不值一提。当坐在我面前的演奏者不得不反反复复以一种不舒服又总是预先确定的方式演奏乐器时，我常常感到挥舞指挥棒要轻松自在得多。除了演奏技巧外，他们还需要具备非同寻常的耐力。指挥基本上可以随心所欲地移动肢体，而且能够在合理的范围内选择使用的手势，这可比被迫做出动作轻松得多。我完成马勒交响曲或瓦格纳歌剧的指挥工作后，可能会感到精神崩溃，却很少会感到身体

疲惫。行动自由是一种解放，而非一种繁重的负担，若能自如运用肢体动作，最终效果自然也会大不相同。相反，没有什么是比在《费加罗的婚礼》(*Le Nozze di Figaro*)中担任第二小提琴手更让人身心俱疲的事了。

♩ ♩ ♩

对指挥来说，在排练时知道何时放手是一门重要的艺术。怎样才算做得足够好？"足够好"到底意味着什么？是对管弦乐团来说足够好，还是对指挥来说足够好？或者说是在观众看来足够好了？又或者，是从终极意义上说，就音乐本身而言足够好了？

如果排练过程中某一个乐段的演奏没有提高，原因可能五花八门。可能是因为该乐段的演奏要求超出了管弦乐团的能力，也有可能是因为指挥对该部分的想法不合适；而管弦乐团不能演奏这一乐段，并非因为不情愿或能力有限，只是因为音乐想法从一开始就不支持这个要求。把一根方木栓钉进圆孔里是行不通的，排练中出现的问题可能传达出了一个信号：指挥应从自身考虑解决问题。然而，不管毫无进展的原因何在，继续前进不一定意味着承认失败。狗不愿意放弃一根骨头，只会影响狗自己的健康，而对骨头丝毫没有损害。

如今，称某人为完美主义者并不一定是赞美。可能曾经是一种赞美，但当代心理学更多把它与"强迫症"和"控制

狂"之类的字眼联系起来。音乐家每天都在追求完美。除了大自然,没有多少东西比勃拉姆斯的《第四交响曲》更完美了。指挥希望通过演奏实现这种完美以表达自己的敬意,这完全合情合理。然而,并不是每个人都想迎接这样的挑战。"一切都会不错的",这是一种令人沮丧且敷衍的安抚。"不错"就是不够好。我们不希望观众投入时间和金钱来听的只是这样的音乐。古典音乐可不是能用"不错"之类的词来形容的,指挥一直努力追求上佳的表演,希望演出效果能满足自己的渴望。不过,最伟大的作品会不断提高指挥的标准,指挥需要谦逊地认识到,在某个时刻,追求完美可能反而会阻碍表达乐曲的能力。正如时下的广告词恰如其分地形容的那样,"更好是好的敌人"。

有些指挥喜欢不断进行紧张的排练。他们认为这额外付出的10%是最重要的10%,排练时忽略它的次数越多,它对音乐来说就越可有可无。他们认为,争取做到110%是确保能做到100%的唯一方法。但是,追求不可能的目标永远不会让人满足,却可能让演奏者"耗尽能量"或使其心力交瘁。那些更轻松自如、更值得信赖的指挥认为,这10%的额外付出会在需要的时候自然出现,因此不应该太频繁地要求演奏者。很多音乐家想把最好的音乐奉献给买票进场的观众。"我能唱的高音是有限的,"有一次,一个男高音对我说,"排练时我可浪费不起。"

一位俄罗斯指挥家曾经取消了一场音乐会,因为他认为

最后一次排练堪称完美，那样的音乐成就永远无法再现。然而，这种聚精会神是不同寻常的。公开表演是指挥职业生涯最重要的组成部分。毕竟，这是这份工作的最终目的。我认为，从很多方面来说，公开表演是工作中最简单的部分。指挥总是希望能够鼓舞、启发一个管弦乐团，但是激励技巧是其在排练中需要掌握的一种个人技巧，而表演中灵感的源泉是音乐本身。通常，对管弦乐团的音乐家来说，音乐会的公共性质已经能够充分发挥激励作用，而对指挥来说，摆脱了让演奏者参与排练的心理上的义务，能够完全专注于音乐灵感是一种解脱。单纯作为音乐家在舞台上表现自己，比作为个体在排练厅里表现自己要容易得多。

除非音乐会确实出了状况，否则指挥不会在乐曲结束之前停下来，知道这一点会令人感到摆脱了限制。决定整个演奏过程长度的是作曲家，而不是指挥。指挥不需要再纠结于如何排练，是否该停下来，或者该说些什么。排练时太多的的精力都用来思考刚刚听到的音乐是应该受表扬还是批评，是应该继续排练还是放过去。指挥不断问自己是否还有时间把某一片段再练一遍。如果有的话，有没有做到充分利用时间。正如 T. S. 艾略特（T. S. Eliot）笔下的普鲁弗洛克所想的那样："一分钟里总还有时间 / 决定和变卦，过一分钟再变回头。"[1] 尽管指挥知道最有创造力、最具影响力的时刻是当下，

[1] 译文引自查良铮译《英国现代诗选》中的 T. S. 艾略特的《J. 阿尔弗雷德·普鲁弗洛克的情歌》，湖南人民出版社，1985 年。

却很容易花费大量精力去分析过去、担心未来。

表演能让指挥获得专注于享受当下的快乐。指挥控制着乐曲的节奏，因此需要知道自己的目标是什么；但对音乐时间的意识，与在排练厅感受到的时间压力可不是一回事。按时结束排练很容易做到，但是要在排练结束时刚好练完整首曲子，又能让每个人都感觉良好、有成就感，就需要指挥具备觉悟意识和先见之明，尤其是指挥不知道管弦乐团需要多长时间才能解决自己所提出的问题时。当然，指挥仍然是演出的掌控者，但他不再对演奏者职业生活的实际情况负责。与排练不同，现在看来更加清晰的一点是，指挥主导的是音乐而非演奏者。

这并不是说在表演过程中指挥对演奏者不负任何责任。他们希望指挥能够提供音乐方面的灵感，并为表达自我打下坚实而舒适的基础。演奏者有的看重前者，有的看重后者，但我想说的是，大多数演奏者都希望能二者兼顾。我发现，在排练的过程中能不被私心杂念分散注意力，就很容易兼顾二者。

有些演奏者喜欢这样的排练方式：只用粗略的线条勾画出一幅作品的大致轮廓，然后将诸多细节及其实际面貌留给各人自行处理。他们只是想知道指挥认为乐曲应该具备的情感温度。与西贝柳斯（Jean Sibelius）的作品相比，马勒的作品多"浓烈"才合适？指挥觉得勃拉姆斯应该听起来更接近德沃夏克还是贝多芬？莫扎特的音乐个性应该属于浪漫派

还是古典派？演奏者认为，如果这种引导清晰明确，他们就是能力不凡、经验丰富的演奏者，一切都会迎刃而解。但也有一些演奏者喜欢把演出的具体组成部分弄得清楚明白、准确无误，这样他们就能更加自由地表达出对音乐会作品长远的看法。他们在公开场合的信心来自私下建立的安全基础，他们希望利用排练构建一个技术安全网，从而获得勇气，在必要时冒一些风险，在关键时刻呈现无与伦比的高品质作品。

一场演出不能只反映排练的付出。演出本身就应该具有创造性。这种创造性让观众感到在见证非凡艺术：一种强烈而极端的体验，仿佛暗藏着一种置身悬崖的危险，然而始终没有越过那条"死亡边界"，不会让人感到不适。然而，冒着失败的风险是最终取得成功的重要前提，谨慎行事反而有可能带来危险。在游泳池的深水区游泳时，人们也会感到游起来更加轻松自在。

有位商人曾经对我说，自己事业有成完全是因为愿意冒险，但只有知道冒险会有回报时，他才会采取行动。指挥会像这位商人一样来衡量得失。当管弦乐团的所有乐手像是一个人在演奏时，很容易就能感觉到他们在相互倾听，不知不觉间适应了丝毫没有预先设定的伸缩速度（rubato）[①]，或者说在最大限度上适应了这种节奏。这是一种可以从容应对任何

① 全称是 tempo rubato，一种演奏速度的处理方式，指不按相同时间演奏每个拍子，在某些拍子中加速，而在另一些拍子中减速以补偿加速减少的时间，使得整体上仍然维持原有的速度。

变化的关系,不必施加压力和强力就能收放自如。当指挥和管弦乐团的步调高度一致,似乎一切皆有可能,这时就会有为了自由而利用这种自由的危险。指挥需始终谨记:就算乐团允许自己随心所欲,但太自由不一定会带来进步。如果你的目标只是出人意料,那从帽子里变出一只兔子给人留下的印象更深。

即便没有指挥,管弦乐团也能演奏得很好。经过长时间的排练后,他们也能在演奏的问题上达成一致意见,共同承担彼此倾听的责任,充分感受自我激励的作用,不用他人推动便能将自己的能力发挥到极限。不过,要让他们采取冒险行动却难上加难。有人说,有指挥更安全,但没有更好。我认为这是对总体情况的误解,因为事实恰恰相反。一个领导人的出现可以给一个团体带来更多的自由。指挥可以鼓励其他人去冒险,因为万一危险真的出现,指挥会去解救他们。尽管指挥最初的作用是把音乐家紧密团结在一起,不过,让他们偶尔享受分开的自由更有意思。

♩ ♩ ♩

有的指挥认为,指挥时不看乐谱更容易履行演奏中的所有职责。持续的眼神交流增加了交流的强度,除此之外,如果没有乐谱架这一障碍,重要的肢体语言就会得到音乐家们百分百的关注。不用翻页,指挥用手臂塑造音乐的机会就能

达到最大化。聚精会神于脑海中的乐谱也会迫使指挥更专注地把握音乐曲调线，而此举需要的专注度也使其不容易被任何其他多余的感受分心。没有乐谱可供参考，指挥就有更多倾听的空间，那高度敏感的触角会让自己及时轻松应对演奏者可能出现的任何情况，同时对自己希望发生的一切情况保持开放的态度。

再打个比方，音乐家的工作就像把音乐从乐谱的局限中释放出来，将音符从印着五线谱的二维牢笼中解放出来。如果音乐可以以任何特定的形式存在，那么就可以以出版物的形式存在。但是音乐的本质并不是一种物理现实。音乐家则将音乐变成了物理现实。对有的人来说，如果将所有的附点、断奏符、直线、连接线、文字和符号全部从脑海中去除，这项工作就会变得更为简单。远离乐谱在视觉上呈现出的黑白两色本质，便更容易想象音乐本身所具有的无限丰富的色彩，而且当音乐没有被"描绘成"印刷页上的一段，而是永恒空间里的单一事件时，其结构也会变得更加清晰。眼前没有乐谱，不但可以开阔视野，而且可以支撑更宏观的想法。有些人总是凭记忆指挥，还有些人从来不会这样做，但对很多指挥来说，作出何种选择完全取决于乐曲本身。没有乐谱可能是一种解脱，但是如果碰到复杂而陌生的作品，没有乐谱反而可能束手束脚。

当演奏者和观众注意到指挥选择"单飞"时，总是会有一种更加激动的感觉。只要指挥感到没有危险，我便认为这

也并非坏事。然而，如果指挥的决定是出于虚荣心而非立足于音乐，演奏者立刻就能察觉到。因此，他们很容易对强加给自己的额外责任感到不满，不再感到自由、开放、被信任，转而进入一种求生模式，对指挥的意图也会越来越排斥，无法全神贯注。

即便纯粹是出于音乐本身的考虑，决定不参考总谱也会在某种程度上使指挥与管弦乐团产生隔阂，问题也会因此出现。人们期待独奏家背谱演奏，部分原因也是为了让他们在舞台上与其他演奏者区别开来。他们注定成为管弦乐团的主角。个人与团体在情感、音乐、技术乃至戏剧上的种种差异，正是协奏曲作为一种音乐形式的意义所在。不过，一部纯粹的管弦乐作品并非一个关于指挥的故事。指挥不是故事中的人物。背谱表演使指挥变成了某种独奏家，或者说变成了舞台上的演员。这种做法把指挥和其他演奏者区分开来，以一种强调指挥是"领导者"而不是"引导者"的方式将指挥隔离开。当为观众创造的是一种与音乐体验无关的个人叙事时，乐团和作曲家都会感到被指挥忽视——如果不是在演出期间，至少随后观众爆发的掌声会引发这样的感受。多年来，这一做法对指挥的职业形象乃至整个音乐创作领域都产生了深远的影响。

尼采说过："很多人之所以不能成为具有独创性的思想家，只是因为记忆力太好。"对指挥来说，这句话的含义是：一直凭记忆指挥，表现就会一成不变。如果记住乐谱的同时也记

住了自己的表现，那这一说法可能是正确的。不过，情况也可能正好相反。如果指挥面前没有摆总谱，也就不必重复练习，这就仿佛获得了额外的自由一样，每次都有可能产生独一无二的表演效果。当然，乐谱中总有更多有待发现的惊喜，而且这一过程永远不会停止。问题的关键在于，不管有没有总谱，能否对新发现作出令人激动的反应，理解那关乎全局的激动人心的选择时是否具备多元化的视角。

当别人称赞我背谱指挥时，我的反应总是相当谨慎。尽管我会花时间去记乐谱，但这并不是工作中最难的部分，而且如果我的记忆力取代音乐表演本身成为话题的焦点，我会感到不安。有时我会回答说，我很高兴至少管弦乐团还在使用总谱。这在一定程度上是一种偏题的遁词，但这和我的认识有关，那便是，我绝不会在没有总谱的情况下指挥协奏曲或歌剧。独奏家或歌唱演员几乎肯定是背谱表演的，出错的可能性比管弦乐团成员要大得多，如果指挥也"没有乐谱"的话，演出如果遇到状况，就更不容易化险为夷。虽然管弦乐团的演奏者们有可能出现失误，他们也希望指挥能够随时纠错，但把乐谱摆在他们面前就意味着他们可能犯的错误很清楚，因此指挥或者演奏者比较容易纠错。而且，处在群体中的个体会意识到，在某种特定的意义上，自己犯错的余地更小，于是管弦乐团的成员便采用了一种不同于独奏家的专注方式。结果出错的情况少得出奇。不管怎样，只要我觉得自己必须参考乐谱才能及

时纠错，我总是会选择使用乐谱。

如果我的准备工作让我有信心凭记忆处理一部作品中实际会发生的各种状况，而不会因为需要集中注意力而分心，我就会发现，不看乐谱指挥所享有的自由的确令人振奋。我觉得自己与作曲家的关系更加亲密，在某种程度上与管弦乐团的关系也变得更为密切；同时也产生了一种更强烈的归属感。我也喜欢这样做带来的主人翁意识，与音乐融为一体的感觉会带来一种深深的满足感。指挥需要与演奏音乐的人分享对音乐的热爱，而人们很容易低估要做到这一点需要多么开明。就个人而言，我发现如果我在指挥时不看乐谱，会更容易保持一种开放的心态。基于各种各样的原因，用心指挥——一种比"凭记忆指挥"更好的描述——使我更充分地表达自我，（但愿）因而更好地表达自己。只要能用心指挥，面前有没有乐谱就不那么要紧。

记忆是一种扭曲现实的工具。如果指挥研究乐谱的方法是试着去理解而不是机械记忆，显然更加可靠。一旦理解了，就不可能会忘记。这也是一种更积极、更刺激、更有意义的准备方式。因为不论肢体控制或心理直觉能力如何，与音乐的关系才是指挥艺术身份的核心：指挥首先是一位音乐家，然后才是一位指挥。

第三章 指挥音乐

生活是从不充分的前提得出充分结论的艺术。

——塞缪尔·巴特勒(Samuel Butler)

理查德·瓦格纳(奥托·波勒绘)

不能传递信息的信使没有存在的意义。指挥所要传达的信息，就是跟自己演奏的作曲家建立的关系的结果。当然，这种关系会因作曲家而异。个人会随着时间的流逝而不断变化，与其他一切关系一样，这种关系也会随着时间的推移而改变。随着年龄增长，指挥在年轻时与某些作曲家建立的紧密联系也许会逐渐减弱。还有一些作曲家，他们的音乐审美会逐渐变成你自己的音乐审美。尽管尴尬万分，我还是要承认，我一度不怎么喜欢勃拉姆斯的音乐。然而，现在看来，在我成为音乐家的道路上，他也许是对我影响最深的作曲家。而且，谁知道呢，有那么一段时间，我觉得自己对柏辽兹（Berlioz）了如指掌。某类音乐给人的感觉老成持重，有些作品则更具灵性。这并不是说你的心境必须和乐曲所展现的情感年龄相符，才能在指挥时得心应手。有些上了年纪的指挥一直保持着年轻时的激情，有些年纪轻轻的指挥则表现出超越年龄的智慧与稳重。

近 30 年来，我一直在指挥一些自己最喜欢的作品。而且一定有一些耄耋之年的指挥，他们指挥某些音乐作品的时间可能不止 60 年。对我来说，马勒的《第十交响曲》和肖

斯塔科维奇的《第十交响曲》就像每年都要见面的表亲，而且，与演员只能扮演适合自己年龄的角色迥然相异的是，你与自己经常指挥的音乐作品之间是终生合作的关系。随着年龄的增长，这种关系会触及你性格的不同侧面。从这个意义上讲，这些作品总是给人耳目一新的感觉——似乎始终如一，但又总是令人喜出望外。这仿佛已成为你生命的一部分，而且每指挥这些作品一次，崭新的记忆会让你和音乐的纽带变得更加牢固。每一场演出都是你与音乐共同经历的集中体现。没有多少友谊能维持这么久——我想，音乐永恒不变的本质简化了指挥与音乐之间的动态关系。但是，这样一种对个人生活来说不健康的单恋，却会给指挥的职业生涯带来很大的安慰。如果你能永远记住与音乐第一次"约会"时的天真、好奇和兴奋，那更是一笔珍贵的财富。

每一位指挥与之产生强烈共鸣的作曲家各不相同，而这种彼此间的吸引源于各种各样的原因。地理层面的联系可以显示出对自己成长的文化背景的认同，又或者你可能只是对来自不同地域的音乐有一种本能的热情。你可能对某个历史时期的音乐有一种天然的亲切感，它可能是你所处时代的音乐，你最了解。这种联系通常只是一种纯粹的个人直觉，无法归类。

不管原因是什么，绝大多数情况下，你和作曲家的关系越紧密，你指挥时就越如鱼得水。尽管如果太过在意，有时也会出现问题，但你对作曲家的推崇产生的力量源于你所感

受到的个人责任。透彻领悟任何一部作品，首先必须确定作曲家的"自我"，再从自身的角度找到与这个"自我"的契合点。如果指挥对作曲家的身份有深刻的理解，而且能表现出为这一身份服务本身就是自己的音乐目的，那么管弦乐团的回应必定是积极的。

相比较而言，有些作曲家的音乐个性更为鲜明。例如，我们可以感受到贝多芬、柴可夫斯基（Tchaikovsky）和马勒的乐曲中非常突出的个人特色。他们的自我对公众敞开，清晰响亮的声音彰显强烈的个性。另一方面，莫扎特、勃拉姆斯和拉威尔的个人生活与他们的音乐表达关系不大。对于有些作曲家，我们并不能从其个人生活中搜寻关于音乐意义的线索。我没有在巴赫身上发现任何能让自己更接近其音乐的个人故事。我喜欢阅读作曲家的生平故事，但并不认为这一定能让我对他们的音乐产生更深刻的理解。演奏者不是历史学家，而且最好的音乐本身就能说明问题，不需要任何参考背景。研究作曲家的生活环境对于理解其音乐或许意义重大，但这样做也可能会形成限制，甚至毫无帮助。把作曲家的生活和他们的艺术联系得太紧密无疑是危险的。贝多芬在发现自己就要失聪时，创作了一部最欢快的交响曲。他所处的境况不可谓不重要。然而，他在一封信的短短一行中就连续使用了 13 个感叹号，这也体现出能够界定其音乐个性的个人特质。马勒曾经在西格蒙德·弗洛伊德（Sigmund Freud）那里接受过一段时间的治疗。这一事实可能有助于理解马勒表现

出的极端情绪，但得知他患有痔疮也许会更让人分心。然而，德沃夏克的《自新世界交响曲》显然是一张写给他抛下的国家和人民的明信片，表达了他孤独的思乡之情；施特劳斯信心十足地把自己的交响自画像称作《英雄的生涯》(A Hero's Life)；雅纳切克（Janáček）① 在歌剧《耶奴发》(Jenůfa)中找到了抒发痛失爱女的悲痛之情的出口。这样的音乐毫无例外地会令我们深受感动，但都带有强烈的个人色彩。

最伟大的作曲家都有莎士比亚式描述超越自身经验的事物的能力。莫扎特早期的歌剧之所以不同寻常，并不是因为音乐的精妙，而是因为非比寻常的心理深度。如果不是拥有内在灵魂的丰富生命力，没有哪个14岁的少年能获得这样的理解。肖斯塔科维奇的作品无疑反映了他那个时代的深重苦难，然而，他的音乐也远远超越了20世纪俄罗斯音乐编年史的意义。荣格（Jung）认为，从心理角度而言，我们的生命从根本上说都源自集体无意识。音乐也将触角深入到这些集体无意识的原型，把个人的经验变为普遍经验，同时也让普遍的经验感觉像是个人经验。你会意识到，这两者并无区别。

♩ ♩ ♩

19世纪，管弦乐团的演出需要越来越多的演奏者。为了

① 莱奥什·雅纳切克（1854—1928），捷克作曲家，《耶奴发》是其九部歌剧中的代表作。

解决这一实际问题，指挥这一职业应运而生，但这实际上只是部分原因。据说，海顿一听到贝多芬的《英雄交响曲》便表示，此后的音乐将发生翻天覆地的变化。他很有先见之明，断定从此大多数新问世的管弦乐都将成为鲜明的"标题音乐"①，一位在音乐表演中负责"讲述故事"的独立叙述者也将由此诞生。作曲家完全取代音乐本身成了英雄，而指挥则成了英雄的代言人。当然，指挥是讲故事的人而不是故事本身，是代笔作家而不是故事主题。然而，音乐作品与作曲家的个性、性格和气质有着鲜明的关系，这意味着这种情感叙事可以由一个离实际演奏只有一步之遥的人游刃有余地建构与串连起来。《英雄交响曲》或许是第一部因持续但又非常微妙的节奏变化而获益的管弦乐作品，我认为这并非巧合。这也许是第一部需要指挥的交响曲，而我感觉这既有音乐方面的原因，也有情感方面的需求，二者不可或缺。不管作曲家们是否已将音符背后的故事描绘清楚，浪漫主义交响曲都是表达个人故事的载体——即使是从人的心理意识层面来解释，也是如此。把某类音乐都归为"浪漫主义"，让人联想到人的因素，而非纯粹的音乐性。瓦格纳谈到，发现一件作品的"诗意目标"是为了形成对其清晰的诠释。音乐不再是表达的目的，而是表达的手段。

大多数 18 世纪的音乐并没有设定由指挥指导演奏。无论

① 标题音乐，通过文字、标题陈述音乐的情节与乐思，通常是音乐与文学、绘画或其他艺术相结合的产物。

是管弦乐团的第一小提琴手,还是负责低音伴奏的乐手,都在必要时承担着灵活的演奏使命。因为乐曲本身似乎就不需要指挥,所以我在指挥一首乐曲时,总感觉自己是一个入侵者——同时也是一个情感上的骗子。音乐是关于自身的故事,原本就应该由负责声音传播的人来呈现。例如,海顿的优雅来自音乐演奏时的优雅,如果是受第三方要求,优雅就会因刻意而变得遥不可及。优雅绝非刻意为之的造作。同样,当巴赫的作品成为某个人观点的反映时,其整体的纯粹性在某种程度上也会被削弱。

然而,到了19世纪末,像马勒这样的作曲家认为,音乐特别需要一位指挥在演奏中创造叙事。通常情况下,或者说至少一开始,创作者自己就是指挥,但这样说只是夸大了音乐作为情感自述的意义。这并不是因为作曲家本人也是指挥,才创作出高度描述性的音乐,而是因为作曲家感到其音乐太具有描述性,如果没有一个统一的诠释角度便无法演奏,所以他才担任指挥。马勒的音乐中有一种肢体性,体现了对指挥的强烈需求——实际上反映了他自己的指挥动作。他写的音乐是要指挥的,而从一开始,音乐语言就与表达音乐的肢体语言密不可分。当音乐本身似乎便是作曲家肢体语言的结果时,找到正确的手势来指挥一部作品就要容易得多。

有些人会认为,把一段特定的编曲强加于一段音乐,会限制观众的想象空间。我们在进行诠释时为何需要描绘故事?音乐的全部意义不正是在于它比文字具有更深层次的交

流能力吗？抽象音乐无疑是终极意义上的音乐，是最纯粹的音乐——其意义浑然天成，无须解释，也无法描述。尽管海顿对标题音乐已有预见，但仍有大量的抽象管弦乐作品问世。例如，斯特拉文斯基的很多作品都完全脱离了故事或音乐之外的线索。韦伯恩（Webern）① 和布列兹（Boulez）② 的大部分作品也是如此。对于这类作品，指挥必须确保自己无法掩盖的鲜明个性不会妨碍乐曲相对较少的个性表达。要知道，指挥的存在也许会损害纯音乐难以言喻的内涵深度。假如一开始是因为作品的叙事性而非实际的需要让指挥站在台上，就会出现一个问题：哪怕作品本身需要指挥，听众也可能认为指挥只是在进行叙事性的诠释。

古典音乐演奏家的表演基本上属于再创作，而再创作的技艺又是一种微妙的平衡艺术。指挥试图成为作曲家表达自我的媒介，但能否达成目标本质上取决于其自身的个性。演奏者追求的是有声无形，但他们知道，没有指挥，就无法演奏乐曲。无论是对个人还是对音乐本身，这样的再创作都绝

① 安东·冯·韦伯恩（1883—1945），奥地利作曲家，新维也纳乐派代表人物之一。
② 皮埃尔·布列兹（1925—2016），法国著名的现代作曲家、指挥家，梅西安的学生。他发展了韦伯恩的音色序列法，是先锋派作曲家的重要代表。

非易事。成就伟大演出的关键和决定性因素是演奏者的个性特质，但这种个性必须被用作实现目的的一种手段，而且从根本上说，这一目的符合作曲家的预设。

非古典音乐没有太区分作曲家和演奏者。事实上，流行音乐的爱好者往往都不知道他们听到的歌曲是谁创作出来的。有些古典音乐爱好者有自己喜欢的固定管弦乐团，不太在意乐团演奏什么曲目；但大多数人看重的是自己钟爱的作品，不在乎演奏者是谁。在古典音乐领域，作曲家绝对居于首要地位。尽管少数演奏者也拥有自己的乐迷俱乐部，但他们没有一个人会像莫扎特那样名扬四海。然而，音乐之所以始终保有活力，是因为音乐家带着自己的感情和个人感受在表达作品内容，从这个意义上说，我认为流行音乐强调表演者是很合理的。

音乐展现了音乐家的个性，而音乐家的个性又使音乐的特色得到凸显。如果只是为了表达自我，音乐家演奏的所有作品听起来就会如出一辙，但是如果能让自己的个性去适应作品，作曲家和演奏者就会如孪生合体，双方都感到如鱼得水。幸运的是，带着强烈自我意识也是有可能表达他者的想法的。奥斯卡·王尔德曾经说过，展示艺术，但要隐藏艺术家，让他无处不在，却又总是无影无形。这一悖论有其道理。

我的一位老师曾经说过，"诠释音乐"是别的指挥家做的事。他那句半开玩笑的话并非傲慢自大。他只是说，指挥不应该着眼于"诠释"一段音乐。指挥的工作就是演奏作曲家

的作品，尽可能以真诚的方式回应其音乐诉求。指挥必须作出选择，但无论这些选择是出于下意识还是预先设定，只有选择充满过于强烈的自我意识时，对音乐的诠释才会失去真诚的初衷。斯特拉文斯基曾抱怨说，指挥这一行"几乎无法吸引具有创造力的人才"，这令我大为惊讶。要求指挥富于独创性似乎略显奇怪，更何况这样的要求竟然出自一位作曲家。当然，人们想让音乐听起来耳目一新，但天才有其必然性，理应得到尊重。如果把独创性当作目标本身，会导致人为痕迹浓重的表演。商品本身完美，就不必推销。

作曲家的创作就像是一份厚礼。音乐是一份厚礼，邀请当代人和未来的几代人去发现、探索和表达他们作为个人和社会成员的方方面面。音乐是一座桥梁，使个人与大众、过去与现在相连。音乐在空间上横跨各个大陆，在时间上可以追溯到几百年前。音乐也许能向我们讲述往事，但能使我们对当下有更多认识的是对音乐的诠释。的确，一部古典音乐的诠释历史就像一部音乐史本身一样具有启迪意义。音乐往往能超越所处的时代，而对音乐的诠释总能反映出音乐演奏时的时代特色。作曲家总会远去，但至少作品的演奏者前赴后继。对我来说，听过去几百年的音乐录音仿佛在我面前展开一部关于20世纪的文化评论，这与音乐本身带来的启迪同样意义非凡。20世纪20年代，爱德华时代严谨的音乐节拍逐渐让步于更灵活多变的音乐速度。这反过来又导致个人崇拜，这股力量受到了一种从作曲家的真实性来获得安慰的运

动的限制,至少从哲学角度来看,这暗示着演奏者本身无关紧要。如今,我们的价值观不再那么死板僵化:既有历史依据,又不受过去演出实践理论的约束。诠释音乐是一种时尚,随时代变迁而不断变化,正是这一点让音乐与时俱进。我们在当下听见过往的声音,而过往也将其声音传送到现在。

♩ ♩ ♩

第一张完整的交响曲唱片问世至今已一百多年。在此期间,几乎每一位专业指挥都采用了某种可长久保存的媒介将自己的至少一部分演出保留下来。在没有更深入的认识之前,我认定这些录音代表了指挥对某一特定作品的权威见解,而且我把后代承受的这种压力视作一种极具约束力的责任。但是当我开始亲身体验这一过程时,我意识到,完美实现我对音乐的设想,是一种无法实现的乌托邦,追求这一目标实际上更多的是出于个人虚荣心,而非音乐理想。追求技术上的完美可能会有所收获,但在追求完美的过程中,失去的珍贵与美好也许会更多。

如果你偶然听到收音机里的一段音乐,一般都能立即分辨出这段音乐到底是现场演奏还是录音室录音。有些人认为,后者与预期的音乐体验之间的距离,就像一张印有艺术作品的明信片与挂在画廊里的原作之间的距离一样遥远。还有些人说,在私密空间里听音乐能让人产生一种强烈的个人体验,

这是任何公共音乐厅都无法复制的感受。两者显然是完全不同的艺术体验，为二者的高低争论不休，就像是要在海顿和莫扎特之间作出选择。这毫无意义，而且永无尽头。很少有指挥会把专业音乐录音看得比公开表演重要。尽管30年前可能并非如此，但我相信，目前维系音像制品行业的是现场音乐，而不是录音室录音。

对我来说，有趣的问题是，音像制品的广泛传播是否会使世界各地的音乐演出类同化。无须对作曲家的意图进行任何判断，指挥很容易便能知道音乐的走向与整体面貌，这意味着人们对音乐的真诚回应也将削减，但最自信的音乐家的个性不太可能会因为其他因素而得不到凸显。诚然，俄罗斯、美国、法国或中欧指挥传统之间原有的区别已不再那么明确，然而，有人也许很容易会争论道，这些地域性的音乐流派甚至比今天无处不在的音乐光盘更能在其内部创造一致性。

录音所带来的一个更加危险的后果是，一些观众拥有一种期望值，即自己在音乐厅里听到的现场表演应与在家里已经听习惯的录音相符。任谁都会相信，对于一首乐曲而言，自己早已习惯的表现形式是得到享受的唯一方式，那么我们这些演奏者凭什么剥夺那些花钱观看我们演出的观众的权利？我们凭什么不去实现他们的期望，而要反其道而行？可是如果我们不知道人们手上有哪些唱片，即使想如法炮制也做不到。反过来说，如果指挥认为为了引起观众的注意，就需要表现得过于独特，那将是一种遗憾。"我从来没有听过这

样的演奏",演出结束后有人给出这种高深莫测的评论。这对很多人来说是一种赞美。不过,当观众因我们的表演符合其期望值而报以感谢时,我们不应该感到失望。两者都是真诚的体验。

指挥希望两者兼得。我们希望观众有足够的知识理解我们的音乐选择,对于那些相信自己有权就乐曲诠释发表见解的人,我们也会受到激励去表演。但是无论我们的表现是否符合他们的期待,我们都希望他们欣喜若狂。我们想要两全。

♪ ♪ ♪

让我感到幸运的是,我是在追求真实的运动之后开始指挥生涯的,这时人们重燃热情,去探求作曲家究竟写了什么,对作曲家如此作曲所遵循的音乐传统充满好奇心。现在,人们很容易认为这理所当然,但在当时,这是一场打破传统的革命——一场通过回顾历史来寻求原创性的激进革命。

严格来说,原样演奏的前提是有缺陷的。即使你在那首乐曲当时演奏的音乐厅里演奏,或者使用的乐器恰好是音乐创作时使用的乐器,我们对于当代音乐演奏的参照点也绝不能以过去观众的标准为依据。今天的真理并不是昨天的真理。我们对速度的概念如今与火箭有关,而不是与马有关;我们的耳朵已经适应了几乎无限放大的声音,而世界上有一种背景音乐,在这种背景音乐中,沉默已成为一种令人惊喜

的品质，而不是一种潜在的品质。我们既不能抛弃我们的经验，也不能否认我们的个人期许。

当然，信奉某个历史时期的音乐的音乐家意识到了这一点。他们把自己的学识看作达到当代目标的一种历史手段。他们知道，听音乐和在博物馆的玻璃展柜前悠闲漫步大为不同；他们也承认，演奏音乐更多地关乎演奏者，而非作曲家本身。但这并不意味着仔细探究作曲家的期待无关紧要。事实远非如此。如果能更好地理解这一点，我们便能挖掘出作品的当代意义，在这一过程中，我们会懂得两者并没有太大区别。

从宏观角度来看，我们所知道的西方古典音乐都极具现当代音乐的特质。从发展的角度来说，自从古罗马格里高利单声圣歌（Gregorian plainchant）被复调对位①的多样性与和声的复杂性取代以来，人类的音乐几乎没有太大变化。我们已经分裂了原子，也发现了麻醉剂，但我们对爱与失去、希望与失望的态度却始终如一。只需看一看莎士比亚（Shakespeare）的作品，你就会明白，我们的心理与那些生活在500年前的人并没有多么不同。无论作品创作于何时，现代人与当时的人们一样，都能理解作曲者希望表达的感情。唯一发生变化的只有音符的实际组合方式。如果实际的表演能充分立足于历史，那便能在过去与当下具体背景之间提供

① 音乐术语，指两条或两条以上的、相互区别独立的音乐旋律组成的声部同时发声，各条旋律线并行不悖。

一种合理的平衡,并使表演者作出与两者相关的选择。这样一种结合,意在消除过去与现在的时间距离。真正重要的只有两个时间点:创作之日和表演之日。要避免的是两者之间的距离——种种习惯,以及因袭而来的混乱回应。真实的解读试图抹去传统那满是污垢的粉饰,这些粉饰从演奏之初就被加诸乐谱。

传统和真实理应是一回事,但在音乐表演中,这两种概念很快就开始代表截然相反的两极。二者就像一对孪生姐妹,一出生就被分开,令表演者和听众都感到迷惑,不知道作品的本质到底是什么。通常说来,"传统"这个词指一直存在的东西,而非后来加上去的内容。然而,音乐很多时候不能根据传统来理解。例如,直到20世纪中叶,演奏贝多芬和勃拉姆斯的"传统"方法才出现。经由音像制品行业的广泛传播,这些所谓的传统仿佛已成为音乐不可或缺的一部分,于是很多人便认为这些传统表现方法就是乐曲本身,并希望能够听到这样的音乐。现在人们依然如此,而且很多人都表示自己更倾心于"传统的"诠释方法而非"真实的"解读。事实上,说服最保守的音乐爱好者相信他们希望维系的音乐不一定是作曲家真正想听到的,往往是最难的事情。

遵循传统通常意味着在演奏时表现作曲家没有写的内容。许多差异源于演奏者认为自己对乐曲了解得更清楚,或者认为如果能作出一些改变,乐曲在演奏时将更让人难忘。与其说他们热衷于表现音乐,不如说他们沉迷于表现自己。有些

改变是为了满足自己的虚荣心，还有一些则体现了其自身的局限性。这些糟糕的传统也会因为同样的原因而延续下来。当小提琴手按照作曲家的要求，选择用弱音器演奏柴可夫斯基小提琴协奏曲的慢板乐章时，我总是很高兴；如果小提琴手能够对作曲家表现出足够的尊重，将其实际创作的乐曲核心部分以八度音阶演奏出来，我更是喜出望外。只不过这十分难得。

然而，构成传统的一系列积极的价值观绝不应被置若罔闻。很多情况下，由于音乐总是与所处时代的表演模式紧密相连，作曲家希望听到一些自己没有写过的音乐。传统也可以通过令人信服的演奏体验建立。如何以最佳的方式呈现某些乐曲，有赖于演奏者对乐曲日积月累的理解，这无可非议。毕竟，如果指挥能以先辈不断积累的知识经验为起点，必定能比前人做得更好。没有理由拒绝从历史经验里获益。

如果一味盲目遵循传统，用马勒的话来说，指挥的行为方式就是"schlamperei"——这个单词出自奥地利德语，我们找不到恰当的词来翻译，其意思介于懒惰和草率之间。然而，如果仔细考虑之后得出与之前许多代人相同的结论，你就会产生一种特殊的感觉，那就是成为更为深厚广阔的传统的一部分。传统可以被视为一根贯穿时间的美丽链条、一根振动的琴弦，在当下的演奏者和听众与每一个演奏过或听过这首曲子的人之间搭建起一座桥梁。当全新的传统确立时，所有人都会觉得，之前的质疑与追根究底是值得的。用毛姆

（Maugham）的话来说，当传统被当成"向导而非狱卒"时，就会让演奏听起来既自然又拥有无可抗拒的魅力。

经典曲目演奏的频率非常高，因此我们和它的联系实际上被数百年来其他人的想法冲淡了。采用常见演奏形式的可能性一直存在。然而，演奏者对全新的作品没有任何先入之见。在没有熟悉的听觉传统下，他们的诠释一定是诚恳的。管弦乐团每次演奏一首著名的作品时，其依据都是自己的预设。然而，由于没有历史传统可遵循，演奏者只有把自身当作表达的源泉，表演也因此更具个人特色。我指挥过许多管弦乐团演奏皮埃尔·布列兹的《仪式》(*Rituel*)①，即便像这样在创作时构思严谨的曲子，每次听起来都截然不同。正因为演奏一直在重复既定的传统诠释，音乐的表现才会丧失多样性，而演奏者对待自己演奏的那部分乐曲所表现出的毫无反思的虔诚更是强化了这一点。

大多数群体本质上都是保守的，尽管公正地说，其中的个人并不一定都保守。管弦乐团也并无不同。对于指挥来说，如果没有管弦乐团集体演奏的经验在面前虎视眈眈，也没有观众对乐曲传统期待的重荷压在肩头，这无疑是一种巨大的自由。两者都可能成为具有破坏性的重荷。一旦新的乐曲诞生，指挥就可以毫无顾忌地成为具有上佳表现的音乐家，自信自己对乐曲的演绎不会受到任何人的破坏和影响，也确信

① 即《纪念布鲁诺·马代尔纳的仪式》(*Rituel in Memoriam Bruno Maderna*)。

别人不能将你的表演与之前的任何表演进行比较。你知道，人们对音乐的看法比对表演的看法更重要——这通常也是指挥关注的焦点。

极端情况下，真实和传统都代表着对过去的再创造，抑制了与当代观众交谈时必需的自发创造力。传统永远不是时新的潮流，让一种艺术走向消亡最好的方法就是不让它发展。音乐作品不是历史文物，随着时间的推移，人们不断赋予其新的内涵。与绘画不同的是，一部音乐作品需要一场表演才能获得生命力，从这个意义上说，音乐作品的创作过程永远不会结束。然而，如果能以审慎和真诚的态度面对乐谱，在指挥解读乐谱并作出决策的过程中，真实和传统不但将成为重要的组成部分，而且在理解乐谱内容方面发挥着重要作用。将真实性、传统和自发性合理地结合起来，绝对比只取其一要好。认为新生事物一定好过历史遗存，或是对历史传统始终敬若神明，这两种态度都可谓愚不可及。

♩ ♩ ♩

大多数指挥把大部分时间都花在研究自己将要指挥的乐曲上。研究乐曲当然比排练或表演占据了我生命中更多的时间。有多少位指挥，就有多少种不同的准备乐曲的方法，但我认为，这样做的动机通常都是一样的。指挥都想清楚了解作曲家的创作意图，这样便能对乐曲所要表达的内容形成坚

定的看法。乐谱由音符编写而成，虽然音符本身的局限性意味着这只能是指挥理解乐曲的起点，但乐谱就像一张地图，而指挥对乐曲的一切认知和理解都必须建立在这张地图上。理解乐谱是指挥发挥想象力的基础。如果将两者割裂，那么演出将更多地反映指挥的意图，而不是作曲家的初衷。任何想象都必须以真实的乐谱为基础。

 这一现实与人们的期望并不完全一致。不管指挥使用的是哪个版本的乐谱，某种程度上说，一份付印出版的乐谱都是对作曲家留下的手稿的诠释。出版一份原始版乐谱（urtext）需要难能可贵的学识，但为了将作曲家的创作付诸实践，必须作出的决定仍然源自编辑工作。只有亲自研究原稿的摹本，你才能确定自己看到的是作曲家本人所写的。我不能说自己表演的提高得益于亲自研究乐谱手稿时的发现，但大多数情况下，手写笔迹折射出的情感温度的确异乎寻常地触动人心。莫扎特和施特劳斯这样的作曲家的乐谱写得完美无瑕，给人一种冷静客观、超越感性的神圣感，令人几乎找不到该如何演奏的线索。相反，贝多芬和雅纳切克的笔迹则揭示了他们创作过程中经受的所有挣扎和折磨。你可以看出哪些小节线对他们至关重要，哪些只是相对重要。有时候这些线索会对你要作出的音乐决定产生很大的影响。还有一些时候，从某种人性的层面而言，你会感到，接近音乐的原始手稿会让人感觉很特别。看着马勒最后一部交响曲手稿中的内容不断减少，仿佛目睹一个人步入死亡。即使没有听到

第三章　指挥音乐　123

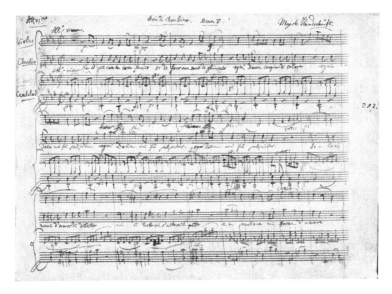

莫扎特《费加罗的婚礼》中凯鲁比诺咏叹调的乐谱手稿

真正的音乐，这本身也会让人潸然泪下。

不论一份音乐手稿能提供什么样的额外关联，对于演奏者而言，如果将大量时间花费在仔细研究贝多芬字迹凌乱的手稿上，以确定一个附点或者一个断奏符只是符号而别无他意，这不是对时间的最佳利用。总的来说，学者和演奏者专长不同，最好能将二者的角色区分开来。最优秀的音乐编辑认为，如果演奏者具备足够的学识，那么演奏时作曲家希望传达的音乐真谛便能够被听众听到。才华横溢的演奏者都知道，如果没有一定的学识，根本就不可能发现音乐的真谛。

好的乐谱版本可以让你更接近作曲家的作品，但同时你会知道，领会其音乐内涵始终应该结合具体的音乐经验和情感直觉。虽然作曲家可以规定一个细微表达变化的大范围，但任何一种变化代表的作曲家的初衷却是不确定的。早期管弦乐团演奏的音乐中，如果能确切领悟任何作曲家的创作目的，演奏者都可谓幸运之极。这当然不是说音乐在演奏中不需要那么细腻，而且作曲家很可能参与了乐团的排练，这样就可以避免乐曲创作由于缺少细节呈现而平淡乏味。但我认为，早期乐谱缺乏细节这一点更多地表明，作曲家感到这些细节在界定音乐表达上也是一种限制。

了解时代传统有助于你去判断作曲家在用一种他们希望演奏者熟悉的音乐速记法创作，还是想让你采用一种更加直截了当的方法。例如，很多早期的管弦乐都从历史悠久的舞蹈形式演变而来。加沃特舞曲（gavotte）或吉格舞曲（gigue）的速度和节奏会在演奏者的骨子里深深扎根。在一种对音符的长度和力度已有共识的文化里，无须再过多讨论这些。相比详述他们明知演奏者也知道的内容，作曲家有更有意义的事情要做，很少有作曲家能意识到他们也是在为子孙后代创作乐曲。一旦情况发生变化，作曲家的指令就会变得更加具体，但是面对音乐想象中无穷无尽的微妙变化，最精确的乐谱也会显得苍白无力。

我们生活在这样一个社会里：很多人像买卖其他商品一样交易真理，并且摆出一副轻松自在的模样，幸好至少在文

化领域，忠实于作曲家原稿的做法仍然受到重视。然而，情况并非一直如此。过去，有良知的人认为他们可以通过更新音乐来更好地服务音乐，使其从新乐器音高、音量的发展中获益。他们的理由是，我们应该充分利用现代的进步，接受一部作品在创作之时尚不存在的种种可能性。宏大壮阔的总被认为是更上乘的。音乐厅越宏伟，越需要演奏声音更加嘹亮的管弦乐团，而这样的管弦乐团会让指挥感觉自己更加不可或缺。

然而，不能将改编音乐的想法只看作对音乐的一知半解而抛在一旁。皮埃尔·布列兹曾经跟我说过，他认为印刷在纸上的乐谱一成不变的特性可能与作曲家不断变化的观念背道而驰：作曲家在某一天创作出来的乐曲不一定是他们第二天想听的。然而，尽管改变配器法可以强调突出的内容，或者说更容易达到某种平衡，但在我看来，这是十分艰难的一步，打破原有的既定模式重新规划并非易事。马勒说过，指挥应该随时调整他们觉得听起来不太对的部分，不过我怀疑他想到更多的是自己的指挥身份而不是作曲家身份。如今，大多数演奏者都认为，只有尊重作曲家的创作初衷，或者绝不超越当时时代的限制来演奏乐曲才更有诚意。每位作曲家的音乐世界都与其所处时代乐器的表现能力存在内在联系，任何超出原始框架的表演不但会扭曲音乐表现，而且会令作品的表现力大为削弱。演奏者要栖居在自己演奏的每一部作品中，但这种主人翁意识并不意味着要推翻一切、重置一切。

作曲家也许想创造出我们今天包装得更加精巧的交响玩具箱，但这只是假设。音乐本身已经充满无穷无尽的剧情，无须再妄加任何的猜想。不管怎么说，没有比无限的可能性更能限制人类想象力的了。自由从来都不是单纯之事。

大多数时候，指挥都不应该超出作曲家设定的乐器的限制，但我们不能否认，管弦乐团演奏者的能力一直都在进步。没有人知道录音手段出现之前的演奏有何标准。例如，一些流传的记录表明，维也纳爱乐乐团的音乐家们认为舒伯特（Schubert）《C大调第九交响曲》（又名《伟大》）从技术层面讲有违常理，我也想知道我们取得的进步是否有想象的那么大。作曲家拓展了演奏技术的边界，但只有在特殊情况下，他们才会突破边界。大多数人都只是在试探的边缘徘徊。尽管如此，无论什么乐谱摆在面前，今天的管弦乐团大概都能演奏出来，而面对那些原本被认为无法演奏的乐曲，我们几乎不用再付出那么多。即使是难度最大的乐曲，经过几次排练，也能达到一定的标准。这不一定是一种优势。莫扎特写道，他希望《哈夫纳交响曲》（*Haffner Symphony*）的最后乐章以"尽可能快的速度"演奏。他说的是他所处时代管弦乐团演奏的速度，还是任意一个管弦乐团演奏的速度？这是他出于作品本身的考虑而追求的一种极端表现，还是有更为具体的设想？某些情况下，消除演奏压力的同时也会令作品某部分的本质属性流失。如今，演奏斯特拉文斯基《春之祭》所面临的挑战是确保这部作品听起来仍然很难演奏。站在当

代的角度回顾久远的历史,过去音乐所面对的挑战难以复制。

♩ ♩ ♩

第一次看到乐谱的感觉就像读一本小说。最初好奇的是小说是不是有个大团圆结局。第二遍看时,才开始欣赏故事中更多非主要的情节,理解这些情节与整个故事的关系。慢慢地,也开始对性格的塑造有了更深的理解。于是你开始在旋律中听到不同的形容词,感受到节奏中的不同副词,每通读一遍,音乐不同层面的含义就会得到凸显,令你喜出望外。你通过乐谱听到的内容越丰富,意味着听众也会听到更多元的音乐;你对乐曲了解得越深刻,就越容易发挥自己的想象。领悟乐曲实质内容所带来的安全感会让你更轻松地进行自由表达。乐谱研究了一遍又一遍,你的理解也会越来越深刻。如果持续下去,你自然会在某个时刻发现,需要由演奏者自己把乐谱的内容提升到一个更高的层次。因为如果离开管弦乐团以及现场演奏的声音和节奏的现实这一基本立足点,所能回答的问题有限。最有趣的一点是,研究乐谱就是研究一系列的选择,只有听到管弦乐团的真实演奏时,才能知道这些选择的后果。

指挥希望第一次排练就能拥有一组足以令人心服口服的选项,可以确保作出真正的选择而不会陷入困境;同时还要有能力在所有可能性之间作出选择,并立刻承担起选择带来

的后果。毫无疑问,如果选择来自自由之处,就更容易做到这一点。指挥只有时间作出一种选择。当然,指挥必须对一部作品有充分的了解,才能听出排练中是否有音符出错的状况;如果有的话,能准确知道出错的是哪些音符,谁在演奏这些音符。不过,只有当真的出错时,这种音乐校正能力才变得至关重要。这项技能举足轻重,但其本身算不上一项成就。当指挥听出管弦乐团成员自己没有注意到的错误时,乐团成员们会感到欣慰。不过,他们最不希望看到的也是这种情况。事实上,说一场表演"准确无误"可能是相当严厉的批评。研究乐谱不是要学习音乐是"什么",而是要试图理解音乐"是"什么。

读谱时听谱是指挥与作曲家建立的最直接的联系。眼前没有管弦乐团的成员,也不必指挥他们,你与作曲家一对一的交流是非常有益的。这种一人独自想象的私密性提供了一种深刻但自我中心的经验,与真正的自己互动,来面对音乐最打动你的地方。然而,创作音乐的最终目的是让人听到真实的声音,而不是构建一种虚拟现实。管弦乐——与室内乐截然不同——永远都不是一种私密的愉悦体验。独自一人接触音乐既限制了音乐,也限制了享受音乐。音乐关乎生活,需要人来保持它的活力。

不过,这也取决于指挥自己的音乐水平,因为有些乐谱很难仅仅通过读谱就形成流畅的旋律。例如,若是孤立地看待勋伯格(Schoenberg)的《摩西与亚伦》(*Moses und*

Aron），我就看不出多少含义。钢琴作为一个参照物，可以准确地帮你弄清楚某些和弦和旋律听起来会是何种感觉，但只有当演奏者是一位才华横溢的钢琴家时，才能将作曲家在管弦乐曲谱中注入的音调音色的全部变化淋漓尽致地展现出来。如果兼顾音乐的音色和曲调是指挥家最重要的两大职责，那么钢琴未必是探究这两方面的最佳工具。只有在最出类拔萃的钢琴家的手指下，黑白相间的琴键才能将其属性转化为管弦乐团乐器所要表现的丰富音响效果，而钢琴的敲击特性使得观众很难去关注演奏音符后的声音变化。这正是伟大的钢琴家的不凡之处。但要是真的具备如此卓绝的琴技，如果不是整场演出都一直弹奏就无异于浪费。钢琴作为辅助手段能发挥极为重要的作用，但我确实意识到，我的钢琴技巧（或许应该说钢琴技巧的不足）已经开始限制我在音乐方面的创造力。

大多数指挥都承认，听录音是加深对乐曲理解的有效方法。有人很可能已经演奏过无数次我们感兴趣的作品，觉得有必要用一张光盘记录自己的观点、激情和经验，传之后世。怎么可能不从这些人身上受益呢？听一些能证实自己观点的音乐作品大有裨益，而听一些你觉得行不通的演奏甚至可能更富有启示性。如果自己能察觉到犯错误的可能性，就有助于避免犯相同的错误。其他指挥的诠释可能会让你改变观点，但也可能会增强你自己的信念。基本坚持自己原则的同时欣赏别人的表演并非难事。

听录音的危险不在于接触的作品太多,而在于听到的作品太少。作品的音乐编排越宏大,相关的诠释和观点就越多。例如,对贝多芬乐曲的多样性诠释要么让你感到灵感如泉涌,要么让你缩手缩脚,这完全取决于你的自信程度。然而,凯鲁比尼(Cherubini)①或施波尔(Spohr)②等作曲家的作品听起来却惊人地相似。多样化的诠释显然是一件好事,只有少数作品才会存在演奏方面的限制。然而,相较于面对一种魔咒无法前进,在多种可能性面前感到困惑的情况更容易化解。当听到一部作品的录音,深受影响而仿佛失去了自己的艺术立场时,你会尤其感到无所适从。如果你可以在准备过程进行中或即将结束时再听录音,就会首先形成自己对作品的独特理解,基本的信念随之建立,便可以更加积极地参考他人的宝贵经验。

每一次伟大的表演之所以会与众不同,很大程度上是因为表演者对艺术的忠诚。表演者真心实意,表演就会不同凡响。相比之下,如果不能以真实的自我投入表演,就是不诚实:要么是音乐选择平庸陈腐,要么是因为模仿而最终失去了自我意识。拿来主义的音乐理念永远无法与自己的专属权威相提并论。陀思妥耶夫斯基(Dostoevsky)写道,自己编

① 路易吉·凯鲁比尼(1760—1842),作曲家,出生于意大利,大部分时间生活在法国,因创作歌剧和宗教音乐著名。
② 路易斯·施波尔(1784—1859),德国小提琴家、作曲家、指挥家;德国小提琴学派的开创者,在小提琴音乐史上有举足轻重的地位。

造的谎言胜过重述别人的真理,"第一种情况下你是人,第二种情况下你只是一只鹦鹉"。

人们很容易认为,作曲家本人参与录制的作品尤其珍贵。从某种意义上说的确如此,但即便这些作曲家都是出类拔萃的指挥,我们也有很多理由相信,他们所录制的音乐并不能如实反映他们对其他指挥的期许。作曲家创造性地从事音乐创作,而且当他们从事指挥工作时,那种真正的创造力仍然存在。当你听他们自己的录音并发现与其创作初衷矛盾之处时,这一点就表现得相当明显。这造成了一种两难困境:哪种信息来源更可靠?我们是应该按照作曲家所写的来演奏,还是按照他们奏出的来演奏?

以拉赫玛尼诺夫为例,上述差别就非常明显。他既是一位出色的指挥家,也是一位伟大的钢琴家。他的演奏带来的影响不容小觑,因此有人认为,相较于作为演奏家的经历,他作为作曲家所取得的成就显得黯然失色,这一观点也不能说有失公允。然而,我的观点是,乐谱的权威性不容动摇。我灌录了很多张光盘,所以很清楚最后的版本并不总能反映我的设想。此外,在录音的早期阶段,一定有一些变化因素,令作曲家不觉得自己的演奏就是最终的版本,甚至不觉得录音应该是这个样子。

埃尔加作品的录音可能也是这种情况的受害者。尽管这些录音都是珍贵的文献——人们几乎可以听到爱德华时代男士捻胡须的声音,但没有多少人会认为他选择的节拍比他写

的拍子更好。过去,有些作曲家兼指挥缺乏实现自己想法的肢体技巧。当唱片制作人唯唯诺诺地对斯特拉文斯基表示第二遍的速度比第一遍快时,这位作曲家表示自己更喜欢第二遍的速度。这种回应可能是在故意释放烟雾,想掩饰他在指挥上的失误,不过没有人能肯定这一点。我们怎么知道自己听到的是作曲家演奏失误的结果,还是作曲家(作为演奏者)认为第二遍比第一遍好?正是这种不确定性让乐曲永葆生机和活力。很多人可能不同意表演者的选择,但很少有人会否认表演者拥有作出这些选择的权利。

我记不清到底是哪位教皇曾经说过:"要想到达河流的源头,你必须逆流而上。"对于所有音乐家来说,研究乐谱都是一项艰苦的工作,而对于指挥来说,准备过程的本质让他们觉得特别孤独——实际上相当于体味"长途列车员的孤独"。你研究这些乐谱时,唱谱可以帮助你和音乐建立一种更加积极的联系,但不能帮助你和演奏者建立同样的联系。令这一过程更易受影响的是,基本没有人会教你怎么做。指挥课程往往侧重于肢体语言以及——正如人们所期待的——这一职业需要的音乐才能,但如何着手研究乐谱、研究些什么以及目的何在,往往被人们忽略了。也许有人认为这一过程太过个人化。不过,正是由于这个原因,必要的指导便显得至关重要。我的老师说过,虽然指挥整体而言是一项无法传授的技艺,但有许多方面仍然可以通过学习提高。这话没错——但因此,就更应该想办法教指挥如何学习。

人们通常会鼓励学习指挥的学生尽可能观摩专业排练。我那时经常参加，乐此不疲，觉得很荣幸能了解音乐在"后台"时的样子。但是我不觉得自己学到了很多。事实上，我回到家中，常常对先前看到的场景感到非常困惑。并且，随着时间的推移，我意识到指挥的名气越大，我越感到困惑不解。与我有过交流的演奏者有时会对指挥表示一致赞赏，但对其中涉及的种种细节也会有不同意见。至于为什么出现这种情况，从来没有共识。

远离学生时代，意味着你踏上了一段全新的旅程。你发现自己将承担某种个人责任，找到自己对音乐的感受，并弄清楚如何最好地调整自己的生理状态去表达它。努力向伟大的指挥家学习会出现一个问题：要知道，他们之所以卓尔不凡，在于他们独一无二。我找不出哪两个指挥（不管已故还是仍在世）在音乐、肢体技巧或心理上比较相似。从学生找准一个对象开始模仿的那一刻起，就代表他们把自己当作学生。看那些没有模仿别人的指挥，可能收获更大；而参加水平不佳的排练，你可能会学到更多。不过，一个狂热追星的年轻人恐怕不相信这些。

♩ ♩ ♩

出色的表演可以在兼顾音乐整体叙述视角的同时完美呈现乐谱的细节。人们很容易只见树木，不见森林，但只要细

节服务于整体，就有可能做到二者兼顾。在一些更为复杂的作品中，面对所有作曲家的信息，你可能会感到陷入泥沼。就像字母"i"和"t"，如果你没有在"i"上面加点，没有在"t"上面加短横，这两个字母看上去都与字母"l"差不多。姑且不论这些信息是否都有价值，但尽职调查本身不应该是目标。学究气十足只会让你远离音乐而不是与其无限接近，而且你很快就会发现，你只是在呈现作曲家的指示而不是利用信息表达音乐。虽然有些人可能对有关天堂的讲座比对天堂本身更感兴趣，但我希望这只是少数。音乐细节是表现音乐的一种方式，而不是音乐表现本身。你要思考的是意义而非语法——就像大厨不想让食客品尝配料一样。

善于启发人的法国音乐教育家娜迪亚·布朗热（Nadia Boulanger）[①]曾经说过："要学习音乐，我们必须学习规则。要创造音乐，我们必须打破规则……伟大的作品是服从与自由的结合。"虽然她主要是在谈作曲，但是演奏的道理也大同小异。伟大的音乐家不受乐谱的支配，而是服从于对曲谱的热情，现场演奏的环境中，这样一种驱动因素更容易发挥作用。这并非执拗的个人主义，而是相信音乐是一种能给予生命的力量，并从滋养它的激情中获得养分。严谨的思维可以令作品结构清晰，但创造出观众想要融入其中的博大精神的是内心的热情。当斯特拉文斯基说对音乐作品而言热爱比尊重更

① 娜迪亚·布朗热（1887—1979），法国作曲家、指挥家，也被视为近现代最重要的音乐教育家。

重要时，他是在表达自己对表演者和作曲家的关系的看法。热爱同样意味着尊重，但他的观点是，这种联系应该更多地是情感层面而非理智层面的。大多数情况下，面对比我们重要得多的艺术品，我们需要保持尊敬而又谦卑的心态，但在表演的那一刻，我们与作品合二为一；如果想要做到公正，就必须对它有一种主观上的依恋。尊重会产生距离感，热爱则会令人全身心投入。哪个更有力已经不言自明。

据说，智慧就是懂得如何运用知识以及何时运用知识。如果你的知识只是一个扼杀灵感的笼子，而不是激发创造力的攀登架，那么过度准备就是在浪费时间。有人认为只有在自发状态中才能发现真理。当然，我认为音乐直觉和知识一样强大——在直觉最敏锐的音乐家身上更是如此。自然形成的信念比传授的信念更具有影响力，前者风清云淡，远比高压手段更有说服力。

♩ ♩ ♩

大多数西方古典音乐由开头、中间和结尾三部分构成。除了某些极简主义作曲家的作品外，在任意一个点切入一部音乐作品，你都会大致知道音乐来到了哪一部分。大多数流行歌曲的结构并非如此，它们通常是针对某种特定情绪的三分钟快镜头。古典音乐要求观众投入更持久的注意力，因此，演奏者理应按照作品的固有节奏完成这段音乐之旅。对于大

型管弦乐作品，我相信只有指挥才能驾驭这趟旅程。

人脑对音乐情感和音乐结构作出反应的区域并不相同。两者之间的关联大概会影响人们喜爱的音乐类型。这也解释了为什么指挥对形式和内容的重视程度不尽相同。有些人认为，应该把精力集中在控制音乐情感上，这样整部作品的全景图自然会令演奏顺利进行。我认为，首先需要具备大局观，才能有效决定不同时刻的情感浓度。这有点像从事导游工作。导游会鼓励人们停下脚步欣赏风景，但也许不会让人停留很久，因为拐过一道弯就会看到更加美丽的风景。指挥带领听众经历情感的起起落落、迂回曲折，但脑海中始终有明确的目的地。一部作品通常只有一个高潮，把握好高潮的到来和情绪的宣泄需要耐心和自律。音乐演奏中的每一步都是整体的一部分。表演者需要清楚了解乐曲声音在哪里最响，哪里最安静；哪一部分最有活力，哪一部分最消极；音乐的峰值和谷值何在。我认为，一场成功的表演在由相对值构成的整体中有一个惊艳的亮点。

一首乐曲的结构就像一部小说的结构。一本书可以划分为部、章、段、句和词。每个词都有一个重读音节，每句话都有其概要，每段话都有一个目的，每一章都自有其独特性，而这一切都围绕着整体叙事展开。一部音乐作品的结构也由类似的层次构成，层层递进。每个音乐动机[①]的重音决定了乐

[①] 具有音乐意义的最短旋律或节奏（如贝多芬《第五交响曲》的前四个音），是音乐发展的重要素材。

句的轮廓。乐句打造了所属的乐段，乐段又构成了整个乐章。理解这些关系的层次结构有助于指挥规划作品的架构，而这种架构往往体现了代表自然之美和力量的黄金分割。

这个令人满意的希腊概念与艺术的关系就像它与自然的关系一样紧密，也是西方古典音乐构思的基础。在一个固定线段上取一点，该点将这一线段分为两条线段，较短线段和较长线段之比等于较长线段与整条线段之比。该点就是黄金分割点。当然，认为每首乐曲都是在进展到将近三分之二时出现情感高潮难免有夸大之嫌，但令人惊讶的是，不论是在小型还是大型音乐结构中，这一法则经常奏效。大多数由四小节组成的乐句，其高潮出现在第三小节左右。奏鸣曲式中最重要的一点是乐曲进展到三分之二时开场音乐再次出现。瓦格纳的音乐剧《帕西法尔》(*Parsifal*) 的开场六小节旋律恰好在如上所说的时刻达到高潮，就像整部音乐剧最激动人心的时刻恰好发生在三幕剧中的第二幕结束之前一样。指挥如果意识到这一重要的比例，便能够调整表演的情感旅程，从而呈现出惊人的美和力量。这就是讲故事的人所发挥的重要作用。

我充分了解音乐作品之前，觉得大部分作品都很长。然而，就像所有旅程一样，对整条路线越熟悉，就越觉得旅程很短暂。知晓目的地在哪里是让观众追随你的脚步的关键，而如果能在着手准备一部作品之初就对高潮有所预设，便有助于把精力集中于目的地。因为尽管作品的高潮可能会在接

近尾声时出现，但高潮所具备的磁力需要一直出现在整体构思中。有信心闲庭漫步但从不停下脚步，从容但从不迟疑犹豫，加速前进但从不冒失跃进，这些都源自你对音乐架构的理解与信任逐渐加深。

讲故事是设计一段通往结局的旅程，要让人意想不到，但事后看来又觉得非如此不可。艺术真相无论多么出乎意料，都要让人一听就觉得可信，而指挥要确保过程中的每一步都合乎逻辑、自然而然——在预先决定和自由意志之间找到平衡，让惊喜真实可信。你有必要记住自己曾经到过哪里，意识到现在身处何方，并确信自己知道要去何处。T. S. 艾略特在《四个四重奏》(*Four Quartets*) 中写道："时间的现在和时间的过去 / 也许都存在于时间的未来 / 而时间的未来又包容于时间的过去。"他很可能就是在讨论音乐。

♩ ♩ ♩

指挥最明显的作用也是其最基本的作用。不管置身怎样的音乐环境，选择一种音乐速度，并将这种选择传达给演奏者，然后严格地遵循或是灵活改变，这都是将所有指挥连接到一起的工作的一部分。无论是对于小学乐团的指挥，还是对于世界上最奢华的管弦乐团的音乐总监，这一点都是共通的。

找到正确的速度将创造有利的环境，让一切都在毫不费

力的情况下变得有条不紊。寻找这一真相是音乐挑战的核心，找到它几乎是解决任何难题的关键。根据我的经验，如果有些地方听起来不对劲，往往就是速度有问题。整首乐曲要么快到让人无法呼吸，要么慢到让人感觉不到任何活力；除非有一种冲劲和动力，否则节奏也彰显不出其特点。理想的速度可以让演奏者轻松自如地自由上下音乐的列车，听起来不会有任何错位的感觉。

通常，对乐曲来说恰如其分的速度，对演奏者来说也恰到好处。因此，一般情况下，演奏者可以判断指挥的选择是否正确。演奏起来很轻松，音乐听起来就很自在，如果速度让人感觉不舒服，善于倾听的指挥应该能听出来。这并不是说正确的速度就是最容易的速度。轻松不等于容易。但难度高和不可能也是两回事，如果跨越了界限，要么是想让音乐慢到无法继续下去，要么是想让音乐快到听不清楚，迟早会出问题。强迫管弦乐团接受一种速度通常是错误的。如果乐手有抵触情绪，尤其是有音乐方面的情绪而不是个人情绪时，这背后的原因可能十分值得重视。这可不是一场势均力敌的战役。倒不是因为乐团有100个成员而指挥只有一个人，而是因为真正领会作曲家意图的也许是他们。

一位管弦乐团的音乐家曾经跟我说，用错误的速度演奏一首曲子，就好像是你明明知道书架上有一张更好听的唱片却被迫听自己不喜欢的录音。迫不得已以一种不认同的速度表达自我，这可能会让人感到颇为沮丧，演奏起来也很勉强。

在乐团里工作总是无法抛开这些限制,但找到正确的速度是指挥避免乐团产生不安的最佳策略之一。当协奏曲的独奏家坚持按照指挥反对的速度演奏时,指挥自己也会有这样的感受。职业素养会责成指挥按照独奏家的想法进行,但指挥仍然会觉得自己的说服力已经降低。乐团的演奏者不得不经常面对这样的情况,他们必须找到这种妥协的有利方面。然而,指挥能够听到乐曲以自己认定的节奏演奏,是这个行业最重要的特权之一。

作曲家采用一些传统方法指导表演者为乐曲选择合适的速度,这是一整套可以想象出的最为优雅简洁的指令。"行板"(andante)这个词来自意大利语,意思是"行进"。"快板"(allegro)的字面意思也许最接近"欢快的"。这些模糊的术语似乎无所不包,而其明确的简洁性体现出作曲家对表演者难以置信的信任。或者这至少说明,如果表演者在最为简洁的指导下仍然找不到正确的感情基调,那么即便有了更加详细的指示也不会起任何作用。除了那些与传统舞蹈形式相联系的速度指示外——了解这些是什么类型的舞蹈对知晓舞蹈所要求的速度大有裨益,大多数信息都是对感情基调而不是对速度的描述,这意味着作曲家意识到实际上速度总是相对的。对兔子而言是慢悠悠,对乌龟来说却并不慢。这种相对论也适用于作曲家的创作。音乐评论家内维尔·卡达斯(Neville Cardus)有一个有趣的发现:"每位作曲家都有自己的基本速度,这决定了他的音乐速度与别的作曲家的音乐速

度都不同。"他的观点是,不能把贝多芬的快板和舒伯特的快板相互参照。换句话说,个性特色相对而言要确切得多。不管人们的静息脉搏如何,"活泼的"(lively)与每个人都有关联。我们在学校里了解到"柔板"(adagio)意味着缓慢,但实际上它意味着"放松"。是对音乐的感觉在控制速度,而不是速度控制着对音乐的感觉。只有在军乐团中,速度才居于第一位。

弄清楚特色和基调之后,自然会知道恰当的速度。在此基础上选择速度,就能让我们更灵活地调整节奏以适应不同演奏厅的音响效果。演奏需要针对每座音乐厅进行调整,这样才能在特定的环境中创造出合适的声音。混响[①]的时间越长,演奏乐曲的速度就必须越慢。在圣保罗大教堂(St Paul's Cathedral)上演的布鲁克纳(Bruckner)交响曲就比在多功能会议中心上演的时间要长得多。然而,调整节奏并不意味着你不忠于想要重现的作曲家的构想。你只是认识到,声音是一种与波有关的物理现象,具有一些你无法控制的属性。

管弦乐团在演奏技巧方面的造诣也会对速度的选择产生影响。有些管弦乐团演奏莫扎特《费加罗的婚礼》序曲时,技巧娴熟,快速度听起来像是在品鉴一杯香槟酒一样舒爽。

① 混响是声音在室内传播时发生的一种声学现象,是声波遇到障碍后多次反射、混合的结果。混响时间太短,则声音响度不足,听感上单薄干瘪;混响时间太长,则声音模糊不清,此时必须放慢演奏速度。

技巧拙劣的管弦乐团可能会让同样的节奏听起来像喝过六杯香槟酒一样让人头晕目眩。指挥必须仔细听,知道音乐实际听起来是什么样的。匆匆忙忙的乐团会使速度听起来太快,而怠惰拖沓的乐团又会让观众感觉音乐进展得太慢。你自己在"真空"状态中研究,得到言之有据的观点,但是必须要与真实的感官效果联系在一起。决定选择是否正确的,是你听到的效果,而不是你希望听到的效果。

然而,你对实际视听效果的感受和理解实际上受到了最大变量——起伏不定的心跳——的影响。对乐曲速度的感知与听音乐的人的脉搏有关。人们认为,年轻指挥比年长者的速度快一些,之所以会有这种刻板印象,纯粹是因为年轻人的心跳速度更快。第一次做某件事的压力会让肾上腺素激增,因此也会影响对时间的概念。你觉得似乎太快的速度,其他人很容易会觉得更快。但观众并不紧张,他们没有进行有氧运动,不会肾上腺素激增。他们是买票来欣赏音乐的,他们的感受才是重中之重。我年轻的时候,有时听到自己录制的音乐会唱片感到后怕。前一天晚上只让我感到激动的音乐,第二天早上听起来却令我疯狂。即便考虑到脉搏跳动对自己的影响已经过了一天,情况依然如此。在某种情境下,呼吸困难让人感到刺激。换气过度则很少会如此。随着时间的推移,日积月累的经验会让你在表演中保持一种更加理性的心跳速度,这样,当判断所选择的速度是否恰到好处时,你就会考虑心跳速度的

影响。

如果一部作品每次表演用时相同,指挥会感到非常自豪。他们觉得这表明自己对音乐持有磐石般稳固的信念。有些指挥则持有一种更灵活的观点,欣然接受对乐曲诠释的不同可能性。两种观念都有存在的理由,任何人都没有理由作出非此即彼的判断。然而,演出实际持续的时间和自己感觉到的时间是不一样的。人们选择欣赏音乐,一定程度上是为了逃避生活的时钟施加的暴政,同时借由某种形而上的幻象重新校准现实生活中滴答的钟表。引人入胜的表演让人感觉时间过得很快。无与伦比的表演则让人感受到了瞬间永恒。

♩ ♩ ♩

约翰·内波穆克·梅尔策尔(Johann Nepomuk Maelzel)① 是一位充满奇思妙想的发明家,曾经与贝多芬有过几面之缘。他发明了一种机器,让作曲家能够辨别每一种音乐节奏,其目的必定是希望演奏者在演奏速度方面不会再误解作曲家的初衷。但事实上,时间本身和人们对时间的感知之间存在着巨大差异,这意味着节拍器是一个值得怀疑的辅助工具。音乐是一种不断变化的声音,"有节奏的"(metronomic)这个词往往用于贬义。虽然定义每分钟的节拍数是为乐曲设定基本律动的直接方法,而且可以非常有效地发挥指导性作用,

① 德国有名的机械师,百音琴、助听器和节拍器的发明者。

但音乐并不是一门科学。大多数作曲家都更希望指挥能不怕麻烦,花点时间从作品的内在去理解它的速度。勃拉姆斯认为:"节拍器毫无价值。我从来都不相信自己的血液和一个机械设备会完美结合。"

因此,作曲家和指挥听到的音乐都偏快。对一部作品越了解,听的时候大脑处理的速度就越快。我们在心中"听"音乐时,很容易从声音的物理现实中抽离出来。贝多芬的失聪可能加大了这种不一致。这并不是说他的节拍器的标度是错误的,但是如果给这些标度留些呼吸的空间,对于在音乐厅里听大型管弦乐团演奏的广大听众来说,情况会大不相同。贝多芬本人从一开始就参与了节拍器的发明工作,他也是第一个承认节拍器功能有限的人:"感觉本身也有节奏。"

当然,这种"感觉"是不断变化的,在乐曲开始时被认为是恰如其分的情绪渲染可能会在音乐的后半部分变得无足轻重。同样,节拍器的标度可以从广义上涵盖一个乐章,而不一定特指其开头的几个小节。虽然认为巴洛克音乐和古典音乐应该始终保持严格不变的速度具有一定的误导性,但可以肯定的是,浪漫主义时期的音乐的确需要不断的速度变换才能体现其自由特性。19世纪作品的情感展现以不断变化的速度为特色,就像一段不断改变行进速度的旅程,而指挥理解和控制伸缩速度的能力是塑造一场演出结构和风格的关键。对于瓦格纳来说,"节奏是音乐的灵魂"。他认为,不仅是他自己创作的乐曲,所有乐曲的节奏都应该不断调整。乐曲本

身的特点,或者说就是他所谓的旋律(melos),是不断变化的,因此,应该不断调整节奏,从而使音乐的个性得到体现。

作曲家之间的不同主要体现在两方面。一方面是他们设定的节奏变化频率各不相同,另一方面是他们对指挥根据自己的音乐直觉调整音乐节奏的信任程度不同。下达过多的指令非常危险,因为在那些心存异议的演奏者看来,这些信息听起来会显得杂乱无章。而如果缺乏足够的指引,除非指挥感到自己被赋予了表达乐曲灵活性的权利,否则音乐最终听起来也会单调死板。瓦格纳的音乐那么自由随性,他这个人又那么以自我为中心,而他竟然只给出了少之又少的指示,这的确令人意外。不过,瓦格纳深知,言辞很容易引发误解。他相信,如果指挥无法凭自己的音乐直觉领悟乐曲的伸缩速度,那么无论获得多少音乐以外的帮助,也永远不能让演奏者把伸缩速度呈现出来。

另一方面,马勒一生中更著名的是他的指挥家身份而非作曲家身份。他能够根据自己的实际经验给出十分容易理解的指示,帮助其他指挥驾驭他音乐中无穷的变化。他用的语言有时细致入微,有时则并非如此。他要求速度变化"难以察觉",我们从他的信件中得知,他发现了否定指令的巧妙力量,为此激动不已。他想加快音乐,又不想渐快(accelerando)得很明确时,就会发出指令:"不要拖!"如果他想放慢速度,又不让人觉得像是踩了刹车,就会说:"别着急!"我爱极了在此处发挥作用的心理学。要求节奏"不要

太快"是一种礼貌的方式,以确保表演者的速度比你设想的要慢一些。要求音乐"不要太慢"可以避免自我放任。相较于其情绪两极化的波动,马勒那些难以捉摸的改变需要更多的关注,但无论在怎样的情况下,都是变化背后的音乐动机决定了这些变化能否实现。知道音乐应该在什么时候加速或减速当然重要,但弄清楚原因更重要。"渐慢"(rallentando)和"突慢"(ritenuto)可不是一个意思。前者是通过放松来放慢节奏,后者则是提高强度导致的。两个指令希望得到的结果一模一样,但原因却完全不同。有时候乐曲速度的增加应该听起来像在踩油门,而其他时候则应该感觉像是把脚从刹车上松开而已。在《波西米亚人》(La Bohème)[①]中,普契尼(Puccini)就使用了11个不同的短语来放慢音乐节奏。这些短语在节拍器上的节奏很相似,但情感浓度上的差异却被放大到极限。

古典音乐也许就像由一系列不断受挫的期许构成的旅程。在不协和音与协和音之间,作曲家通过控制两者之间游走的时间来控制行程,但对这一时间的精准控制主要是演奏者的责任。控制张力是影响叙事的根本途径。这可不是有没有按提示及时演奏的问题,而是如何利用时间的问题。约束和自由缺一不可,同时指挥和音乐家还要知道在每个特定时刻要

① 歌剧《波西米亚人》改编自法国剧作家亨利·穆戈(Henri Murger)的小说《波西米亚人的生涯》,由普契尼作曲谱写为四幕歌剧,讲述了女裁缝及其情人间的爱情故事。

强调的到底是哪一方面。即使是最感伤的音乐也要避免听起来过于沉溺于忧伤，而自由应该永远以潜在的目标感和方向感为基础。一遇到路灯杆就停下脚步的狗若想走到街道尽头，就需要花费很长时间。除非作曲家明确想要突然改变方向，否则乐曲的伸缩处理应该听起来始终毫不费力。换挡的声音应该很少被人觉察到，如果想要做到这一点，你最好在下次换挡前做好准备。优秀的驾驶员知道车子要开多快才能平稳地转弯，而不论你想作出何种改变，具有前瞻性会让你永远处于最佳位置。指挥也不例外。引领现在的永远是未来。

♩ ♩ ♩

相较于表达速度的语言，作曲家精确描述力度的能力就更受限了。"嘹亮的"到底是什么意思？是婴儿的大声哭闹还是风钻发出的强烈噪音？"安静的"意味着窃窃私语时的音量，还是夏日里微风轻拂的感觉？现存最早的西方古典音乐没有就乐曲力度的变化作出任何规定。巴洛克音乐通常是通过诸如"嘹亮"或"柔和"之类的简单指令完成的，随着一代又一代人的发展，用于描述力度细节的用语也越来越多。随着时间的推移，一个基本的音量谱系逐渐形成，从使用三个 piano（弱）表示的"极弱"（*ppp*）到使用三个 forte（强）表示的"极强"（*fff*），这些用语的使用日益普遍。尽管有一些极端的例子，比如柴可夫斯基在其《悲怆交响曲》中用了

"*ppppp*",马勒在他的《第七交响曲》中使用了"*fffff*",但大多数音乐的音量大致分为八个不同的级别。然而,人类敏感的听觉可以分辨出120级左右的音量,因此,表演者也应该表现出类似的复杂力度。

虽然节拍器在计量乐曲速度方面作出了贡献,但据我所知,到目前为止还没有人想到用分贝计计量乐曲力度的变化。也许与节奏不同的是,当涉及音量时,人们意识到若脱离了具体的音乐环境,过于详细的区分就会变得毫无意义。一部作品的有些乐段出现了四个 forte 记号,但也许并不如另一部作品中只标有一个 forte 记号的最响亮乐段那样强劲有力。诠释力度与风格有很大关系。随着乐器的发展,音乐激情呈现得更清晰,我们对音乐力度的理解也随之发展。在舒伯特交响曲中,长号不会以马勒交响曲中那样的力度演奏"很强"(fortissimo)的乐段。作曲家与作曲家之间也存在差异,为演奏者标出的力度标识与真正希望听众听到的音量同样有差异。长笛低音的"强"听起来就像大号低音的"弱"。不管怎么说,"强"并不意味着"嘹亮的";它的意思是"强烈的"。根据具体情况,可以用不同的音量来表示。相对说来,孤立地考虑任何特定的音量都是没有意义的。

"力度"一词不仅代表着乐曲的音量,也传达出某种情感特征。把音量视为乐曲特色的结果而不是反过来,会令声音更有表现力,声音也不会受制于抽象的音乐语境。不管一个"强"代表的是愤怒还是喧闹,都是对乐曲的一种诠释。如果

第三章 指挥音乐 149

舒伯特（汉斯·施利斯曼绘）

一个乐段标有"弱"，那么演奏时表现的是紧张不安还是平静如水？悲伤和痛苦之间有很大的区别。指挥需要对乐曲力度变化所暗示的声音类型感到确信。音量或许一模一样，但通过该音量所要达到的目标却有多个侧面。"很弱"（pianissimo）是一种属性，而不是分贝数。要求在一个乐句中表现出高贵，或要求在独奏中表现出亲切的氛围，远比试图准确地下达指令、要求应该以怎样的音量演奏重要得多。

认为音乐只有寥寥几种特定音量表达，显然荒谬至极。音乐家们也在不断丰富过于简单的乐谱，不过，管弦乐演奏中控制这种精确细节的责任主要落在指挥身上。一个没有指

挥的管弦乐团完全有能力选择正确的速度，利用充足的排练时间调整出更具说服力和弹性的速度。然而，每位演奏者都很难明确自己如何与群体中的其他成员保持声音上的平衡。尽管我们这个时代有很多不同的风俗惯例，但是在音乐领域，人们仍然认为有些观点比其他见解更值得关注，而色彩、声音和音量的层次结构可以由站在高处中心位置的指挥精准地判断出来。

站在指挥台上，指挥听到的是管弦乐团所演奏的整体声音，各个声部之间实现了一种平衡，从而创造出音乐色彩和层次的和谐统一。指挥就像一位站在录音调音台前的制作人，不断调整每一种声音的音高，将自己对声音层次结构的理解传达给听众。如果演奏者知道观众应该听到哪种乐器的演奏，他们会主动调整。对于广为人知的音乐作品，演奏者在不经意间便可以做到这一点。如果整支乐曲都标上"弱"，那么最重要的那一行就会演奏得更弱一点，其他乐句相对就不会演奏得那么弱了。就算没有指挥，演奏者也能做到这一点。但弱多少或强多少则会产生很大差异，对于人们不太熟悉的作品更是如此。音乐家们演奏时彼此都坐得很近，而指挥敏锐的听觉可以创造出微妙的平衡。这种平衡不断变化，不断反馈音乐的信息。对于一个能和谐共奏的管弦乐团而言，指挥听到的各个声部的声音都作为整体的部分而存在，其内在细节和与整体的和谐一样有趣，令观众意犹未尽。

指挥也是最能鼓励一个大型乐团突破乐曲力度限制的人。

管弦乐团的成员想演奏出极度嘹亮的声音相对容易，若想演奏出最安静的声音却很难。音乐家如果能感受到演奏背后的积极目的，那么极为轻柔的演奏就是有益的；但如果只是为了达到预期效果而强行抑制音量，就无法做到尽善尽美。音乐表演不应该受到任何限制。然而，窃窃私语往往比惊声尖叫更令人欲罢不能，观众全神贯注、屏息凝神静听，一种充满魔力的静谧得以营造，一种超越纯粹音乐的艺术激情也应运而生。当观众不得不认真倾听仿佛微弱到听不见的音乐时，他们彼此的距离也被拉得更近——毫无夸张。观众开始积极参与，而不是被动接受，他们会在音乐呈现中发挥更重要的作用。

　　作曲家要求的每一个细微变化都需要转化成某种音乐叙事。重音符号、感情色彩提示或音符以外的任何标记都是帮助音乐家讲述故事的工具。音乐表达的可能性绝不限于乐谱所提供的有限的带有特定含义的符号。"渐强"（crescendo）的意思是音乐变得越来越响亮，至于呈现的方式是慷慨激昂还是坚定强烈，是循序渐进还是蓄势待发，这一术语并没有提示。音乐符号是一种手段，而不是目的，如果其背后有更清晰的情感思考，就能更好地实现精准的音乐表达。音乐表达确实需要精准。我们相信自己生活在一个感性的时代，但我们这一代人轻轻点击一个简单的表情符号，就可以隐藏复杂的真实感受。音乐必须避免平淡无奇和虚伪造作。

　　管弦乐团成员与指挥之间的情感交流必不可少。如果指

挥看上去既热情（appassionato）又激动（agitato），音乐家演奏起来就很难做到"柔和如歌"（dolce cantabile）。演奏者可以毫不费力地选择绕开指挥设定的速度；他们在一定程度上可以互相倾听，来决定对速度做多少伸缩，他们轻易就能演奏得比指挥手势要求得更嘹亮或更柔和。不过，如果指挥能够对声音的情感方向、声音内部的张力及其传播强度有深刻的理解，那么演奏者就不太容易忽视指挥的肢体语言。

♩ ♩ ♩

指挥会直接让乐团知道他对音乐结构的精准把握，对节奏的合理判断，对音乐色彩和平衡的敏感。然而，当涉及品味的细微差别时，就需要更微妙的、几乎是潜意识层面的交流。在音乐语境中，这些术语并不好界定，每代人的理解也不相同。品味是个人与社会交融的产物，对于音乐创作的最高水平而言，技巧和表达能力是既定事实，对指挥身份起决定性作用的则是品味。拥有品味，指挥就可以探究差别而不会出现矛盾，可以不受限制地结合不同的音乐表达方式。指挥可以用18世纪的鉴赏力来表达莫扎特的浪漫主义，对贝多芬的华丽乐章和缱绻之情给予同等的尊重，防止拉赫玛尼诺夫的情感流于过度感伤，对埃尔加刻画的爱德华时代的优雅和维多利亚时代的骄傲一视同仁。

每个社会对良好品味的衡量标准都有其共识，随之而来

的危险是，表演者会以之替代更个人的感情。这可能是品味如此受到鄙视的一个原因。勋伯格认为它是"二流思维的最后手段"，毕加索（Picasso）则认为它是"创造力的敌人"。布莱希特（Brecht）[①]相信"更重要的是回归人的本性"。良好的品味竟然招致如此诋毁，可能也并不是说话者的肺腑之言。不过，品味真诚也许是任何表演者所能拥有的最宝贵的品质。

音乐家对不良品味心怀恐惧可以理解，但此举并不总是不合时宜。并不是每个人都像拉威尔一样，认为"你不需要剖开胸膛来证明自己有一颗心脏"。马勒想用音乐来表达整个世界——一个时而粗俗时而世故的世界。良好的品味就其本身而言也是一个目标，就像河流分叉后瞬间便消失，良好的品味同样可望不可即。用品味表达自我是必要的，但刻意追求品味却很危险。因为礼貌和矫揉造作是有区别的。品味太过个人化，无法深入研究，但又举足轻重，不能忽视。就像盐一样，品味是音乐的基本成分，而不是附加的成分。

我认为，最伟大的表演的独特之处就在于品味。我怀疑这是因为在排练时不可能对此展开讨论，即使是最善于表达的音乐家也无法做到。然而，正是因为指挥无法用语言表达自己的品味，结果反而摆脱了语言的限制。指挥和乐团之间这种特殊的交流方式确保每场演出都独具特色，这样的交流克服了乐谱中的所有缺陷和口头解释的不足，从而搭建起牢

① 布莱希特（1898—1956），德国戏剧家、诗人。

固的桥梁。

　　有些音乐会中，每一个音符都至关重要，每一次沉默都能再次增强音乐的力量。每一个细微的差别都表现得入木三分，每一种深浅不同的感情色彩都得到充分渲染，每一个乐句都经过了精雕细琢，每一段节奏都可以随之翩翩起舞，每一行乐句都柔美如歌，每一个结构都清晰明了，每一幕场景都得到淋漓尽致的呈现。直白大胆的表达和微妙的表现都拿捏得当；情感和逻辑都得到完美和谐的刻画，在灵感的水流中，难以言喻的深意和目标畅快游动，使听众在潜意识中意识到，所呈现的一切都经过了深思熟虑。这样的表演不常出现，也不可能常出现，但在指挥的雄心壮志中始终是无价之宝。

第四章 指挥歌剧

勇敢去做!永远无惧!

——莉莲·贝利斯(Lilian Baylis)

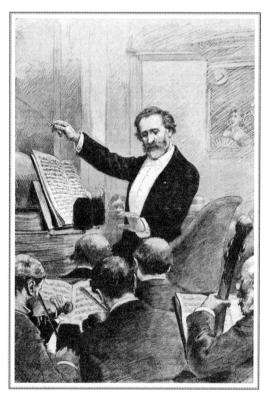

1880年3月22日,朱塞佩·威尔第在巴黎歌剧院指挥《阿依达》(阿德里安·玛丽绘)

理查德·施特劳斯的最后一部歌剧《随想曲》(*Capriccio*)讲述了一位诗人和一位音乐家同时追求女主人公的故事。这部歌剧犹如感性的辩证法，探讨了文字和音乐的相对价值。至于谁最终抱得美人归却永远是个谜，这个故事具有象征意味，因为这表明在文字和音乐之间作出选择是不可能的，而且即便最终作了选择也毫无意义。

音乐唤醒我们内心蕴藏的情感。文字则可以使这些情感具象化。然而，将情感付诸文字时，误解时常相生相伴。我们必须有意识地思考自己听到的文字——这与我们对音乐的反应截然不同。于是，言语交流的过程中，听者的个人理解也成为塑造文字意义的关键。文字这种意义表达明确的性质到底是限制了情感表达的深度，还是令其产生更具强度的影响，我不得而知。与音乐相比，散文很少能让人感动到泪流满面，却仍然能抓住人们的一呼一吸。最伟大的作家创造了神秘莫测的美之源流和无穷无尽的灵感之泉。我们想到莎士比亚、托尔斯泰（Tolstoy）或济慈（Keats）时，"界限"一词几乎不会在脑海中浮现。安徒生（Andersen）曾说过，"言语黯然失色时，音乐响起"，但是当歌唱演员唱到贝多芬《第

九交响曲》末乐章的高潮时,这句话似乎又应该反过来理解。贝多芬需要席勒(Schiller)创作的歌词①来明确传达自己的想法。于是,音乐的意义非但没有受限,反而得到了扩展。很多时候,正是文字和音乐的互补形成了最完整的表达。声乐是最常见的艺术交流形式。伟大的作曲家能令音乐传达精准的信息,伟大的作家则让文字有了无限丰富的意义。于是,二者的结合顺理成章地造就了最富感染力的艺术形式:歌剧。

♩ ♩ ♩

社会精英和文化精英认为歌剧是一种富有魅力但肤浅轻佻的娱乐,这可能是一种自然形成的刻板印象,不过对于那些体验过歌剧感染力的人来说,这种印象与事实相去甚远。绝大多数歌剧表现的都是真实而相互关联的主题。爱、死亡、宗教、性、权力、友谊和背叛是人类原始的生命聚焦点,人们听到这一切通过音乐和戏剧的自然之声传达出来,便与这些深刻而动人心魄的情感内蕴建立起一种联系。歌剧音乐一听就能被认出来——即使是纯粹的管弦乐部分。在聚光灯的直接照射下,在生动而浓烈的戏剧妆容的辅助下,歌剧所建构的声音世界使人性表露无遗。这一世界似乎有一种油彩的味道,但其易于波动的氛围使情感的脆弱赤裸裸地袒露于人

① 贝多芬《第九交响曲》中第四乐章的合唱部分以席勒的《欢乐颂》为歌词。

们面前。相较于交响曲，歌剧迫使演员以一种更开放的方式展现其灵魂。任谁都不能假装自己没有深入探索那些个人生命的主题。

交响曲指挥和歌剧指挥之间差异巨大，我很高兴自己能同时胜任这两种角色。然而，人类很容易患上"邻家芳草绿，隔岸风景好"之类的综合征。当冷漠的时钟滴滴答答地宣告一场可能有250多人参加的歌剧彩排结束时，所有人都希望指挥能给他们时间，解答他们的疑问，此时，指挥也许更希望自己面对的是更简单的交响曲，这样就能更有把握地应对自己和演奏者面临的纯粹的音乐方面的挑战。然而，指挥为音乐会做准备时，更希望看到众多演员在一场歌剧中展现的更强的集体责任意识。

参与歌剧演出的演员数量之多，使得这样的演出极其需要通盘考虑人的因素，尽管指挥家只对音乐的演奏传达负有绝对的责任，但是如果不考虑舞台布景、舞台如何影响歌唱演员的演唱能力、演员的穿着、舞美灯光，以及最重要的，究竟是怎样的剧情决定了各个角色和不同的情境，就不可能真正履行这一职责。在理想情况下，每个人都在追求相同的目标，但是无论情况如何，指挥并不是唯一的责任人。如果你发现这对你是一种威胁，那便会变得很棘手，但是正是这种必要的合作使歌剧事业如此有意义。完全按照自己的意愿达成目标可能听起来令人神往，但是这不像和别人合作完成某件事那样有意义，即便你必须在某些具体的心愿方面作出

妥协。

歌剧演出需要付出很多。不过,和那么多人一起努力令人备受鼓舞和满足。当然,交响乐团的音乐家也会表现出热切的关心,但从指挥的角度来看,这种关心更难以察觉。歌剧传达的激情本质上更加个人化,舞台上的演员必须让公众感受到那种激情是什么。当众多演员如此慷慨地分享表演机会时,歌剧指挥不会有孤军奋战的感觉。

除了在剧院里和众多音乐家一起工作的好处外,相较于纯粹的交响曲,歌剧的另一个显著优势来自所有人合作演出某部作品的时间。通常两到三天的音乐会排练给指挥带来了压力,他们不得不迅速与管弦乐团建立起音乐关系,也必须更果断地作出音乐决定。尽管快速适应的能力与一些指挥的个性和技能十分相符,但这种时间上的限制使得人们在整个过程中很难像希望的那样有效协作。歌剧的排练时间长短千差万别,视具体歌剧的内容而定,但尽管差别很大,指挥花在歌剧上的时间仍然远远多于花在交响曲上的时间。一直到歌剧首演前,指挥至少已经跟钢琴家或管弦乐团将一些部分排练了100多次。尽管首演给人以强烈的戏剧盛会的隆重感,而且经过几个星期的排练,我的期望值也会不断提高,但就纯粹的音乐层面而言,我通常还是比较放松的。我在无数次排练中尝试了很多可能性,因此,我发现从音乐角度很容易获得说服力,也对自己的指挥更有信心。

在当今的歌剧文化中，在主张音乐优先和主张戏剧优先的表演者之间有一种令人不解的紧张关系：前者通常试图完全忠实于作曲家的指示，后者主张作品应该是导演发挥无限想象力的跳板。前者视乐谱为目标，而后者将其视为一切的开端。极端情况下，这两种观点都是错误的。乐谱是表达的源泉，而非每个表演者都必须严格遵守的框架，但视觉和戏剧选择必须与听觉体验相辅相成，从这层意义上说，有些戏剧思想超出了一定的范围便会行不通。不过，这个范围很宽广。和最伟大的交响曲一样，最伟大的歌剧也有许多似是而非的诠释。诠释成功与否完全取决于决策者的动机。

我自己看过也指挥过一些歌剧，虽然总觉得呈现的图景与作曲家的戏剧意图相矛盾，不过，我总是乐于维护导演自主选择的权利。人们不太可能相信将故事场景设置在月亮上最终揭示了歌剧《蝴蝶夫人》的真谛，但我相信，正是各种不同的戏剧诠释令歌剧永葆活力。在主流观众对新剧目缺乏好奇心的情况下，要想让一部经典名作的新制作引人入胜，关键在于戏剧层面的效果而非音乐方面的呈现。只有在公众清楚地意识到当代作品不再有吸引力时，导演的角色才变得重要，我认为这并非巧合。如果作品本身的故事情节已有足够的吸引力，那么只有舞台设计和舞台经理对一场演出所呈现的效果承担着更大的责任。不过，很多人或多或少都知道

自己希望在音乐中听到些什么,正是导演对作品的影响首先激起了观众的兴趣。

有些人说自己更喜欢传统作品。我始终不明白他们说的是什么意思。看一看19世纪瓦格纳式表演中老套的服装和古板的布景,我想这并非他们所指。人们应该已经受够了穿紧身衣的男人。与对音乐的敏感度相比,人们的视觉敏感度和戏剧敏感度的变化甚至还要大一些,如今,完全照搬原作会被人耻笑。但这并不意味着《费加罗的婚礼》不能以18世纪的维也纳为背景上演,也不意味着《阿依达》(Aida)的背景必须是古埃及。作品有好坏之分,但没有对错之分。

我认为,对于任何歌剧舞台表演来说,有三个日期应该格外小心:作品的创作日期(我知道,这一日期颇有争议)、作品问世的日期,以及作品当下表演的日期。尽管有一些著名的例外情况不符合这个原则,而且如果导演能够提供一个有说服力的例子证明他为何另有他想,我也会欣然接受,但总的来说,这三种选择之外的任何一段时期对我而言都是一种强求,而不是新的发现。相比之下,指挥可能会主张使用作曲家所处时代的乐器,又或者希望乐团的演奏更加现代化,但如果想创造出介于两者之间的艺术,都会被视为矫揉造作。很难想象一位指挥会要求管弦乐团的音乐家们演奏莫扎特的作品时,让他们仿佛置身20世纪20年代。

然而,听觉和视觉并不一定总要一致。如果处理得好,二者之间的对比反而会收到意想不到的效果,成为一剂兴奋

剂，让听到的声音和看到的场景都焕然一新。于是，不和谐音也可以像和谐音一样成功。只要导演"能听见"作曲家的声音，抵消音乐影响的有意识决定就能发挥强有力的作用，当参与演出的每个人都对自己正在做的事情深信不疑时更是如此。给我最大启发的导演并不是毫厘不爽地照搬乐谱内容的因循者，而是深入了解乐谱实质的有创见者。歌剧不是一种配有音乐的戏剧，更不是一场化装舞会。歌剧引发的思考甚至常常让人感到焦虑不安。有些人喜欢把歌剧当成一种纯粹的听觉体验，但这并非作曲家的愿望。作曲家作出的决定是为剧院创作作品。他们想要创作一部戏剧作品，希望在戏剧层面至少能获得与音乐层面同等的对待。歌剧要求指挥家和导演完美结合二者。

指挥家和导演的关系通常是紧张的。这并非演出参与者的自我意识在作怪——双方都善于与自信的人合作，其原因在于，歌剧对音乐性和戏剧性的要求都很多，于是指挥和导演都希望将自己一方付出的种种努力置于首位。最好的指挥和导演都很关心自己一方的付出。如果各自为营，双方的在意程度可能都不受限制，但是一起合作的话，可用时间减半，而工作的复杂程度却加倍。这个局面令人压力倍增，相互间的尊重需要很长时间才能建立起来。如果指挥对戏剧感兴趣，而导演对音乐感兴趣，那么歌唱演员就等同视之，使两方面的内容都得到上佳呈现。这样一来，观众就会体验到没有隔阂的作曲家和剧作家所创造的作品。

当然,也有艺术层面的矛盾。指挥和导演都需要对方将自己对作品的看法传达出来。如果双方不能达成共识,妥协就只会给所有人带来压力和失望。如此一来,双方都会努力说服表演者接受自己的观点。如果歌唱演员发现自己被相反的作用力拉向不同的方向,那么创作的过程便永远不会令人满意。这就是为什么指挥和导演的首要责任是寻求共识。如果双方有足够的信心去敞开胸怀讨论对作品的阐释,就会营造出令人振奋的工作环境,一定会带来最好的结果。事实上,真正意义上的歌剧也由此诞生:在歌剧这一媒介中,音乐和戏剧有一种无形又密不可分的联结,双方都不会一枝独秀而令对方黯然失色,都能成为主角却又不令对方相形见绌。

不过,双方有一点摩擦也无伤大雅。如果指挥能够向导演发出挑战,使他意识到一些之前没有意识到的因素以帮助作出选择,而反过来导演也能如此,那么双方都会从对方的影响中受益。于是,导演会作出能让歌唱演员的演唱更加出色的决定,指挥也会作出令其表演更加精彩的决定。要做到这一点,指挥和导演都需要参加所有的排练。过去,排练的头两天由指挥负责,这样所有人就都会知道这位"司仪"的要求。接着,指挥就会销声匿迹,直到管弦乐团到达后才再次现身,而此时已经处于整个排练过程的后期,指挥只能指望在同一时间里进行的舞台排练不会对音乐的排练产生任何影响。由于导演不会出现在初期的音乐排练现场,所以指挥和导演可能永远见不到面。幸运的是,这种失衡的荒谬状态

如今已很少出现。不过，最近我确实遇到过一位导演，他在我们谈话半小时后跟我说，他从未与指挥进行过如此长时间的交谈。

多数指挥希望自己大部分时间都在场。指挥希望用自己对戏剧的看法左右演出，并且能够将导演和歌唱演员的想法融入自己的音乐理念中。指挥在演出中控制着戏剧的节奏，而若想接收其他人的观点，唯一的方法就是每次排练时都在场。传统的歌剧排演制度常常把指挥和导演分开，但这样做不利于合作。有些人认为，就歌剧的表演美学而言，音乐和戏剧之间强有力的联系常常被其中一方的主导地位冲淡。歌剧要求观众产生一种音乐和戏剧之间不存在差异的感觉。如果排练时的模式已经让两者之间的差异变得非常明显，那就很难达到这一目的了。

可以说，音乐和戏剧在歌剧表演中的关系，应该与作曲家和剧作家在歌剧创作中的关系一样。发挥主导作用的是谁毫无疑问。也许脚本台词先创作出来，但作曲家的地位最重要，如果脚本台词偏离了他们对整出歌剧的音乐视角，他们就会毫不犹豫地要求修改。我想大多数导演都会反对这种等级制度，而且鉴于歌剧剧团只在极少数情况下才会在选择导演之前决定指挥，因此在我们这个时代，戏剧性的优势一目了然。不过，最优秀的导演知道，如果自己的戏剧理念没有音乐信念的支撑，作品就不会取得真正的成功。毕竟，真正在现场掌控演出的是指挥，而不是导演。

无论是细节上还是整体上，指挥对歌剧结构节奏的把控，都能让戏剧在合适的时间以合适的力度展开。与交响曲的呈现相同，歌剧也需要引导情感叙事，但在歌剧中实现这一目标要容易得多，因为歌剧的故事结构几乎没有给观众留下任何想象的空间。歌剧《波西米亚人》中，咪咪（Mimi）和鲁道夫（Rodolfo）第一次牵手应该是一个张力增强的时刻，没有人会有异议；当卡门（Carmen）[①]被刺、托斯卡（Tosca）[②]纵身跳下城墙，或者唐·乔瓦尼（Don Giovanni）[③]被拖下地狱的那一刻，即便你并没有多少艺术鉴赏力，也能体会到音乐的重要性。然而，指挥要在歌剧中处理结构更加困难，因为将歌剧的波澜起伏表现出来的是歌唱演员自身。在20码开外的乐池中对他们施加影响并非易事，尤其是整场表演显得平淡的时候。

戏剧既然发生在舞台上，观众必然认为舞台引导了戏剧的发展。然而，指挥是唯一参与了每一幕的每个瞬间的人，

① 《卡门》是法国作曲家比才（Bizet）的最后一部歌剧，以吉卜赛姑娘卡门、军人唐·豪塞和斗牛士埃斯卡米里奥的爱情故事为主线，是全世界上演率最高的歌剧。

② 《托斯卡》是普契尼创作的三幕歌剧，创作灵感源自法国剧作家萨尔杜（Sardou）的同名戏剧，讲述了1800年发生在罗马的动人爱情故事。

③ 《唐·乔瓦尼》（又译《唐·璜》），莫扎特谱曲，洛伦佐·达·蓬特作词的二幕歌剧，1787年首演时由莫扎特亲自指挥。

所以便是支撑整场演出的那个人。你的"陪伴"应产生深远的影响，尽管这种影响主要是为了增强歌唱演员的领导地位，而不是令其显得被动。瓦格纳理解这种矛盾。他把情感表达的重担赋予管弦乐团，进而将责任推给指挥，但他在拜罗伊特[①]设计的剧院却让二者都离开了观众的视线。于是，在戏剧中作主的仿佛是歌唱演员，但实际上，管弦乐团才是掌控整出戏剧的看不见的手。这是一种完美的组合：一个匿影藏形的管弦乐团引导着一位人所共见的歌唱演员。有人认为，心智的行动和反应由看不见的灵魂控制着。这个观点很瓦格纳，并不一定适用于每一部歌剧，然而，指挥的基础就是引导与跟随之间的微妙平衡，在歌剧中如何实现这种平衡，则取决于作品、当时的习俗以及作品为什么地区而创作。

到了莫扎特的时代，歌剧围绕着宣叙调[②]和咏叹调[③]的组合展开，前者交待剧情，后者反映人物的思想感情。宣叙调中，管弦乐团在朗诵道白的那段时间不必演奏，因此这段时间超出了指挥的控制范围，至少在演出时如此。此时给人的

① 德国巴伐利亚州城市名。瓦格纳为演出《尼伯龙根的指环》，在此专门建造了一座剧院，其中乐团演奏区沉于舞台之下，从观众席无法看到。这种"乐池"设计最终为所有剧院采用。

② "朗诵"的意大利语，歌剧、清唱剧和康塔塔等声乐作品中像朗诵一样的曲调，是一种速度自由、伴随简单朗诵或言辞的调。

③ 咏叹调，即抒情调，一种独唱形式，配有伴奏，由一个或多个声部的旋律作为辅助以表达感情；或是歌剧或清唱剧的一部分，也可以单独作为音乐会曲目。

感觉是,就连作曲家也退居二线,只有管弦乐团的音乐再次响起时,他才重掌大权。然而,即便早期歌剧的咏叹调也不要求指挥积极投入。返始咏叹调(da capo aria)①的前半部分会重复出现(尽管有时也会有灵活的装饰性变化),其本质暗示了某种稳定状态。并不是说这种状态不真实(在一段特定的甚至更长的时间内沉浸于一种特定情绪的想法是真实可信的),只是这需要指挥具备表现沉思而非表现戏剧性的技巧。

歌唱以其最丰富的戏剧表现力揭示脚本内容。管弦乐团允许作曲家进一步丰富音乐,乐团成员在某些情况下甚至比舞台上的人物领会得还深刻。例如,莫扎特的歌剧《女人心》(*Così fan tutte*)中,费奥迪莉姬(Fiordiligi)深信自己爱着古列尔摩(Guglielmo),但是管弦乐团的音乐却向观众清楚地表明,她可能不应该太过自信。歌剧之所以能成为如此丰富的媒介,是因为作曲家可以通过管弦乐团传达出比剧本中的角色更丰富的内容。歌剧也许比话剧更能真实地传达戏剧性,尽管歌剧给人的印象与此相反。

正是莫扎特引入了更多以合奏为基础的戏剧场景,才产生了引导这些合奏的实际需要。他赋予乐团更强烈的戏剧感和情感体验,使得演出必须由一个人统一起来。从某种程度上说,莫扎特喜欢重奏(三重奏、四重奏、五重奏、六重奏

① da capo,简称 D.C.,意大利语,一种乐谱符号,表示乐曲演奏到该记号处回到开始的地方再次演奏。由 A. 斯卡拉蒂(Alessandro Scarlatti)始创,盛行于巴洛克时期的歌剧中。

等），也是喜欢一种同时表达多种情绪的手段，但它主要是一种靠管弦乐而不只是宣叙调来推动人物行为发展的戏剧手段。于是，歌剧指挥诞生了——他必须对人物表达自己所需的时间长度以及情节发展所需的真实可信的速度非常敏感。莫扎特与剧作家洛伦佐·达·蓬特（Lorenzo Da Ponte）合作的每一部歌剧的最后20分钟，都需要精心设计情绪和紧张感的起伏程度，而这几乎是后来大多数歌剧指挥经常需要承担的责任。

简单地说，19世纪的歌剧可以分为管弦乐团主导的歌剧和歌唱更占统治力的歌剧。随着瓦格纳和施特劳斯更具日耳曼色彩的表现方式的出现，戏剧张力基本上由管弦乐团营造。指挥可以通过管弦乐的作用来驾驭戏剧作品的情感起伏。另一方面，以贝里尼（Bellini）[1]、多尼采蒂（Donizetti）[2]和威尔第[3]为代表的意大利流派则要求用歌声推动行为。听瓦格纳的歌剧时，如果没有歌唱演员的演唱，你会错过声音刻画的人性，但依然能感受到戏剧的个性。如果没有管弦乐团的伴奏，威尔第歌剧中人物的立体感和丰富层

[1] 文森佐·贝里尼（1801—1835），意大利作曲家，以创作歌剧著称，代表作有《梦游女》《诺玛》《清教徒》。

[2] 多米尼科·葛塔诺·玛利亚·多尼采蒂（1797—1848），意大利作曲家，是意大利浪漫主义歌剧乐派的代表人物，以创作的快速、多产而著称。

[3] 朱塞佩·威尔第（1813—1901），意大利作曲家，代表作有《弄臣》《茶花女》《游吟诗人》等。

次将被削弱,但并不影响其行为的呈现。当然,瓦格纳歌剧中的歌唱部分和威尔第歌剧中的管弦乐团一样至关重要,但两种艺术表现手段需要截然不同的指挥方式。有些指挥偏好其中的一种,但大多数指挥都心有余而力不足。

德彪西说过,意大利歌剧的问题在于,管弦乐团总是在等待歌唱演员,德国歌剧的问题则在于歌唱演员总是在等待乐团。德彪西与同时代的作曲家如雅纳切克和贝尔格(Berg)①都试图将二者融合成一个密不可分的整体。他们的歌剧情节大多是实时发生的,如果演员在没有音乐的情况下朗诵台词,朗诵所需时间几乎和歌剧本身一样长。对指挥而言,这使他们最容易掌控戏剧节奏。指挥相信适用于剧本的也适用于音乐,因此管弦乐队感到舒服的表演节奏几乎可以说是对剧本的理想呈现方式。以《佩利亚斯和梅丽桑德》(Pelléas et Mélisande)、《耶奴发》和《沃采克》(Wozzeck)等为代表的歌剧中,音乐和剧本结合得十分完美,作曲家让指挥的工作变得轻松。这就像让莎士比亚指导《哈姆雷特》的排练一样,他可以告诉你何时以及怎样念出每句台词。没有什么比依葫芦画瓢更容易的了,但如果一切确实都能如实照此进行,那么就已经非常接近真实,也不再需要更多富有想象力的猜测了。

表演歌剧的乐趣在于,决不能孤立地作出任何决定。音

① 阿尔班·贝尔格(1885—1935),奥地利作曲家,勋伯格的学生,与勋伯格、韦伯恩共同开创维也纳新乐派。

乐应该以何种方式演奏取决于情境的戏剧张力、人物的年龄以及每一场景在整体中所处的位置。反过来，所有这些选择都能以音乐提供的线索为基础。音乐和戏剧都有多种可能性。歌剧排练前备谱是为了发现这些可能性，而不是为了作出选择。假设有足够的排练时间，就可以将这组选项进一步细化，再重新结合为一个统一的整体。每一个选择都会形成必须面对的音乐和戏剧上的结果，歌剧提供了迷宫般的机会，让人步入歧途。成功来自于每个人都保持开放的心态，去探索哪条路是最佳的选择；如果明显作出了错误的选择，也不会有人的虚荣心被扑灭。导演也许有个听起来不是很好的好主意，指挥可能会设想出一种与歌唱演员的戏剧意图相矛盾的乐句节奏。就他们自身而言，选择很少有对错之分，但真假之间存在明显的分野。只有排练时，指挥才能发现各种要素之间的联系，为参与演出的表演群体找到正确的出路。观众能感受到每位表演者是否在为同一场演出拼尽全力，演出的整体呈现得益于每位参与者的努力。

♩ ♩ ♩

歌剧彩排的第一天总是让人激动不已——让人感到一切皆有可能。每个人都心存善意，真诚而又热切，因此可以在一段时间内创造出一个良好的工作氛围，有时甚至可以持续几个月之久。不过，心照不宣的是，各人心中都有疑虑和不

安，这种敏感完全合乎情理。起初每个人都只知道故事的一部分——就像间谍一样，只知道一点点真相。歌唱演员知道自己表演的部分——通常如此，但不知道导演的期许。指挥对每个角色的性格都有所了解，但可能并不清楚歌唱演员是否会同意自己的观点。我发现，歌唱演员在这方面的意见分歧远远大于器乐演奏者。每位乐手都是独一无二的，但由于乐器只是一种客观实体，因此，相较于嗓音之于歌唱演员，演奏者的个性与乐器的关联度并不那样直接。于是，为了适应某种要求，歌唱演员的声音听起来很难摆脱造作的痕迹。专业歌唱演员当然会尽力按照指挥或导演的要求去做，但如果他们认为某种解释不合理，那么与乐器演奏者相比，他们更难将自己的疑虑抛诸脑后。观众的反应也更加凸显人的因素，相较于交响曲，他们更容易发现歌剧中造作和牵强附会的诠释。歌唱演员对此了如指掌。排练开始时他们之所以会紧张，并不是因为对自己的能力缺乏信心，而是因为可能会被要求按照自己不认可的方式表演。这一点早已众所周知。

　　指挥希望歌唱演员掌握一种特定的音乐诠释方式，其要求程度比对乐手的高。但是，歌唱演员也是独唱家，除了唱咏叹调外，他们还要演唱二重唱、三重唱以及大型合唱，因此他们除了要具备乐于表达自我的个性外，还应该有协作精神。要在两者间取得平衡并非易事。器乐独奏家在追求音乐目标时相对更坚定。协奏曲的性质非常清楚地表明，个人动力与群体动力同等重要，而指挥的责任是使二者完美结合。

无论何时，对于自己演唱的部分而言，歌剧演员都是独唱演员，但大多数歌剧舞台上同时涉及各种各样的人物，正是这些角色之间的关系，才营造出戏剧场景。他们不能自顾自地表演。对于那些一开始就需要非常自信才能完成工作的演员来说，这并非易事。

与器乐演奏者相比，歌唱演员投身于音乐事业的时间相对较晚。很多人的声音直到20岁出头才发育完成。他们很可能在童年时期就学会了一种乐器，人们很容易就能听出其训练有素的音乐素养，但成为一名歌剧演员的愿望往往只能在性格形成之后才会开花结果。从很大程度上来说，对于他们而言，这种有悖常规的时间错位造成的音乐困扰很容易解决，但若要完全接受其他所有的行业戒律，则可能需要进行困难重重的心理调整。沃辛顿夫人（Mrs Worthington）的子女都一门心思要当演员，但绝大多数歌剧演员绝非如此，很多成年演员走上舞台时多少都有点勉为其难。歌剧尽管以其大制作而著称（"具有歌剧风格"并不总是一种赞誉），但却是一种具有亲和力的、个人化的表达形式。大型管弦乐团和更大的舞台通常要求用更高的强度来表现这种赤诚。为了让歌剧达到效果，剧中角色要持有这样一种信念：自己的台词至关重要，所以必须要大声唱出来。

也许是因为对音乐的自信和对戏剧的不安全感之间的对比过于强烈，相较于指挥，歌唱演员往往对导演更为宽容。事实上，要求他们倒立着演唱、衣着暴露、戴着厚重的假发、

背对着观众,他们都能接受;但有时候,要求他们以不同于自己预设的速度演唱,他们却不愿意答应。这令我百思不得其解。这样的理由足以让你希望成为一名导演,而不是指挥。但当由80名歌唱演员组成的合唱团登上舞台时,他们的站位须看上去既符合实际又经过了精心编排,此时人们就会明白为什么很多导演都倾向于认为指挥的工作更容易。

指挥希望歌唱演员在公共场合将剧本和戏剧情节所要表现的真实情感表达出来。我们要求他们唱歌、跳舞、表演、感受、表露情感、思考、算计、记忆、倾听、承诺以及合作。我们希望他们以自我为中心,还要为一个他们也许不赞同的诠释负责。不管他们当时的身体感觉如何,我们都要求他们做到所有这一切。因此,歌唱演员和指挥之间的职业关系往往严苛,却也最能成就功名。除了自己的身体和灵魂外,他们得不到任何援助或批评,这种赤裸裸的关系会产生巨大的张力和能量。难怪很多人将这种关系比作圣坛。

人声的脆弱性是其力量的主要源泉之一,而这种力量是音乐中最伟大的力量之一。只要有专业的音乐家伴奏,歌唱演员就是超级巨星。最古老的音乐演奏形式与我们的过往产生深刻共鸣。当它被用来表达最富人性的情感时,几乎不会产生不和谐的声音。歌唱演员受欢迎,不仅仅是因为他们表演的许多经典乐曲曾经打动无数观众。用"跨界"(crossover)来描述古典音乐和流行音乐之间的界限时,这个词暗含的偏见不言自明,用该词描述演奏者和听众之间的界限更为

贴切。声音之所以会产生这样的魔力，不仅仅因为每个人多多少少都能歌唱，还因为歌唱能孕育人性——音乐的意义远远超越了音乐本身，也远远超越了它所要表达的内容。声音与听众之间建立了比单纯的艺术更牢固的纽带。

和歌唱演员一样，指挥也没有乐器，只能用身体来表现音乐。其他音乐家都是通过乐器说话，但是这些音乐传达方式也可能妨碍公众在个人层面理解它们。对于歌唱演员和指挥，公众没有别的选择，只能感受其个人的身份角色。人们很可能会批评指挥和歌唱演员过于自负，但如果表演者完全没有自我，人们就会表现出更强烈的不满。以自我为中心不一定通过傲慢或自私的形式呈现出来，但不可否认的是，要想充分地表达"自我意识"，需要强大的自信心作为支撑。

♩ ♩ ♩

歌剧表演中，歌唱演员是有目共睹的明星，但几乎所有的歌剧表演都以管弦乐团的演奏为主要依托。整场表演中，乐团一直在演奏音乐，表现每个角色的思想和情感，赋予布景以深度与内涵，为灯光舞美添色。甚至在如《诺玛》（Norma）和《拉美莫尔的露契亚》（Lucia di Lammermoor）等以美声唱法（bel canto）为主的歌剧中（声音明显是这些剧中的主角），人物的灵魂和一切戏剧的张力都来自舞台下的管弦乐团，而非舞台上的表演者。事实上，其力量得到增强，

正是因为声音的来源远离了观众的视线。观众和乐器演奏者之间没有任何个人的联系，这使得音乐能够以一种微妙的方式发挥其魔力。潜意识发挥的作用越大，管弦乐团成员的意识就越不容易受动作的影响。瓦格纳深知，音乐家如果想以自己所希望的方式深深地影响观众，就需要远离观众的视线。瓦格纳认为管弦乐团是歌剧的核心，他就像任何一位优秀的魔术师一样，一点儿也不希望服务于自己作品的秘密被公开。

在歌剧院的乐池中演奏面临种种挑战。大多数演奏者的沉静严格与剧院本身的魅力形成了鲜明的对比。剧院总是让人感到拘束，光线很暗；有时听不太清歌唱演员的声音，乐手也不太知道他们的演奏会给观众留下怎样的印象。此外，几乎所有歌剧都比交响曲要长得多，而且一周的大多数晚上指挥都有演出，人们不禁要问，这些人是怎么熬下来的？然而，我所认识的一些最成功的音乐家就是那些为歌剧伴奏的人。当被问及连续15个小时演奏瓦格纳的《尼伯龙根的指环》是什么感觉时，他们的脸上总会浮现出一种梦幻般的优越感。这当然是贝多芬、勃拉姆斯或马勒的交响曲所不及的。迄今为止，我还没有遇到会觉得莫扎特与达·蓬特合作的歌剧无聊的音乐家。

这可能是因为经典歌剧比经典交响曲少。经典剧目为数不多，重复上演的频率就很高。排练歌剧不仅仅是为了管弦乐团的利益，这就意味着音乐家对每部作品都有十分深入的理解。由此逐步培养出的主人翁意识是乐团以演出歌剧为傲

的一个来源，尽管对于一位总是希望推陈出新的指挥来说，这会是一种挑战，但这种认知和体验绝对是一种强大的力量。

剧目有限也许会让观众感到无聊，但这种可能性在以下事实面前便无法立足：音乐的戏剧性拓宽了表现方式的多样性，而每个角色由个性各不相同的歌唱演员扮演有助于避免单调重复的危险。每一个唐·乔瓦尼的声音都不一样，即使是同一位歌唱演员每个晚上的声音也不一样。声音与演员的健康和幸福状态息息相关，因此几乎没有两场完全相同的表演。优秀的歌剧管弦乐团能够适应歌唱演员的任何变化，只要这些变化不超出自身经验所允许的理解范围。如果歌唱演员选择了一条最终会被证明是死胡同的道路，乐池里的这些演奏家会认识到。他们知道什么有效、什么行不通，指挥尽可以信任。

管弦乐团只是歌剧体验的一部分，这可能是很多演奏者热爱歌剧的原因之一。希望成为整体中的一部分是大多数人的天性，而歌剧剧团给所有参与其中的人一种感觉：他们在努力追求的目标，单靠个体永远无法实现。在一个美好的夜晚，贯穿一场演出的"陪伴左右"的感觉令人难忘，这种感觉给音乐体验提供了一种社会背景和人与人之间的情感联系，这是任何交响曲都无法比拟的。总的来说，管弦乐团的乐手并不是最以自我为中心的人。通过在管弦乐团的演奏，他们表现出了投身到更伟大的事物中去的满腔热情，而参与歌剧表演让这种归属感增强了十倍。

尽管在乐池中演奏有不足之处,但在一定程度上避开观众的注意也能产生神奇的效果。对于演奏者而言,知道观众只听得到他们奏出的声音,可以让他们不过分关注自己演奏时的样子。当然,最出色的歌剧管弦乐团不会把这看作是不修边幅的借口。他们会身着统一的服装。只不过这是寻求音乐统一,而非视觉效果统一的结果。视觉上好看意义不大,如果能从这种需求中解脱出来,他们就可以完全专注于作品的听觉效果。指挥也是如此。虽然大多数时候,指挥很容易不去在意音乐会观众的感受,但在指挥歌剧时隐身于观众,可以让指挥完全专注于音乐和音乐家。匿迹隐形的演奏可以过滤掉一切潜在的视觉干扰,或者至少稀释掉一部分,也会在一定程度上让指挥免受听觉干扰的影响。

尽管如此,大多数歌剧院观众席的设计仍然让管弦乐团和指挥具有很强的存在感,这会给戏剧带来严峻的挑战。无论是管弦乐团还是指挥,都不是歌剧的视觉组成部分,哪怕乐池降得很低,如果观众想要觉得与舞台上的人物角色感同身受,那么也需要弥合空间上的隔阂。如果你认为歌剧是一种戏剧形式,那么把舞台和观众席截然分开的想法就是有问题的,而且导演和指挥很难把管弦乐团的情感和肢体表现与整场表演的纯粹戏剧需求完美结合。在《彼得·格赖姆斯》(*Peter Grimes*)[①]中,想象管弦乐团也在临海的沙滩上,会是

① 英国作曲家本杰明·布里顿(1913—1976)创作的第一部歌剧。

怎样的景象呢？如果阿依达的"坟墓"成为75位音乐家的舞台，又怎么能让人产生寂寞、无助的感觉呢？我生性迟钝，但斯坦尼斯拉夫斯基式的真诚很难满足指挥和歌唱演员需要看到彼此的音乐需求。指挥若看不见歌唱演员，就无法跟随其主角的地位；歌唱演员若看不见指挥，就不能接受指挥的引导。就像任何一场交响曲音乐会一样，一场精彩的歌剧表演是完美同步的呈现，指挥、歌唱演员和音乐演奏者在没有预设的"等级"的情况下相互引导、彼此追随。双方互相为彼此考虑，很难说得清谁才是掌舵者，而且双方在情绪上保持一致，似乎不约而同地找到了独一无二的方向。

如果你热爱歌剧——对歌剧不感兴趣应该不会指挥歌剧表演吧——你会发现，相较于管弦乐的抽象性质，歌剧中每个小节的戏剧脉络让人更容易理解其音乐意义。人性的细致入微是无可争议的。指挥可以告诉交响乐团的音乐家们，自己认为贝多芬交响曲中的一段听起来应该像命中注定的爱情，而乐手们可能会想，"嗯，也许是，也许不是"。但在歌剧中，这就不是见仁见智的问题了。剧本就是剧本，尽管其中有些地方模棱两可，但指挥可以用切实的歌词支撑自己的指令。特里斯坦被剑刺穿的那一刻，当指挥要求在演奏时要表现出攻击的特色时，管弦乐团的乐手们很难对指挥的要求提出质疑。他们如果知道《玫瑰骑士》(*Der Rosenkavalier*)[①]的开场

① 《玫瑰骑士》是德国作曲家理查德·施特劳斯创作于1909年的一部三幕歌剧，文学脚本由奥地利作家、诗人霍夫曼施塔尔创作。

发生在云雨之后的卧室里，就更有可能给其前奏赋予适当程度的肉欲激情。如果指挥希望管弦乐团传达剧作的内涵，那么使管弦乐团进入具体的剧本情境和角色至关重要，而且大多数音乐家都喜欢通过来自非音乐的戏剧情节动力来获得清晰的音乐理解。

尽管管弦乐团很重要，其目标远大，最终带来独一无二乐音的仍然是人的声音。人的嗓音具有撼动人心的强大力量，因此几乎所有音乐都追求向人声的音质看齐。不论管弦乐团演奏的是什么形式的音乐，指挥经常要求演奏者用乐器"歌唱"，但歌剧管弦乐团每天都听得到人声。他们的音乐自然有呼吸感、流畅的线条和自然起伏的旋律。对他们来说，音乐的人性是其第二天性。它存在于乐团演奏的所有乐曲中，存在于他们为之伴奏的所有歌唱演员身上。当乐团演奏时能听到音乐的抒情性，戏剧情节牢牢印刻在心中时，指挥最重要的两项任务便都落实到位了。毫无疑问，指挥歌剧会碰到很多实际的困难，但在最基本的层面上，世界上有很多歌剧管弦乐团都能凭本能应对其挑战。

♩ ♩ ♩

最早的歌剧基本上是小型歌剧，都是为了在相对较小的房间里表演而创作的，当然，这是与今天的大多数歌剧院相比之后得出的结论。房间是传达思想而非发表演讲的空间；

是为直接的眼神交流，而非比比划划的夸张手势留下的空间；如果观众相对较少，就会营造出一种非常私密、极具感染力的体验。歌剧向宏大靠拢纯粹源于歌剧院赞助人的虚荣心，他们争先恐后地使演出一味地呈现奢华的大场面，这种竞争意识至今仍在世界各地主导着许多艺术选择。过去贵族宫廷利用歌剧来彰显富贵，而如今，任何决定产生的成本都会以某种形式转嫁给公众。歌剧因此变得昂贵，精英主义的标签便不可避免地如影相随。艺术形式本身并非问题所在；关键的事实是，社会上只有极小部分人认为自己有足够的经济能力去接触这一艺术。如果艺术的奢华所带来的经济压力不利于观众的多元化，那么歌剧在未来的发展也将受到严重威胁。

歌剧与歌剧表演之间的鸿沟越来越大。与之相关的所有条件——包括社会上的、财政上的、政治上的一切——都分散了人们对歌剧体验本身的关注。如今，最成功的歌剧剧团都把尽可能多的资源投向那些具有直接公众影响力的人，确信其公众效应会对观众起作用。歌剧的最佳状态就是其诞生之初的面貌：实现了语言和音乐之间亲密而精确的结合，用一种戏剧情境揭示人的境况。它简约质朴，却揭开了一系列深不可测的情感面纱。将这种简约质朴复杂化显示出对作品缺乏信心，这样也会让观众迷惑。如果这种精心设计反而降低了歌剧对充满好奇心的观众的吸引力，那就真是"两败俱伤"的局面了。

所有艺术都是非理性的。这是艺术的目的所在。理性为

现实生活服务,可是不探索非理性,生活便会显得狭隘。二者同等重要。由于我们一般不会经常对彼此歌唱,歌剧显得尤其不理性,但这其实是歌剧的最大优势之一。然而,无所不在的歌剧字幕为歌剧提供了一种文字媒介,字幕的益处毋庸置疑,但其危险在于,歌剧更为根本的"力量"被削弱了。且不说很难真正做到同时听和读,眼睛不能同时盯着两个地方,也不说将台词内容传递给观众的具体时间不再取决于演员,我们让意识凌驾于潜意识之上,就消解了歌剧带我们穿越时空的能力。字幕也会让演员有机会回避自己的一些责任。一位导演曾经对我说过,某一句台词在舞台表演中有没有反映出来无关紧要,因为这句话不会出现在字幕里。有位歌唱演员也曾经表示,发音和咬字已经变得无足轻重,因为文本不通过这种方式传达。然而,如果这便是舞台向观众呈现的职业热忱与真诚,那也很难要求观众给予同等重视。这种对歌剧缺乏信任的情况很少见。只要在大多数排练室待上五分钟,任何人都会消除这样一种想法:剧团会创造出晦涩而肤浅的作品。大量的辛勤工作、天赋、激情、合作和尊重,造就了真实有力、独一无二的作品。

　　歌剧的历史表明,歌剧表演的领导权一直偏重于某个组成部分。从前是歌唱演员主导歌剧。录音的出现让指挥取得了这一角色。对更强的戏剧性的追求又让导演成了歌剧的重中之重。如今,权力最大的人可能既不是指挥、歌唱演员,也不是导演、设计师、舞台经理或化妆师。如果那个人清楚

每个参与演出的人需要做什么,这就不一定是个问题。原则上,能使所有艺术元素平衡、协调的看法就是恰当的。不过,如果一个项目的唯一目标是不超出预算,那么整个预算就是在浪费金钱。歌剧开支的唯一合理性在于它创造的价值高于成本。如果其价值得不到信任,那么歌剧永远都会显得太昂贵了。成功不应以是否生存下来为衡量标准,那些认为存活就是成功的人并不会让歌剧得到长远的发展。当然,艺术家必须在剧团财务允许的范围内工作,就像网球运动员必须在边界线内击球一样,这是游戏规则。但如果将此作为唯一目标,就不可能成为常胜将军。如果歌剧要与它应该反映、挑战、启发的社会保持联系,就需要用当代语言恰如其分地描述这种联系,需要以坚定的个人信念表达这种语言。各种歌剧争夺观众的竞争愈演愈烈。人们有权享受最高级别的音乐品质和最精彩的戏剧。观众有权对任何低于这一标准的戏剧说不。

　　一场歌剧表演中有很多地方可能出错。认识这一点并不会削弱指挥的雄心壮志,相反,这有助于指挥以一种合理的宏观视野看待自己的抱负。在指挥勃拉姆斯的交响曲之初,也许你希望能一步登天,使每一步都精准无误。这样的表演是否存在值得怀疑,但没人会指望在歌剧院看到这样的表演。知道表演中不可避免会出现不可预测的场景,便可以保持一种开放的心态,在演出之旅中极其兴奋而拥有即时在场感。然而,有时一切都称心如意。歌唱演员、管弦乐团、后台技

术人员、指挥和观众都超越了他们对自己和他人的期许。指挥的一生中总有几个晚上,所有人都全力以赴,齐心协力实现了共同的梦想。至高的艺术形式并不总能造就极致的表演。不过,那些有幸成为其中一员的人便享有无与伦比的特权。

第五章 指挥表演

我们拥有经验,但没有领会其深意。

——T. S. 艾略特,《鸡尾酒会》(*The Cocktail Party*)

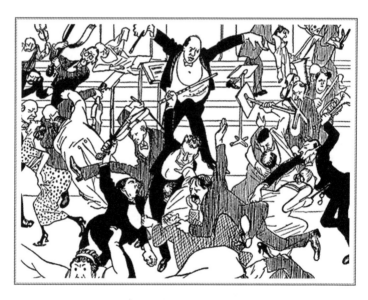

"丑闻音乐会"是1913年3月13日由勋伯格在维也纳金色大厅指挥的一场音乐会。在音乐会期间,观众对音乐的印象主义和实验主义大为震惊,发生骚乱,导致音乐会提前结束。据说音乐会组织者和观众发生了肢体冲突,被提起诉讼

第五章 指挥表演

乐器存在的最早的物质证据是在德国和法国发现的骨笛,可以追溯到 36000 年前。由于歌唱这一艺术形式很可能比任何乐器出现得都要早,我们可以很自信地假定,一直以来,音乐行为都是人类本质属性的组成部分。世界上的每一种文化都包含音乐,在许多社会中,音乐和语言一样重要。事实上,语言是音乐的衍生物,而非音乐源自语言,这一理论令人信服。有些人认为,音乐的复杂性是影响早期人类大脑发育的一个因素。婴儿刚一降生,人类就开始唱歌给他们听,他们认为这就足以证明这一观点。用"音乐化"方式和婴儿交谈,夸张地表现起伏的音调,表明人类对音乐根深蒂固的沟通能力的直觉领悟。

和语言一样,音乐是人之为人的部分属性。我们是唯一创造了音乐的物种,至少在我们对音乐创作方式的通常理解中是这样,于是这个事实便带来这个问题:音乐是否是人类进化过程中的一种"适应"?如果是,那么音乐究竟赋予了人类什么?查尔斯·达尔文(Charles Darwin)认为,音乐的出现先于语言。他在《人类的由来》一书中写道,我们早期的音乐能力类似于鸟鸣,"最初是人类的男性或女性祖先为了吸

引异性而先学会的"。另一方面,首位提出"适者生存"这一表述的赫伯特·斯宾塞(Herbert Spencer)认为,是激动人心的演说孕育了音乐。作曲家、哲学家让-雅克·卢梭(Jean-Jacques Rousseau)则认为二者同时出现。有些学者认为音乐是进化的副产品,对人类的生存没有特别的意义,科普作家史蒂芬·平克(Steven Pinker)[1]还为其贴上"听觉芝士蛋糕"的标签,但很多人都认为音乐对人类的意义比这要深远。

无论音乐在过去发挥了何种作用,现在很多人对它的体验与我们祖先的完全不同,而且,至少在西方古典音乐中,表演者和听众之间的分歧已经变得非常明显,这一点非常危险。演奏者被视为一个特殊的少数群体,观众也越来越多地对自己的音乐能力不以为然。甚至"能力"这个词也被拿来暗示天赋或技能。人人似乎都有能力创作音乐,但社会增加了这样一种音乐等级与标准,以至于许多人在用音乐表达自我时感到受限。100年前,音乐爱好者会被问到自己所演奏的乐器。如今的问题更可能关于自己喜欢听的音乐类型。然而,有些文化中演奏音乐和听音乐之间的区别要模糊得多。音乐被认为是一种人人都能参与的语言,说某人五音不全就像说他不会说话一样。"音乐性失语症"[2]实际上是一种罕见的

[1] 史蒂芬·平克(1954—),著名认知心理学家和科普作家,代表作有《语言本能》《心灵如何运作》。

[2] 又叫失乐症,是一种神经病学的临床症状,一种音乐障碍,不能辨识音乐的高低、力度、节奏及音色之间的差异,也不能感知自己是否走调、与他人的音乐节奏是否一致,高音感知障碍是主要的临床表现。

临床症状。差不多人人都通音乐。

长期以来，音乐一直是社交凝聚力的重要组成部分。无论是在教堂、体育馆，还是生日聚会上，歌唱都有助于增进感情，通过分享共同的记忆和见识，强化个人和群体的身份认同。舞蹈也是人们用音乐建立联系的基本方式，因此认为跳舞是人类的基本需求便也不足为奇了。音乐的节奏激活了人们的运动神经元，当与他人共享这种兴奋感时，这种同步性便令彼此产生了强大的联系。唱歌和跳舞不仅是对生活的庆祝，也是对团结的庆祝——一种由行动而非聆听形成的和谐。人们对音乐的态度越消极，集体经验就越少。如果音乐的最初目的是公共性的，私密场合中的音乐体验也许就是有限的，也是不自然的。

我认为必须让孩子在很小的时候就与音乐建立起积极的关系。鼓励孩子把音乐当作自己力所能及的事情，是任何人都能做的事情，这样他们就会在不带评断、没有偏见的情况下发现音乐的意义和乐趣。他们会意识到，音乐不仅仅是生活重心之外的一种爱好，更是一种将身体与情感、智慧与精神、社会与个人结合在一起的表达形式，把地球上的每一个人都用或简单或复杂的方式组合在一起。音乐属于所有人，也与所有人休戚相关。

人们普遍认为，孩子应该更多地参与到体育运动中去，而不只是在一旁观看。与之类似，孩子在接触音乐时，也应该首先将其视为自己力所能及之事，而不是单纯地欣赏。讽

刺的是，像运动这样以目标为导向的活动促使人们认为参与比获胜更为重要，然而，尽管音乐上不存在任何胜利，人们却总觉得必须达到一定的水平才能享受音乐。一个人如果立志成为体育界的佼佼者，他的雄心壮志必将感染他人，但那些有创造力的人的自豪感往往会被贬斥为精英主义，这是无可奈何的。音乐行业无疑具有竞争的一面，但这种竞争性却总是人为地强加于音乐本身。

出于职责尽可能多接触听众的古典音乐工作者发现，仅仅让更多的孩子观看演出并不能让他们一辈子热爱音乐，尽管这将在未来给予他们丰厚的回报。重要的不是有多少年轻人去听音乐会，而是有多少人在演奏乐器。这是一种个人与音乐之间的联系，可以满足对音乐的好奇心，而这种好奇心以后会慢慢地发展为在听音乐和演奏音乐中寻找快乐的意识。

一家人围坐在钢琴边浅吟低唱的夜晚已经一去不返，但越是积极地参与音乐，越是能从中受益。通过参加现场音乐会，人们对演出的"参与"，对演出现场进而也对音乐创作的生存发展起着至关重要的作用。然而，种种原因使选择主动参与的人越来越少。音乐界的每个人都对这点心知肚明，但对于个中原因以及如何应对由此而来的挑战，则众说纷纭。

当下，数字时代让人们几乎可以无限制地接触音乐。科技带来的种种好处有目共睹，但长远看来，随时随地接触音乐的可能性威胁着其根本的存在理由。19世纪，欣赏音乐要在特殊的时机，想要偶遇音乐几乎不可能。但是扩展音乐的

美和意义的渴望在20世纪产生的结果，会在21世纪迫使我们对音乐有了洁癖，以至于丧失了欣赏音乐的能力。光线太亮，任谁都无法看到星星。让越来越多的人接触到音乐不再是问题，我们很少能逃离音乐才带来了问题。通常情况下，前往公共场合便意味着有绵绵不绝的、未加修饰的原声与人们如影随形。各种"音乐旋律"不断排山倒海而来，使人们很难听到自己内心的想法。欣赏音乐应该是一种主动的选择，而不是一种让我们保持安静的设计。安静并不意味着空虚，而是提供了一种空间——一种每个人都有权控制的空间。

要解决我们的听觉不断受到侵扰的问题，唯一途径是找到一种不受其影响的方法。很多人不再理会背景音乐的存在，正在成长的年轻一代认为，一副不断嗡嗡作响的耳机才是当代的统一标志，是生活不可或缺的部分。不过，他们戴着耳机还可以正常对话，这表明人类已经培养出不留神听也能听清的能力。据报道，15%的年轻人有听力障碍，这可能是一种令人惋惜的适应不良。听关乎大脑与心脏，同时以每个人独一无二的文化背景为基础。然而，由于人们经常被迫听音乐，便可能会丧失主动欣赏音乐的能力，甚至丧失主动欣赏的意愿。

我认为，现场古典音乐的一些既定传统并不会挫伤听众的积极性。19世纪的浪漫主义传统将演奏者的地位从宫廷仆人提升为引人注目的英雄。帕格尼尼（Paganini）和李斯特（Liszt）等无疑都是出众的天才，但通过将演奏者置于一种崇

高的地位——就像指挥的情况一样,"表演者"和"指挥"之间的界限变得更加分明。从吟游乐师的廊台① 到现代音乐厅的显要位置,这样的转变从本质上说是好的。不过,如果不能使听众融入表演,乐师和听众之间就有脱节的危险。有些听众会感到与这种体验格格不入,也就在意料之中了。

音乐家需要强烈意识到我们为自身创造的环境有潜在弊端,但贬低高雅场合的仪式感也断然不会有助于音乐的普及。艺术和娱乐之间存在明显的差异。艺术提出了娱乐鼓励我们忽视的思想;观众需要为了其中一个付出更多努力,古典音乐家可以为此感到自豪。他们之所以感到自豪,是因为相信回报相应地要比付出多很多。然而,在让事情超出寻常的过程中,音乐家们的努力绝不能违背其与现实对话的愿望。观众与音乐家一样,也是音乐情境的一部分。一旦音乐家要求观众置身事外,迫使他们成为被动的崇拜者,便会令观众失去存在感,并有可能让他们认为自己与音乐的体验无关。

在这个纷繁复杂、混乱不堪的世界里,音乐厅给人们提供了一种一切尽在掌控中的安全感和稳定感。我们大多数人的生活会遭到各种毫无秩序的活动和无关紧要的信息的狂轰滥炸。我们很少会坐下来什么都不做,只是倾听、感受和思考。让自己逃脱现实的牢笼,迫使外部的世界静止几个小时,会让人感

① "吟游乐师的廊台"(minstrel's gallery)通常指位于城堡或庄园大厅内部的阳台,用于让音乐家进行表演,有时会隐藏起来不让下面的客人看到。

受到存在的力量，获得深刻的体验。安静而专注地听音乐所带来的种种好处显而易见，可是当瓦格纳提出将观众席的灯光调暗可以激发最深刻的个人体验，而且很高兴牺牲观众身份，只保留音乐和表演者的身份时，他却在观众和音乐之间制造了一道有争议的鸿沟。

现代音乐会的很多表演传统更是强化了这种距离感，同时支持这样一种观点：重要的是舞台上发生的事情，而不是整个音乐厅里发生了什么。不过，如果指挥希望弄清楚为什么现场演奏的古典音乐很难吸引新观众，就需要意识到自己发出的潜意识信号，并尽可能处理觉得能够改变的信号。

一个世纪前，管弦乐团成员的着装和观众的着装没有明显的区别。大多数音乐家都身穿晚礼服，因为过去听众去听音乐会也穿晚礼服。但事实上，现在的表演者比听众穿得更整齐得体，这给人的印象是音乐家没有跟上时代的步伐，或者更糟糕，让人认为音乐家太固执。有人认为音乐家在某种程度上是自私和冷漠的代名词，这当然是错误的，但若否认别人有时会如此看待自己，便是愚不可及。管弦乐团的成员看上去应该整齐划一、时尚精致。音乐表演确实是一个特殊事件。但毋庸置疑，这也必须是一个为观众服务的场合。指挥可以更自由地选择自己的服装，但是既要看上去跟上时代的步伐，又不让人觉得与自己想融入的乐团疏远，或者穿着失了礼数。

我曾经指挥过一场专门为从未听过音乐会的观众举办

的免费音乐会。大多数打电话索票的观众都会询问自己应该怎么着装。在这个行业里,人们很容易低估很多人考虑去现场欣赏古典音乐会时感受到的焦虑。然而,当我回想起那个秋天我应邀做一些走出舒适区的事情时,我便能够理解那些想知道是否需要遵守某种不成文着装规则的观众。大多数音乐家都不在乎观众在音乐会上的穿着打扮。他们希望观众穿自己喜欢的任何服装出席音乐会。不过,音乐家们都希望成为时代文化的一部分,公开表达这一愿望可能会让自己从中受益。

虽然所有观众都要对自己的参与程度负责,但是,鼓励、激发和保持观众的注意力却是舞台上的表演者的责任。观众听协奏曲时似乎比听纯粹的管弦乐时更专注,其中一个原因可能是,独奏家演奏时无其他音乐,而且通常面对着观众席,显然是在迎合观众,因此是为观众而演奏。当察觉到演奏者十分积极地关注自己的演奏所引起的反响时,人们自然也会作出更加积极的回应。但乐团和指挥在视觉上无法与观众互动。演奏者要面对非常复杂的乐谱,还要注意指挥的动作。最早的指挥其实是面对观众的,但今天的人们可能会觉得那样很奇怪。根据其定义,指挥似乎本来就是背对着观众的。这种沟通不可能是视觉的——在一个如此重视所见的世界里,这的确是个问题。

最近,一位近期才开始听古典音乐会的年轻人跟我抱怨说,她不知道在演奏进行时应该看哪里。这是一个真诚而有

切实意义的问题,若我提醒她,"观众"(audience)这个词源于拉丁语的"听",就否认了该词自起源以来发生了很多变化。当然,如果我说她的目光落在哪里并不重要,对她也不会有什么帮助。对一些人来说,这的确重要。我们生活在视觉世界里。

音乐应该为现实提供另一种选择,还是应该拥抱它?一场演出可以只依靠音乐,但这可能并不足以满足新一代的音乐审美兴趣,他们可以获得如此多样化的审美体验。认为只有音乐最重要的观点也许是个有价值的理想,但如果它疏远而不是吸引了更多人,就会危及人与人之间的关系,而成为人性纽带正是其目的所在。我们承担不起拒绝观众的后果。音乐表演必须和音乐本身一样精彩。

♩ ♩ ♩

不管指挥是否认为帮助听众参与其中是自己工作的一部分,都不能否认这个事实:指挥有能力这样做。某些时候,可能正是指挥的名声让观众信任、好奇,从而来听音乐会。指挥入场便意味着演出正式开始。指挥最直观地表现音乐,人们通常认为观众通过指挥献出他们最后的掌声。不管正确与否,正是通过指挥,人们"看见"管弦乐在说话。然而,尽管指挥对观众有无可争议的视觉影响,但如果视觉印象超过了听觉印象,必将令人深感遗憾。指挥的手势没有多少辅

助作用，反而很容易让人分心，因此，不管指挥的肢体动作多么意义重大，很多观众尽量避免目视指挥。理想情况下，手势是音乐画面的框架，它鼓励观众专注，增强乐曲表达的清晰度，与乐曲表现相辅相成，却又不喧宾夺主，拥有一种只有当它不存在时才会被充分欣赏的基本品质。

不是每个指挥都能轻松承受作为公众人物的压力。那些有信心面对大众的人，就能用它让一种本质上抽象而永恒的表现形式个性更鲜明、更符合当下。然而，不管指挥在舞台上多么光芒四射，也不管他用来介绍音乐的语言多么精彩动人，只有在音乐奏响时，这种关系才真正重要。其他一切都只是华丽的包装而已。说到底，维系听众投入音乐体验的仍是舞台上每位表演者的全情演奏。

对表演的渴望不太可能是古典音乐家最初的主要音乐动力。大多数人并不是因为想得到观众的欣赏才开始学习乐器的。最初的动力几乎都不是为了与别人分享音乐。不考虑其他因素，接触音乐的训练必须从很小的时候开始，如此才能充分培养这方面的个性，并使之更健全。很明显，相比于性格极为外向的人，有天赋和自律的人更容易进入音乐行业。有些人可能想成为摇滚音乐家，因为这会让他们与观众热情地互动，而年轻古典音乐家的兴趣可能更多地集中在与音乐的关系上，因为音乐的复杂性要求他们全神贯注，因此他们几乎没有时间或空间同时与观众互动。当然也有例外情况，不过大多数古典音乐家都是先专注于音乐领域，表演往往是

第二位的，而摇滚音乐家则恰恰相反。观众观看一场摇滚音乐会，就会意识到摇滚音乐家在音乐领域之外付出的非凡努力，而这些努力对表演的性质产生了深刻的影响。无论观众对摇滚乐持怎样的看法，都会情不自禁地对摇滚音乐家分享音乐的决心产生难以磨灭的印象。

我不知道有多少人会在摇滚音乐会上咳嗽。不过根据我的经验，剧院吸引的支气管炎患者不像音乐厅里的那么多。是视觉上的单调造成了观众的不安情绪？还是因为乐团缺乏个性色彩，让观众认为"打断"并非不礼貌？也许观众看戏的时候会比较放松，因此也就不会感到坐立不安了。甚至音乐会的礼仪都可能存在某种暗示，那么是不是一开始这些暗示就造成了不必要的压力了呢？

虽然一些消声室让人们有机会体验几乎完全没有声音的罕见环境，但日常生活中并不存在绝对的寂静。如果有的话，也断然不是"安静"一词能够形容的。即使是俗语中"一根针落地"的情景，也总是伴随着这样或那样的噪声。远处的交通噪音，滴答作响的秒针，叽叽喳喳的鸟鸣，有时甚至还有自己的呼吸声。在一座容纳2000人的音乐厅里，真正绝对安静的环境几乎不存在。但是我喜欢的音乐中所谓的"沉默"时刻，即观众和演奏者共同参与表演，由此融为一体时所带来的。无论持续时间长短，"沉默"都使音乐厅里的每个人团结在一起，众人停留在一种意犹未尽的状态，反思刚刚听到的音乐，也在不知不觉间期待着接下来会发生什么。沉默并

不是空虚的瞬间,而是蕴含着丰富思想和情感运动的空间。

作曲家在一段"沉默"中加入不确定的停顿的频率是很重要的。他们意识到,如果不知道音乐厅里的氛围是怎样的,就不能事先确定休止的确切长度。听众若是焦躁不安、心烦意乱,音乐厅的氛围就会跟全情投入的听众创造的氛围截然不同。虽然音乐的需求没有改变,但听众集中注意力的程度必定会影响到休止的长度。

有一种说法认为,寂静会让一些人感到紧张,甚至心神不安,因为他们把寂静与死亡联系在一起;面对这种关联,人们会感到焦虑,想要清一清喉咙。当然,如果你相信永恒的虚无这种事情,你达到那个境界时,周围一片静谧,也许正因为如此,肖斯塔科维奇和马勒才会在他们最后的告别交响曲中营造出如此意味深长的"虚无空间"。这类作品的力量更多地存在于音符之间的空白,而不在于音符本身。声音描述的是具体的事物,而沉默表达的是无限。"雄辩是银。沉默是金。"

寂静若真能被听到,便会产生巨大的力量。因为只有与寂静相对,声音才有意义。我有很多音乐会都被吵闹的观众破坏掉了。我参加过的最让人难忘的演出,就是音乐厅里的人都屏息凝神的演出,音乐会的成功无疑得益于这种安静的氛围。然而,指责观众有本末倒置之嫌。总而言之,我觉得指挥得到了应有的关注,而且我认为,最成功的音乐会无疑都营造了最恰当的氛围,而不是相反。甚至在举起双臂之前,

指挥就可以定下基调，为每个人即将拥有的音乐体验设定背景。这并非指挥可以刻意为之的一件事——观众会洞察一切，但良性循环需要从某个地方开始。当然，如果舞台上没有这种良性循环，整个音乐厅也就不可能有。

♩ ♩ ♩

对焦躁不安的观众感到失望，并不是因为它破坏了我对指挥的享受，而是因为这意味着明显有人对正在演奏的音乐失去了兴趣。然而更令人沮丧的是，你知道他们不专注会影响到其他观众的投入程度。音乐会是公共活动，一场伟大的演出最有价值的目标在于，它将所有听演出的人联系起来。每个人都参与缔造了这些联系，演出才如此特别。然而，怎么让观众承担起这份责任，而又不让他们觉得这是一种令人窒息的严肃体验，这是一个难题。

大多数游猎社会部落中，音乐都在一定的社会背景下上演，能够独自体验音乐是相对晚近的情况。音乐是听众之间建立联系的催化剂。每个人都能在音乐厅或歌剧院里感受到一种能量。人们的感受是相通的，即便在音乐最后的旋律消失后这种感受还能持续很长时间。音乐的力量不仅仅在于作曲家和听众之间的交流，还在于所有拥有音乐体验的人都可以交流。这种交流跨越空间的大陆，跨越一个又一个时代。音乐不只是作曲家和表演者分享自己体验的媒介。听众作为

个体受到触动,又觉得自己是更为宏大的整体中的一员,这两种感觉的结合使灵魂得到了洗礼。音乐听起来感人至深,同时又抚慰人心,因为你意识到你的体验极富人性,且为人所共有。每个人都是一座岛屿。音乐为人类提供了一座桥梁,不但值得信赖,而且可以轻松跨越。

归属感的产生在很大程度上取决于空间本身。事实上,当乐团的市场营销部门问观众选择听音乐会的原因时,"空间"是比较出人意料的一个答案。这个词完美地概括了一场演出能带来的说得清和道不明的体验。

我很幸运去过世界上很多著名的音乐厅演出。不过,我也在很多剧院、会议中心和体育馆指挥过,甚至还在滑板公园里表演过。尽管在皇家阿尔伯特音乐厅或悉尼歌剧院等著名建筑中表演会让你兴奋不已,尽管阿姆斯特丹音乐厅或维也纳金色大厅的悠久历史震撼人心,德累斯顿森伯歌剧院美得让人窒息,东京三得利音乐厅的音响效果足以激发你的灵感,但至少在我的经验中,表演场地和演出质量之间从来不存在什么直接联系。一座建筑,只要能将外界声音拒之门外,一种包容感就能将思维从生活现实中解放出来,从而得以在任何环境中获得深刻而发人深省的体验。传统可以激发人的斗志,美学可以激发灵感,好的音响效果令人精神振奋,但任何地方都能上演特别的故事。一场令人难忘的音乐会不仅仅是视觉或听觉现实所造就的结果。甚至不需要一场技术上完美的表演,就能让人产生这种难以捉摸的认识:人类卓越

的表达形式正在把最丰富的思想情感集中于此时此地最小的一点。过去、未来、现在，一切界限都消失了。从这个意义上说，音乐是爱的表达，是绝对、永恒的统一的表达。它能在看似最不可能的地方成功。

音乐是一场漫长的情感历险，它能拓宽人们内心世界的边界，把人们从狭小的空间中解放出来，进入一个更广阔的空间。音乐给人的感觉就像参加某种宗教仪式。尽管一想到自己那极富吸引力的职业被拿来与牧师相提并论，如今的市场销售部门就会不寒而栗，但古典音乐的优势之一就是它与精神而非现实之间的联系。宗教场所和音乐厅都提供了进入封闭空间的机会，以便发现一个无限的空间。音乐不是宗教，但是正因其无可名状、难以定义，才能网罗天下艺术天才。相信上帝的人认为音乐是一种接近上帝的方式，这并非偶然。

♩ ♩ ♩

我感到好奇的是，是否有人在公众场合仔细听过贝多芬《第一交响曲》的最后一小节。这个小节只有休止符，如果贝多芬不想让听众体验到其无声之美，是绝不会创作这一小节的。很多观众在那一刻开始一个劲地鼓掌，这常常令我感到意外。虽然发自内心的掌声总是受欢迎的，但是乐曲不一定在音乐停止时就结束了。

事实上,人们都心照不宣地认为,大多数演出都得益于演出开始前的短暂静默。在演奏第一个音符之前,音乐体验就开始了。对于有些人而言,或者对很多人而言,乐曲结束后的时间同样是音乐体验的一部分。有些乐曲的结尾显然是在请人们进行反思。马勒的最后三部交响曲令听众沉浸在依依不舍的告别中,只有最铁石心肠的人才会急于打断这些深刻反思的时刻。还有些作品提前提示了结尾,但即便如此,仍需时间来充分理解其深意。我总是觉得,如果肖斯塔科维奇《第五交响曲》最后一个突然而极具震撼力的小节被立时响起的欢呼声打断,我就没能恰如其分地将这部作品的震撼和惊惧表现出来。

指挥可以控制音乐体验何时开始,却相对无力左右它何时结束。如果指挥想要延迟观众对演出的欢呼,可能需要事先确定使用何种肢体语言,但这种人为的痕迹在某种程度上也许会弄巧成拙。总之,我不确定演奏者能否最恰当地判断出一首乐曲的强度应在何时减弱。我们的时间概念很容易因为音乐而出现偏差,因此我们不太可能对前一分钟的行为是否得当作出客观的评判。如果在一个永恒的、自我陶醉的世界里,音乐家们比那些一直在听音乐的观众更加深受感动,那就有点尴尬了。

首先鼓掌的究竟是受音乐感染最深的听众还是最不在意的旁观者?提前表达赞赏究竟是不是因为缺乏鉴赏力,或者只是一种热切的渴望,表明自己希望成为刚刚所发生的故事

的一部分？也许有些音乐体验只是有一种无法抗拒的尽快表达反应的需求，或者表明自己知道一首曲子何时结束是值得大肆宣扬的事？我承认，表演时，伴随着激动人心、积极向上的终曲，掌声雷动，肾上腺素激增；如果掌声不那么热烈，就会很奇怪地瞬间产生观众可能都已经离席的感觉。不过，观众中有很多人并不急于作出回应，不论认为表演多么与众不同，他们更愿意在公开表达赞赏之前先品味和消化一下自己的体验。即便真的有最合适的鼓掌时间这回事，对于何时应该鼓掌，每个人都有自己的感觉，那些想推迟鼓掌的观众没有理由比不想那么做的观众有更多特权。

欣赏是人类的基本天性，在音乐表演场合鼓掌不仅是在简单地表达赞赏和感激。这是一种根植于人类意识深处的仪式，是一种连接不同时代和文化的肢体动作。因此，无论听到的是"一阵掌声"还是"雷鸣般的掌声"，人们常用各种描述自然的词汇形容掌声的独特声音，也就不奇怪了。

掌声有多种形式。有些观众喜欢跟大家一起鼓掌。这种情况一开始没什么问题，可是一旦人们不知道下一步该做什么，就会变得很尴尬。有种拙劣的方法可以让人跳出这种困境，就是大家一起加快速度鼓掌。如果你经受住了考验，德国人会跺脚。荷兰人每次都会长时间起立鼓掌，而在有的国家，你以为是在起立鼓掌，其实是要提前离场。由此一位指挥表示，有些观众只能看到他的背影，而他也只能看到有些观众的背影。最受欢迎的掌声听起来仿佛回归了孩子般天真

烂漫的表达，无拘无束，展现的是发自内心的热情。我们努力在表演中做到出乎意料，当观众的反应同样不循常规时，那种感觉很特别。

与剧院的情形不同的是，在音乐会上，观众会在一切发生前鼓掌，甚至在管弦乐团演奏之前发出各种噪音，更重要的是，在管弦乐团还没有任何举动之前就一起做些事情。公众这样聚在一起具有一种仪式感，表明他们已准备好融入其中。公众凝聚在一起——这是群体活力的象征。婴儿从儿歌《烤蛋糕》中获得乐趣，这是他生命中对积极参与一件事的最初意识，我认为这种相互间的作用创造了更强烈的归属感。这种归属感也是令音乐会体验极富感染力的一个原因。

在一首乐曲最后几个音符结束和掌声响起之间，往往会出现片刻的沉默，音乐家们不得不趁这个时间从演奏者转变为纯粹的表演者。有些人觉得这个过程很漫长，难以顺利完成。当然，整场音乐会都是一场表演，但那是披着作曲家音乐的外衣进行的，如果没有音乐的掩护，直接与观众互动，心理上就会觉得很困难。不过，接受也是一种给予，观众希望知道自己表达的感激是受欢迎的。说得极端一点，此时的谦逊可以被视为对公众意见的漠视。指挥面临的另一个难题是，要代表所有演奏者接受掌声。尽管现在大多数管弦乐团成员起立时都会面向观众，鞠躬致谢的通常还是只有指挥；而且，既不能独享观众的赞赏，又不能过于自谦，这并非易事。然而，如果指挥能够以谦虚而真诚的接受态度向观众鞠

躬致意，便可以将过去几个小时里建立的联系延续下去。如果指挥想让这种魔法在音乐结束之后继续保持，那么解除咒语就太令人遗憾了。

音乐家如何回应掌声是表演的重要组成部分，比人们想象的还要重要。用铃木教学法（Suzuki method）① 教小提琴，每节课都是从鞠躬开始。拉弓之前先鞠躬。这听起来可能很迷人，但能够优雅地接受掌声和谢意，避免虚假的谦虚或傲慢，是与观众互动的必要组成部分，而对于那些可能天生不太会这么做的人来说，忽视掌声的意义很容易遭人误解。害羞会给人一种缺乏自信的感觉，尤其是对于观众而言，音乐一停，他们可能会惊讶地发现表演者的性格发生了变化。不过，只要音乐响起，表演者完全有可能不受拘束，但当音乐结束时，又觉得需要缩回到壳里去。具备能在音乐环境中表达极度私密情感的魅力，并不一定意味着同时具备应对公众回应的能力。

♩ ♩ ♩

不管是哪座音乐厅，不管是哪个管弦乐团，也不管指挥是谁，音乐仍然是吸引人们前来听演奏会的主要原因。虽然

① 铃木教学法是日本小提琴家铃木镇一开发与推广的音乐教学法，又称"才能教育法"，是当今四大音乐教学法之一，主要以幼儿为教学对象。

有些指挥对乐曲编排的话语权比其他指挥小，但选择演奏怎样的作品是他们对公众的首要责任。

听众想听到的内容千差万别。有些人只想听自己耳熟能详的曲子，有些人只对新乐曲感兴趣。想在两者之间取得平衡的人，对于如何把握平衡点又难以达成一致意见。在找不到一个共同点的情况下试图迎合各种口味，是很有挑战性的一件事。将韦伯（Weber）的曲子列入节目单是一种冒险，因为这意味着无视猎奇的观众；而要是把韦伯恩的肖像放在海报上，保守传统的人也断然不愿买账。如果同时做这两件事，你就可能把所有人都拒之门外。

门票销售情况证明大多数常听音乐会的观众很保守。俗话说得好，"谁出钱谁做主"，向现实妥协完全在情理之中，但这样做也只是图一时之快。从长远来看，过度重复轮演保留曲目是危险的，无异于自掘坟墓。另一方面，过多地演奏经典曲目也会耗尽表演者的热情。到那时，就连公众的支持也会开始减弱。一旦这两种情况同时发生，现场音乐会便时日无多了。如果认为最著名的古典音乐作品的吸引力不会受到演奏质量的影响，那么无论对演奏者还是观众，这都是一种侮辱。

话虽如此，重复似乎确实是作品受欢迎的原因之一。贝多芬的《第五交响曲》、莫扎特的《第四十交响曲》和罗西尼的《威廉·退尔》序曲等作品的出众之处都建立在反复听后感受到的微小而有个性的想法上。认知科学家认为这正是人

们被吸引的原因。人们识别模式的能力激活了大脑的愉悦和奖赏系统。不过，最近的研究表明，大脑也喜欢我们听到的声音给它出乎意料的感觉。菲利普·鲍尔（Philip Ball）曾指出，如果观众只想满足自己的期望，就会一直喜欢简单的音乐。那些经典作品似乎听起来平顺无阻，但其音乐模式实际上非常复杂、极不规则。伟大的作曲家力求把最微妙的变化融入自己的音乐动机中，这正是其作品经久不衰的原因所在。

对于大多数人来说，要对音乐有一定了解才能享受它。然而，就像作曲家在意料之中和不可预测之间保持平衡一样，我们在为音乐会确定曲目时也要这样做，这一点至关重要。限制人们接触各种古典音乐便限制了他们从中获得乐趣。伟大的作品比流行的作品多得多，"世界上最受欢迎的古典音乐"曲单不应该是有限的。不断充实这一曲单才是让音乐在未来实现可持续发展的唯一途径，考虑到大多数管弦乐团的演奏者或多或少都被剥夺了选择演奏曲目的权利，选曲的责任就主要落到了指挥身上。观众会与某一个音乐家产生共鸣，但不会与一个 100 人的团队有共鸣。如果公众了解并信任指挥的品味和判断力，编排演奏曲目时，这种强大的个人联系就有可能带来更多风险。

如果没有人来现场欣赏音乐，演出就变得毫无意义。就像森林里倒下的树，如果没有人听到音乐，那要如何确定音乐的存在呢？观众是我们行动存在的理由，选择的曲目听起来必须有吸引力，要有自己的一套整体风格，或是构成宏大

布局的一个组成元素。此外,这些作品要有差异或互补,以表明曲单不是一个委员会匆匆拼凑起来的。除了独奏家喜欢演奏的协奏曲,指挥情有独钟的交响曲以及让迟到的观众不会错过重要内容的序曲外,观众理应欣赏到更多样化的音乐。

优质的曲目编排应该是管弦乐团与其所在社会之间关系的体现。但能否确保这种关系不断发展,则取决于文化制度本身。公众的品味虽不容忽视,但门票销售成为评判曲目的唯一标准的状况,并非艺术发展的前景。幸运的是,想让更多观众来听音乐会与纯粹以门票收入为动力并非一回事。毫无疑问,有些组织证明了存在一个可想象的中间地带。它们的领导方式符合人们的心愿,对未来有明确的目标,也对当下的现实有清醒的认识。这样有可能同时看到盈亏底线和发展的前景,在没有矛盾和妥协的情况下兼顾二者。

大多数节目在表演之前就被挑选出来,因此想要与时俱进不是件简单的事。对很多音乐会来说,这项工作至少要提前两年开始准备,对歌剧来说需要的时间更长。考虑到各种实际原因这样做完全必要,但表演开始时观众会指责节目陈旧,却也不足为奇。音乐家们也会有变化。演出正式开始时,过去看起来好像不错的主意也许不再让你感到坚定不移。提前做的规划与当下的冲动相悖。当然,准备音乐会和宣传演出都需要时间,如果指挥或者独奏家生病,导致计划在最后一刻改变,这时很难在台上碰撞出火花。

各种各样的客座指挥为乐团和社会提供了即使最包容的

音乐指导都提供不了的更加丰富多元的音乐风格。不过，特约指挥可能清楚自己想指挥什么样的音乐，但与乐团经理进行讨论以确定所选曲目都恰当、有意义，仍然相当重要。优秀的经理对所有地方议程都了如指掌，而最出色的经理天生知道如何将这些事项融合在一起。打造理想节目的能力就像烹饪，是一门艺术而不是一种技能。有时，曲目在纸上看起来很不错，但不管出于什么原因关键时刻却没有大显身手。魔法不是一个可勾选的选项框。当一切顺利时，感觉像是走了好运，但值得注意的是，有了最优秀的经理，好运似乎会来得更频繁。

我喜欢策划与编排节目。应邀运用你的想象力去创造一种你希望所有参与其中的人都难忘的经验，这是一种荣幸。你试着在不产生隔膜的情况下保持原创性，打造出一种不受限制的叙事模式，并设计出一种让管弦乐团和观众觉得他们在参加某种独特活动的曲目组合。有这么丰富的作品可选择，有这样多的资源可运用，那策划一段发人深省又有益处的旅程，就像在开发一个装满各种可能性的无穷宝库。

有时，为了适应整个演出季的要求，管弦乐团会提出一个特别的方案。随着时间的推移，我越来越有能力接受更多的要求，也强烈希望自己的经历能更加丰富多彩。不过，指挥必须热爱自己所演绎的作品，如果你对一首曲子漫不经心，就很难保持必要的专注，也很难鼓励音乐家精心排练，或在表演中与公众分享音乐的激情。正是你对音乐的了解、理解

和热爱,才证明了你有权在向公众推介音乐时发挥领导作用,若非如此,便很难有信心扮演那个角色。

每当我想到管弦乐团的音乐家演奏过的乐曲数量,并将他们的演奏曲目与涉猎最广泛的指挥家指挥过的曲目进行比较时,我总是对他们肃然起敬。此外,管弦乐团表演的流派和风格也多种多样,任谁都会意识到他们对音乐的接触是多么全面。每位演奏者都有自己的偏好,但观众期望他们能演奏从阿尔比诺尼(Albinoni)[1]到扎帕(Zappa)[2]的所有作品,所以他们不能心存偏见。指挥则很少需要面对自己不喜欢的乐曲。这是一种令人艳羡的特权,但是它的确限制了你走出先前为自己设定的舒适环境、感受惊喜或挑战的机会。

我逐渐意识到,我不一定能对自己应该指挥何种类型的音乐作出最佳判断;别人向我推介一首我自己可能不会考虑的乐曲时,我很感激他们如此细心周到的考虑。每当此时,我就会重新焕发热情,想必也更能打动人心。刚刚转变"信仰"的人无疑总是充满热忱的。

有些指挥能应对各种类型的音乐,能用不同风格指挥专长之外的作品。还有一些指挥则更特别,喜欢将曲目限制在一定范围内,以便更深入地理解少数曲目。然而,从某种程

[1] 托马索·乔瓦尼·阿尔比诺尼(1671—1751),意大利作曲家,威尼斯乐派的先驱。

[2] 弗兰克·扎帕(1940—1993),美国创作歌手、作曲家、电吉他手、唱片制作人、电影导演,摇滚乐的先锋人物。

度上说，把更高的赌注押在一小部分作品上，这种做法俨然已经成了一个虚荣心的问题。过分关注个人经验的锻造是很危险的。此外，指挥一首曲子时想要做到空前绝后、出类拔萃，必然会产生压力，而应对这种自我施加的压力会令人窒息。相信每一场音乐会都应该是向作曲家敞开心扉的机会，相信只有少数曲目能证明为了大局牺牲你的谦逊是合理的，这本身就有些狂妄自大！

音乐的广度和深度同样重要。对一部作品的细节了如指掌很重要，但在某种程度上，对音乐的了解越全面就越有益也是事实。如果你已经指挥过贝多芬的全部交响曲，那么这对你理解其中任何一部无疑都大有裨益。在某个点上，知识的数量会妨碍其质量；但是具体到比例标准，每个人情况都不一样，每个人的情况也都在不断变化。要在"交响曲万事通"和"大师"之间找到平衡，需要付出一生的努力。

♩ ♩ ♩

曲目选择至关重要。我们应该尊重过去，尊重那些乐于拥抱传统的人。然而，如果不向观众介绍当代音乐，那么音乐会就是对一个不重视未来的社会的反映。这样的社会只有死路一条。我们必须找到一个平衡点，兼顾过去和未来。熟知的事物总是比未知的事物吸引力大。尽管新事物带来的冲击会疏远很多观众，让大多数管弦乐团在一年之内走向绝境，

但如果只依赖观众耳熟能详的节目,那么用不了多久,这些管弦乐团就会在文化上破产。

人们对新音乐的抗拒耐人寻味,而且不只是对新音乐如此。有些作品已经有100年的历史了,仍然有人不愿意将其编入表演曲目。是勋伯格和韦伯恩这样的人远远领先于他们的时代,还是说这标志着我们这个时代已经不再想充分发掘自身的全部潜力了?我们是否感觉已经发现了自己需要了解的一切?还是我们太害怕,不敢转向内心继续深入探索?说到当代艺术、文学、戏剧或舞蹈时,观众肯定会更感到好奇。这么多音乐爱好者不愿意在选择音乐时冒险,这表明他们承认,音乐这种语言很多人都担心听不懂。然而,每当有人告诉我他们不懂现代音乐时,我就想知道我自己到底"懂不懂"。我不确定音乐是不是大脑中注定会被用到的部分。理解是一种限制形式,而音乐如果是有限的,就没有任何意义。音乐是一种下意识的交流方式,听众应该感到自己有权在不那么理智的基础上对听到的乐曲作出判断。如果我们这个行业过于畏首畏尾,不愿经常将新作品编入表演曲目,那只会让公众认为演奏新作品是一种挑战。新音乐需要正常演奏,以防止人们对其形成偏见。演奏最多新曲子的管弦乐团也是演得最成功的乐团,这种情况并非巧合。他们并非迎合所处社会的需求;相反,他们首先创造了那种需求。担心疏远已有的观众也有道理,但当代音乐的长期缺席有可能将新观众拒于门外。这强化了一种流行观念:古典音乐讲述的是历史,

只适合过去的人。该来的观众总会来的,而且尽管一些营销专家可能更喜欢推广广为流传的曲目,但天佑勇者。

当然,如果说演奏现代音乐总是一种享受,那也是很不诚实的;如果发现自己没有从随着时间推移而发生的自然选择中获益,就会感到很沮丧。不过,未来更多地取决于现在,而不是过去。我们有能力把握当下,即便我们很容易会告诉自己我们不能。我们对新事物的反应必然与对已知事物的反应不同。当代艺术是对时代的反映,对着镜子自我审视有时会令人不快。但是当代音乐既能激发又能维系人们的好奇心,人之所以为人,好奇心是一个关键因素。如果指挥只重视自己的偏好,世界将会变得更加贫瘠。

听音乐会难免要放弃一定程度的掌控力。在画廊里,你可以决定自己在一幅画跟前停留多久。你不喜欢一本书,就没必要全部读完。如果去参加聚会,你会很高兴见到老朋友,也许还希望结交一些新朋友,你会觉得相对安全,因为你有能力摆脱任何你不喜欢的情况。音乐会的听众却无法自行作出类似的决定。他们必须坐在黑暗中(可能不只是比喻),不能和他人交流,直至表演结束。既定的音乐表演过程已形成固定的模式,但这可能不是体验未知的最佳形式。

对于哪些是伟大的作品、哪些不是,大多数古典音乐爱

好者都能达成一致意见。尽管个人喜好各不相同，但对于杰作的定义人们能达成基本的共识。不过，对音乐演出进行评判时，却很少能达成一致意见。这种主观感受性表明，对音乐体验有重要贡献的是观众本身。音乐家的贡献是可以确定的，但观众带来的更加不可预测的因素同样重要。

音乐体验在很大程度上取决于观众的预期水平，以及它与现实之间的比照。在艺术领域，观众的期望值建立在声誉的基础上。不过，如果人们的真实体验与预期不符，在质疑宣传炒作之前，他们可能会先怀疑自己的感受力。如果是市场营销主导产品，而不是产品产生市场效益，那么风险就在于，此举会削弱观众自主判断的权利。相应地，这只会降低观众的参与度。宣传一场演出几乎和演出本身一样重要，但如果对表演主题不了解、对观众不尊重，那就不是着眼于音乐机构的长远利益的投资。认为销售捷豹的最好方法是假装它是一辆法拉利，必然不会得到多少商业回报。

音乐行业有商业的一面，许多人可以从划分音乐等级中获益良多。在金字塔框架内，更容易衡量盈亏。音乐家的声望可以轻易而迅速地改变，但是要改变音乐产业对管弦乐团的分类定级却困难得多。我们的文化充满竞争意识。艺术方面的竞争实在毫无意义。评判管弦乐团的标准，不应该是谁的演奏者收入最高、乐器最昂贵或传统最悠久。评判标准应该是哪些乐团超越了这些现实，并创造出了难以超越的精彩表演。显然，有些乐团更常带来无与伦比的表演，但任何乐

团可能都遭遇过滑铁卢。毕竟，音乐家也是人。我想，只要适当地将有利条件结合在一起，至少有数以百计的乐团可以奉上极具感染力的音乐体验。成为"世界最杰出管弦乐团"的可能性存在于任何一个夜晚，我相信取得这一成就的乐团比人们想象的要多得多。很少有音乐家会受到对他们的职业大肆炒作的影响，他们都知道自己所做之事的真相。但是，如果公众一贯低估某一乐团的演奏水准，那么倾向于否定自己判断的观众也会越来越多。远离了世界上久负盛名的音乐之都后，如果错误的文化不安全感令观众对很多非著名管弦乐团的才能心生疑虑，那就太遗憾了。

♩ ♩ ♩

指挥与观众的关系很复杂。观众最希望与指挥建立联系，但指挥在引导演奏时却从不与观众有目光接触。尽管指挥不发出声音，却还是接受了观众的掌声。指挥知道自己的身份有助于销售更多的门票，也知道如果自己的个性抢了音乐的风头，那么最感到失望的也是听众。这种自我约束感可能会导致指挥不愿意承担公共责任，从而限制了未来的工作机会。就像工作中存在的很多其他矛盾一样，如何处理这些内部矛盾不但在很大程度上决定了指挥在职业上是否成功，而且也与他的个人幸福休戚相关。两者不一定是一回事。

第六章 指挥自我

"这里是一整个世界,"她敲击了一下墙壁,绘声绘色地说道,"这里也有一个世界,"她又重重地拍了一下胸膛,"想理解其中任何一个,就必须同时关注这两个世界。"

——珍妮特·温特森(Jeanette Winterson),《橘子不是唯一的水果》(*Oranges Are Not the Only Fruit*)

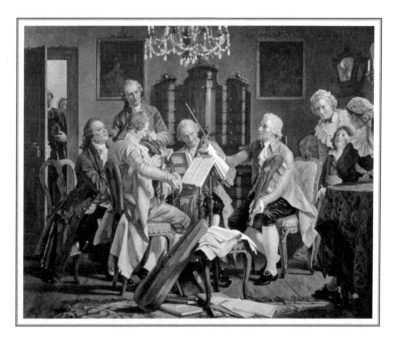

海顿在指挥演奏弦乐四重奏

在网上搜索有关指挥的笑话,可以得到 43.6 万个搜索结果。这几乎是有关中提琴手的笑话的两倍。但对中提琴手的看法主要是说他们很清高,甚至有些任性,而围绕指挥职业开的玩笑是相当尖酸刻薄的:

——伟大的指挥有何共同之处?
——他们都已经作古。

——一个指挥被流沙埋到脖子时,你希望看到什么结果?
——更多的流沙。

——一个指挥和一袋粪肥之间有什么区别?
——那个袋子。

——为什么器官移植者都想用指挥的心脏?
——因为他们的心脏很少用。

这还是一些适合刊印的笑话。

演奏者对指挥态度粗鲁有几个显而易见的原因，或许还有更多是我不知道的。很多人在权威面前，都会有一种强烈的挫败感，但演奏者心中的蔑视已经普遍到非一般状况所能解释。

演奏者投入大量时间刻苦训练，工作也非常辛苦，却只赚取了微薄的收入。因此，在一个自己的薪水这么低的行业，面对报酬明显比自己丰厚的指挥，演奏者感到愤愤不平完全可以理解。指挥也是从小就开始努力学习，但他们不太可能一直学习指挥技巧。虽然花在学习技艺上的时间比较少，这项工作却使指挥获得了比乐手更多的音乐自主权。管弦乐团的演奏者在演奏什么、何时演奏、何地演奏或如何演奏等方面几乎没有发言权。音乐是一件很个人的事情，缺乏自主性可能会带来严重的问题。音乐是一种表达自我的方式，如果总是按照别人的指示行动，很容易产生一种紧张情绪，需要得到释放。不管问题是不是指挥造成的，指挥都是容易遭到攻击的目标。

从历史角度看，指挥是很晚才出现在音乐舞台上的。指挥成为一种职业，还不到100年。姗姗来迟是一回事。如果演奏者认为指挥配不上这一身份带来的权威，那么一直下达指令并因此而得到公众的广泛认可，就很容易引发不满。

有些人认为，指挥不应该自成一种职业，他得是个作曲家或乐器演奏者，才能维系和发展与音乐的密切联系。他们

的观点是，如果指挥不发出声音，就会与演奏者疏远，从而很容易引起猜忌。借用西印度板球专栏作家兼历史学家 C. L. R. 詹姆斯（C. L. R. James）的话：那些只知道指挥的人，他们知道些什么？当然，那些决定晚年转向指挥工作的专业音乐家即使身体或心理上能力不济，也会从管弦乐团成员那里获得一定程度的信任和尊重，因为他们已经靠自己在音乐领域取得了成就。至少一开始是这样。

尽管有些人认为"单纯从事"指挥行业是职业划分过于细化的表现，但大多数指挥会因为自己在音乐方面的强项和弱项而被进一步地分门别类。人们怀疑是否有哪位指挥能同时驾驭利盖蒂（Ligeti）[①]和巴赫的作品，也有人觉得喜欢《天鹅湖》（*The Swan Lake*）的指挥并不适合马勒的《第九交响曲》。全能指挥通常被认为没有哪方面出类拔萃。在我看来，大多数指挥在不同的阶段，都更擅长一种风格，对另一种风格则不那么驾轻就熟；指挥的气质在某种程度上需要与作曲家的气质吻合，但与其他人一样，指挥的个性也在不断演变，常常因风格局限受到批评，如果音乐分类也限定我们，那就太遗憾了。

与此相反，人们期待现代指挥能在音乐领域之外有更多的贡献。很多指挥花费大量时间劝说人们去了解慈善事业的价值；承担起招聘新演奏者的巨大责任，同时深入灵魂，为

[①] 利盖蒂·捷尔吉·山多尔（1923—2006），匈牙利作曲家，当代古典音乐先锋派代表人物。

某人的离开寻找合理的解释；热心地走近那些出于某种原因认为自己与古典音乐无缘的民众。而如果指挥擅长处理所有这些事情，那肯定会有一些人认为你不懂勃拉姆斯的音乐！

理想的指挥具备音乐、身体和心理方面的素质，然而，由于实际演奏音乐的是其他人，因此即便在任何一方面存在缺陷，指挥都仍然有可能在一定程度上取得成功。即使除去三个优势中的两个，演奏者也能弥补其不足。如果三方面的优势全都没有，那就只剩下自信了。自信能让人在指挥的道路上走得更远。甚至有些首相认为自己也可以尝试指挥的角色。不过，尽管相信自己能胜任也许确实有助于你做到这一点，但这并不意味着你真的能做好。讽刺的是，正是管弦乐团的演奏技艺令指挥的能力得到最大限度的发挥，而且，演奏者不得不频繁地通过自己的演奏弥补指挥的不足，这也许便是演奏者对指挥心有怨恨的原因。演奏者的本能——引以为骄傲之处——就是要在任何情况下都发挥出自己的最佳水准，作为专业人士，管弦乐团的成员们知道这是自己的职责。大多数演奏者都认为自己对观众的责任比对指挥的看法更重要，他们知道要尽可能令音乐会达到好的效果，这符合他们的利益，虽然这样做也延续了他们评价不高的某一个人的成功。他们不让自己的沮丧情绪出现在舞台上——咬紧牙关，一言不发。

潜在的不满情绪不仅仅是音乐方面的，一些指挥掌握着相当大的个人权力和政治权力。但总的来说，这种虐待关系

是过去形成的一种刻板印象,在这个行业的顶尖乐团已经不太可能发生了——在演奏者对指挥人选有决定权的地方当然就更加不会出现了。这种关系正在演变,因为指挥知道,粗鲁无礼和居高临下既不会让自己成为更优秀的音乐家,也无法奉献更优质的音乐。即便如此,要让那些"笑话"过时,还需要很长的时间。

情况可能更糟。在网上搜索关于律师这一行业的笑话,可以得到 1600 万个结果。但人们对法律职业的疑虑众所周知,而在古典音乐界,专业人士对指挥的看法与公众对指挥的看法大相径庭,其间的矛盾令人难以接受。像大多数事实一样,真相比这两个极端情况更有趣、更多变,面对这两种不同的观念,扮演好自己的角色并非易事。

演奏者从不直接表达失望情绪(嗯,几乎从不),这无助于改善乐团和指挥之间的关系。除了基本的人类礼仪之外,还有一种职业操守使指挥听不到乐团的意见。但沉默不语并不能掩饰演奏者的想法。从他们的眼神中,或者更容易一点,从他们的演奏中,指挥都可以察觉到什么。

在个人层面上,很多管弦乐团的成员对指挥很友好,还会公开赞扬。还有一些成员根本不想与指挥有任何私人关系。使用"大师"这一头衔在一定程度上是一种虚伪的尊重,实际会让演奏者有意保持距离。这是一个过时的表达,但当我要求人们不要使用它时,很多人显得不知所措,不知道用什么词代替。很多人都不愿使用我的名字,要么是因为他们觉

得跟我没那么熟,不应该直呼我"马克",要么是对我的姓氏"威格尔斯沃思"的发音没把握,更有可能是他们更愿意在那个特定日子里与他们眼中的老板保持一定的个人距离。记得有一次,我要求一个管弦乐团的成员不要叫我"大师",一位演奏者立即针对性地称呼我为"大师"。很明显,那个人不仅认为我没有权利要求他以何种方式称呼我,而且他也不愿意把我当真实的人来看待,宁愿想尽一切办法与我保持距离。

称呼的不明确是双向的,指挥家也不确定如何以最恰当的方式称呼管弦乐团中的个别演奏者。如果指挥很了解演奏者,直呼其名即可,其他任何称呼都显得太过正式。如果指挥根本不认识演奏者,又不想用他们演奏的乐器名称来称呼他们,唯一的选择就是提前知道每位演奏者的名字。这并不十分困难,只是会给人一种做作的感觉——尤其是现代社会讲究轻松随性,指挥在选择称呼其姓还是直呼其名时左右为难。如果你只认识其中一些演奏者,却对其他演奏者一无所知,你就必须作出选择:是打算顺其自然,因此违背原则,还是要一视同仁,因此偶尔会略显尴尬呢?有些演奏者不喜欢把自己的个人身份与指挥发表的评论联系起来。还有一些演奏者无法理解为什么自己没有被当人对待。表扬演奏者个人而批评乐器通常是一个相当成功的妥协方法,但这是双方都无法满意的结局。

保持距离有益无害。很多演奏者更愿意和指挥保持淡如水的君子之交,而不愿有过于私人的关系,或许他们对指挥

的集体漠视是一种应对机制，因为在许多情况下，这仍然是一种片面的关系。这是音乐领域的伴生产物，因此，指挥完全没有必要认为这是针对自己的态度。不能跟大家打成一片可能是获得领导权的代价，正如托尼·布莱尔（Tony Blair）所说，这就是"信念的代价"。他对此应该深有体会。

然而，回避并不能解决问题。爱因斯坦（Einstein）认为，有人以为自己和宇宙是分离的，不过是进入了一座错觉的监狱。也许有些指挥觉得这样更安全，但由此竖起的一切障碍都必然会对双方都产生影响。即便你不注意自己的需求，也必须对他人的需求保持敏感。做到感同身受需要一定的勇气，在表达自己的音乐感受时能够不受别人的消极情绪影响并非易事。不过，表现出脆弱也没有什么错，有时候这样的表现很有说服力。但你需有内在的平衡能力，保持对音乐的关注以及对指挥表演的渴望。

指挥们必须记住，如果觉得自己遭受到了冷遇和嘲讽，这并不一定代表整个乐团的态度。少数消极的人很容易让人以为他们比积极的多数人更有力量，而指挥要让自己确信自己是在为最关心的人去指挥，即便人类天性决定了那种力量不太会明显表达出来。最终，指挥希望能赢得尽可能多的演奏者的尊重。对于一个把与指挥的关系视为达到目的的手段的管弦乐团来说，这一点至关重要。

尊重源自对指挥作为音乐家的品质的肯定，但也取决于你有多大意愿去接受这个职业的轻松部分和难处。精彩的表

演绝非偶然。通常要在两个选项中选择难度较大的那个,在管弦音乐表演这样的环境中,作这样的决定往往是指挥的职责。从个人角度而言,演奏者一直都在努力工作。如果没有多年的辛苦付出与努力,他们根本不可能获得这份工作。可是在一个大群体里,求易避难的诱惑是非常强烈的,个体可能不会在团体中承认这一点,他们反而期待指挥坚持尽可能向高标准看齐。只要演奏者认为排练能让演出变得更加精彩,他们就会尊重那个坚持排练的人。他们可能不会大胆承认,甚至还可能会抱怨。但我认为,他们内心深处很感激,也很高兴有机会尽自己的最大努力。

♩ ♩ ♩

指挥有没有机会成为音乐家,一定程度上取决于演奏者对指挥工作的看法。观众如何评价指挥的表现与管弦乐团如何评价指挥有着密不可分的关系。这使得指挥在音乐领域的地位变得独一无二。然而,一场演出不仅仅与指挥和演奏者的关系有关。这并非一场名声的角逐。

我曾经让一些演奏者写下他们对指挥的期许。将他们的回答整理后,我发现了一份令人望而生畏的工作描述:

> 指挥需要良好的指挥技术、排练技术、音乐素养、知识储备;要具有对作品进行诠释的信念、沟通能力、

激励与挑战他人的能力、令正式演出优于彩排的能力、鼓舞人心和予人以启迪的素养；要具备良好的听力，思路清晰、值得信赖，能够胜任这一角色的素养，拥有上佳的节奏感，表现力出色，拥有乐曲的整体结构意识；伴奏的能力，适应各种曲目的能力；要具备独特的风格、独创性以及丰富的弦乐演奏知识；要具有善于协作、善于分析和解决困难的能力；要解释为什么需要重复，要善于赋予演奏者自主权，具有培训他人、让他人倾听的能力。言辞必须谨慎克制，排练既不能过度，也不能不充分或超过音乐范畴。必须举止合宜、风趣幽默、尊重他人、平易近人、充满热情、循循善诱、谦虚谨慎、积极进取、不厌其烦、有领导力、真诚待人、善于倾听、不落窠臼、考虑周到、自控力强、坚韧不拔。必须轻松、自信、富有感情，必须守时、善于激发他人、彬彬有礼、富有威严，要实事求是、诙谐幽默、魅力十足、锲而不舍，必须充满责任心，要穿着得体、性情平和。必须争取得到观众的喜爱，表现得高雅、谦卑，同时做到忠实于曲谱。绝不能以自我为中心，令人望而生畏；不能言语刻薄、举止粗俗；不能招人厌、令人紧张不安；不能霸道蛮横、挖苦讽刺、粗暴无礼。相貌不能显得丑陋，身上不能有异味；不能与观众过于亲近，也不能表现得冷漠；不能迂腐不堪，不能愤世嫉俗，也不能令观众失去安全感，更不能心胸狭窄。不能为了改变而改变，面

对错误时不能失去理智,不能打到谱架。

我很庆幸自己从来没有打到谱架。

要取悦整个管弦乐团是不可能的。如果你是那种想用音乐与他人连接的指挥,而不是为了演奏音乐而与他人合作,就会发现这样的现实令人很难接受。很多铁路公司已经开始把检票员(conductors)称为"列车监督员"(onboard supervisors);虽然有些管弦乐团成员可能更希望"监督"是指挥工作的上限,但有的人却认为这是最基本的要求。你只需要按照你认为应有的方式去做,并希望得到你想要的结果。不管我们的工作让多少人感到无聊或激动,我们唯一能真正控制的就是做自己的欲望,或者至少要忠于自己——两者并不完全是一回事。每个人身上都有各种矛盾,做自己就是把这些矛盾展现出来,指挥如果希望自己有突出而能启发人的领导风格,就需要简化并放大这些特点。这种调整与修正视具体情况而不同,但我认为,即使改变,也不应该偏离自己的本真。我相信,虚伪也许是唯一不可原谅的错误,因为这仿佛是在轻视演奏者的智慧,认为他们无法看穿。

指挥们以这样或那样的方式与业内人士发生联系,而成功与否也取决于是否有能力与各种各样的同行建立起复杂的关系网:管理者、经纪人、观众、编舞、合唱队指挥、作曲家、评论家、舞蹈演员、设计师、导演、图书管理员、词作者、经理、音乐助理、管弦乐团、推广人员、公关、出版商、

唱片制作人、歌唱演员、独奏家、音响工程师和舞台管理人员。我把这些不同职业按照字母顺序①排列出来，不仅是为了表现出不偏不倚的态度，还因为在任何特定的时刻，指挥与其中任何一位职业人士的关系都是至关重要的。然而，尽管指挥并非生活在真空中，若要取得成就就要与人合作，但这始终是一个孤独的职业。指挥与自己的关系，决定了他如何诠释自己与他人的关系。

指挥一直在接受人们的评判。评判者多半是由演奏者、观众、评论家、其他指挥以及最广泛意义上的音乐专业人士组成的。每个人都觉得自己有资格对站在指挥台上的人发表评论。他们理应如此。指挥也不指望评判能少一些，而且如果没有一点评判，指挥反而会稍感苦恼。然而，尽管指挥同时面对着批评和赞誉，但最重要的批评方式是自我批评。备谱是否精心、排练是否得当、演出是否精彩，指挥最是心知肚明。尽管敞开心扉、接受外界的建议大有裨益，但如果你真的对自己诚实，那么你自己的看法就是唯一不带偏见的。这一点完全可以得到保证。即使最亲密无间、最支持你的朋友也会因为和你的关系而受到影响。说不受到影响是不可能的。每个表演者都需要意识到，无条件的个人支持是一笔宝贵的财富，但它不同于艺术上的真实，后者源于毫不手软的自我分析。

① 现按原文顺序译出。

不是只有指挥需要把自己职业的成败与个人的成败区分开来,有很多工作反映的是你是怎样一个人,而不是你做了什么事。过着这样一种与他人关系密切的生活是幸运的,但如果你想和家人朋友保持良好的关系,就必须努力在工作的高潮和低谷之间寻求平衡点,并调和两者之间的矛盾。你不用让自己太像奥普拉(Oprah)那样,不管别人怎么看你,你都要喜欢自己。

♩ ♩ ♩

从某种想象中的角度看,指挥从来都不孤独。指挥的整个工作生涯都在琢磨别人的想法。说起来可能有些做作,但当乐谱就摆在面前时,油然而生的不可能是孤独感,虽然大多数时候和你"对话"的作曲家已经不在人世。备谱能让你与指挥过同一部作品的每个人都建立某种联系。你知道他们一定对音乐提出了同样的问题,得出了相似的答案,在缔结与作品的纽带时都经历了类似的阵痛。指挥彼此之间很少交谈。我们不需要一个共同称号。这部分是因为,在特定时间内,一间演出厅里通常只有一位指挥,当然,这也引发了一定程度的不安。尽管不同指挥所面临的问题有很多相似之处,但一个问题的解决方法往往并非另一个问题的最佳选择。大多数指挥都非常乐意把自己关于管弦乐团或乐曲方面的经验传授给别人。不过,这些经历可能妙趣横生或令人备受鼓舞,

却往往只是对某一位指挥来说非常特殊而已,至于其他人是否有类似的感受,那就不一定了。

我认为研究乐谱是指挥工作中最耗费精力的。对每一种可能性都持开放态度,探寻其中的每一条道路,提出所有可能存在的问题,考虑每一种解决方案,每一项工作都极其耗时。然而,至少对我来说,事前对各种可能性作出预见,会更容易说服别人相信我希望他们作出的选择的价值。我还发现,要把乐谱转化为想象中的声音,需要聚精会神。有一点不得不说,太多的信息只会让我无所适从,但之所以会有这样一种限制带来的压力,主要是因为你好像无法声称自己真的了解一部音乐作品。

指挥一旦明白了每一部伟大作品最终都是一座不可逾越的高山,不免心生畏惧,但是也可能会备受鼓舞。面对一部音乐杰作时感到自己能力不足并没有什么错。你不希望在上百名音乐家面前感到自己不胜任,往往会认为,理解了要指挥的作品,就能获得信心。但如果这就是你研究乐谱的目的,那么你的知识将只会是一张安全毯,令你和乐团的音乐之火有熄灭的危险。虽然对乐谱的了解至关重要,但若仅仅依靠乐谱,甚至借用它来保护自己,那便永远不可能带来精彩的表演。

研究乐谱是一个不错的起点,也是唯一的起点,但也纯粹是准备过程的开始。作为一个目标,研究乐谱本身实际上也是一种虚荣心——一种自我意识的体现,会让你离自己的目的地越来越远。拒绝发现或难以体会一部杰作中不易察觉

的微妙之处也许会造成困扰。过多了解乐谱信息的危险在于，这会使你很难以开放的心态面对管弦乐团成员的各种音乐观点：毫无保留地坚持自己期望的音乐效果，会令演奏者感到自己的思考与贡献被无视。指挥的知识要能够激发自信心，但不应对知识过于确信，以致傲慢地无视共同责任。你的准备工作应该像树根一样：必不可少却又不为人所见。

过多的成见会抑制你的自发创造力。演出完全变成了你的先入之见的重现，不管你事先想得多么周全，若否定了预期外的各种可能性，便无异于扼杀了你和演奏者的音乐创造力。它还会导致混乱。海森堡（Heisenberg）的不确定性原理——"越接近一个物体，就越容易将其扭曲"，在音乐研究中是一个屡试不爽的陷阱。害怕混乱是可以理解的，但是如果家里太干净了，就会让人觉得没人住过。从某个角度来说，研究乐谱并非难事，但将以前所学全部抛诸脑后则需要勇气。这一过程的两个方面同等重要，而且它们本身也都是一项技能。你要相信，忘记的并不是从不理解的。

我开始从事专业指挥工作时，一位非常睿智的音乐家将阿伦·瓦兹（Alan Watts）的《心之道：致焦虑的年代》（*The Wisdom of Insecurity*）一书送给了我。我当时就把这本书读完了，却花了至少 20 年才彻底领会其中的含义。与研究乐谱一样重要的是，如果你从中获得的自信主要是一种情感支撑，而非音乐上的启迪，那么这对管弦乐团就不会有特别的帮助。瓦兹写道："手指是用来指路的，不要吮吸它来寻求安慰。"

在开始尝试之前就想象着有一种音乐上的安全感存在，这本身就是失败的体现。自由令人不安，安全感是一种幻觉，你必须让自己对音乐和环境很敏感。这种开放的态度才会孕育最与众不同的表演。

根据禅宗大师所言，击中目标的唯一方法就是不要瞄准。当然，禅宗大师几乎不会面对施托克豪森（Stockhausen）[①] 的乐谱，而且我不确定管弦乐团会如何从哲学角度对指挥用那句话作为准备不充分的借口作出回应。蜻蜓点水般地指挥音乐表演是不会有好效果的。不过，思虑过多也非益事。有时指挥制造紧张气氛只是为了获得安全感。值得铭记于心的是，思想既能激发创造力，也能抑制创造力。帕斯捷尔纳克（Pasternak）认为，问太多问题只会让你过早衰老。但也许，这才是人们拥有的一切。

♪ ♪ ♪

对于所有富有创造力的艺术家来说，尤其是对于表演艺术家来说，面对提出正确问题所必需的质疑态度以及对自己找到的答案的信心，如何在这两者之间取得平衡至关重要。指挥如何才能既保持足够的好奇心，使自己得到改进和提升，同时又拥有必不可少的坚定信念，让他人接受自己的判断

[①] 卡尔海因茨·施托克豪森（1928—2007），德国作曲家，在整体序列主义音乐和电子音乐领域作出了巨大贡献。

呢？中国有句古语说得好："企者不立，跨者不行。"①

寻找一部音乐作品的真谛，这个理想值得称赞。但作品的真谛，或者至少是指挥对这一真谛的理解，是不断变化的。我常常会感到尴尬，不仅因为我相信之前的种种想法大错特错，更重要的是，我当时对那些想法完全认可。幸运的是，相信只有一种可能的诠释，同时知道这种诠释会随着下次演奏的真正到来而有所不同，二者并不矛盾。事实上，这是一种非常理想的结合，一方面提供了成功的最佳选择，一方面也预留了最大可能性的提升空间。

永远不感到满意是艺术家的命运，甚至可以说是艺术家的责任，但这并不像听起来那么悲观。能够踏上一段永无止境的旅程，不断提出一些找不到答案的问题，这是艺术的特权。音乐家们很幸运，他们总是有理由让下一场演出变得更加精彩。不过，对于任何一个有完美主义倾向的人来说，终点线的缺失意味着永无止境的挑战。

追求最好并没有错，但完美主义动机本身扼杀了音乐的乐趣。完美主义是自我表达的障碍，也是无法达到的目标。永远不可能有完美无缺的表演，即使你认为自己已经做到了完美，其他人也不一定会同意。只有放弃可以做到完美这个执念，才能开始接近完美；只有接受小的瑕疵，才能避免铸成大错。我犯的绝大多数错都是因为没有尝试新的可能。我

① 出自《老子》第二十四章。

对自己所犯错误的辩解是，当时我努力做到一心一意。但消极动力永远不会奏效。错误让你的努力有了污点，但试图消除错误体现了一种保守的立场，会令你无法看清前进的方向。当然，人们必须学会吸取过去的教训，但这不应该妨碍看清楚眼前的现实。如果坚持要在作出决定之前把一切都弄得一清二楚，就永远无法作出决定。最快乐的表演者，是那些将仿佛没有尽头的旅程视为一种乐趣、一种灵感的人。他们相信"在路上比到达目的地更快乐"，他们知道，为达不到目标而自责，更多的是出于虚荣心而非创造力。保持愉悦的状态要好过苛求完美。

♩ ♩ ♩

年轻指挥可以通过很多方式获得站在专业管弦乐团面前的机会。我自己的机会来自一场赛事。有些人在其他指挥的推荐下取得了突破，还有一些人通过别的方式以音乐家的身份为人熟知。一些人决定自己组建管弦乐团，而不是等着被邀请去指挥一个现成的管弦乐团。歌剧院仍会提供一些指挥机会，因为剧院里有各种各样的角色，需要一个指挥团队来组织引导，但把这称为职业发展道路还是有点牵强。很多身处其中的人指出，这条路缺少了很多历练的过程。一场演出对助理指挥、舞台外指挥、合唱指挥等的需求为这一职业的进阶发展提供了机会，同时也能给人以集体归属的安全保障，

但是越来越少的人通过这种方式发展。不管选择的是怎样一条道路，管弦乐团在选择指挥时只注重自己亲眼所见的事实。如果他们认为指挥能不负所托，就会接受任何背景故事。

通常来说，人们很难判断指挥是否为进入职业生涯做好了准备。指挥也许根本就不了解自己。这是一种特殊的关联归属，没有办法事先进行准备。纽约市流传着这样一个著名的笑话，有人问道："怎么去卡内基音乐厅？"他得到的答复是："练习！"但这个笑话不适用于指挥这一职业。指挥并没有实际的专业练习场景，只有高瞻远瞩的目标。尽管这一职业面对着不同程度的压力，但每个管弦乐团都有一些最低期望值。

一个人获得第一次指挥经验的方式竟然是指挥一个专业的管弦乐团，我无法想象这是多么幸福的事。作为一名学生，你指挥的可能是你的同龄人，也可能是一支业余管弦乐团，可以得到指挥技巧和实践能力的锻炼。但在面对一个由众多专业人士组成的团体时，你根本无法有任何心理准备。你告诉自己要专注于自己和作曲家的对话，希望能在眼前这些知识丰富、技艺高超的音乐家的压力之下泰然处之，你试图通过这样做来否认这一切是多么令人生畏。可是哪个正常的头脑会忽视这样深刻的体验呢？你如何区分哪些是对自己有利的影响，哪些会成为发展的阻碍呢？你不可能全盘接受，但如果对一切置之不理，便错失了一个提高的良机。

年轻的时候，我记得有人在音乐会结束后跟我说，感觉

我与指挥的乐团不契合。这并不是说他觉得我不够出色,而是他认为青年指挥需要管弦乐团成员的特殊礼待,这样才会感到轻松自在并尽其所能。管弦乐团给指挥制造麻烦的故事不胜枚举,大多数指挥都对那些伤害耿耿于怀。指挥或许罪有应得,但如果这种摩擦演变成对音乐技艺的限制,那么无论是指挥还是管弦乐团,当然也包括音乐本身,都将是失败方。尽管任何紧张气氛(对所有相关人员)都会令人不安,但对于指挥来说,没有什么比一个无动于衷的管弦乐团更糟糕的了。总的来说,我不反对演奏者把心中的不满发泄出来。这表明他们很重视,也有利于发现问题,我也有机会捍卫我的选择,或者作出其他选择。然而,面对消极冷漠,指挥却几乎无计可施。无火不生烟。

如果与管弦乐团互相契合,年轻指挥的天真烂漫就会具有感染力。曾任英国板球队队长的迈克·布里尔利(Mike Brearley)写过一篇文章,讲述了"童年时期生命的能量和幻想来源"的力量。如果相信有些事情轻而易举就能做到,人们就会挑战一些艰难的事情。如果心中没有这样的信念,这项工作的难度可能会让人顿足不前。面对较为消极的情况时,年轻指挥可能会丧失自己最为宝贵的财富:知道别无选择时的自信。当然,年轻的音乐家能从有经验的人身上学到很多,但老一辈人也能从年轻人身上获得启发。对于布里尔利来说,"任何正式的比赛中,人们对于是否要支持一个完全成年的人(如果有的话)都会有些迟疑。没有什么比老成持重更能削弱

求胜的意愿了。"经验并不总是一条向上发展的曲线。毫无疑问,经验可以使你成为一位更加出色的音乐家,但如果你的激情、希望和快乐因此而泯灭,其意义也变得无足轻重了。

♩ ♩ ♩

过去,如果我对一个管弦乐团一无所知,在排练之前,我常常会感到厌恶。在面对一些我的确熟知的乐团时,情况会更糟糕。我想不起确切的原因了。显然,活力四射地带领着众多音乐家度过整个工作日确实有点令人紧张不安,但你一路上不断跨越的各种心理障碍(和体育类比混淆了)却是意料之中的事。这倒并非这一职业让人意外的地方,成为一位有说服力的音乐家也并非其职责所在。业余的或学生组成的管弦乐团对指挥有自己的看法,但他们通常都会全神贯注地应对自己的挑战。然而,大多数专业人士都比较固执己见,没有多少工作能像指挥那样暴露个人隐私。对于那些注重隐私、只想与他人分享音乐的人来说,一旦被置于一种频繁接受评估的境地,可能会感到处处受限。

随着年龄的增长,你会意识到紧张可以成为一种积极的力量。我不会说我现在不那么紧张了,但经验教会我将自己的各种感受归类,将一切憋闷在心里只会让人觉得你缺乏自信,没有真实地表达个人感受。有害的神经紧张源于知道自己在做一些不该做的事情,但如果你足够自信,相信自己想

做的事是真诚而有价值的，就能将肾上腺素转化为能量，使你比在完全放松的状态下收获得多得多。你不能失去紧张感。没有一个指挥会因为管弦乐团不喜欢排练而死掉，除非你看重的是自己的名声，否则所做的事情便不存在任何危险。任何情况下，你之所以会声名远扬，是因为你一心想把一切做好，而不是因为你总是担心自己做得不尽如人意。

人们经常被别人鼓励像人生头一次那样去做一些事，他们会承认害怕失败是过去的经验所造成的。但我不确定人们第一次做某件事是不是能做到特别出彩，因为并没有参照。经验可以产生积极的影响。全心全意指挥，就好像以后自己再也没有机会指挥一样。这样做就会迫使你关注当下，当下被过去所丰富，又不受未来所限。抱着一种"见鬼去吧"的心态，好处多多。

大多数人的内心都有一根支柱，不同程度的自信和不安全感交替占据上风。在某个特定的层次上，人们都确信知道自己是谁，在内心深处却可能举棋不定。再向内心探索得深入一些，又会变得确信无疑，但如果继续向内心最深处探索，却又会再次变得犹豫不决起来。如此循环往复。真正重要的是处于高潮和低谷时的感受。很多人表面上看起来沉着镇定，实际上内心因为缺乏自信而波澜不断。有些人给人的印象是犹豫不决，实则对自己的能力有着坚如磐石的信念。个性基础对一个人的影响很深，但是在一个与人打交道也很重要的行业，你必须了解别人是怎么看待你的。理想的情况下，真

实个性与他人的看法并不存在区别。如果指挥的个性和所需扮演的角色之间并无太大冲突,那就更令人满意了。

有这样一个笑话,上帝和指挥家的区别在于,上帝知道自己不是指挥。"所有指挥都很傲慢"的看法让我感到非常尴尬。从某种程度上说,人们倾向于认为当权者理所当然是傲慢的,如果现实真的如此,他们甚至会有一种达成期望的感觉。然而,没有任何理由可以作为傲慢的借口,同时我认为,如果在面对音乐时不心怀谦恭,与演奏者没有产生共鸣,就不可能成为一名优秀的指挥。相信自己并不意味着傲慢,想要扮演好指挥这一角色,就必须意识到这一点。指挥只有对自己的观点绝对自信,才能真正地把自己交给作曲家和管弦乐团。我想说的是,对自己缺乏信心很容易表现为对他人缺乏信任,而人们所谓的傲慢,往往只是一种极度缺乏安全感的表现。

必要时,指挥必须向公众展现自己的自信。和满怀信心的领导者在一起,人们会感到轻松自在。不过,尽管自信是指挥获得成功的必要条件,但如果这一点开始让你的个人信心与最初催生信心的音乐脱节,那就会朝相反的方向发展。如果你的音乐选择和个人选择被名气左右,那么就不太可能作出正确的选择。名气的确令人陶醉,但名气本身并不能带来成功。

指挥这一角色似乎总是散发着魅力,但现实并不总是如此。光鲜表面下掩盖着的可能大多是失望。我对自己的表现

完全满意的次数，也许用手指加脚趾就能数清，在那些表演中，一切似乎都顺风顺水。但总有那么几场表演，我感到结果与自己的音乐期许相背离，至今回忆起来都觉得面红耳赤。然而，即便这些记忆对指挥和乐团来说都意义重大，观众也未必都认同这样的感受。可能有些我认为是失败的演出，有些观众却乐在其中，而我认为十分精彩的表演，有的观众却感到无聊透顶。音乐在听众耳边久久萦绕，不管你自己对演出有何看法，面对舞台前方观众的赞叹，培养一种优雅的接受态度是明智的。你自己的意见无关紧要。即便如此，你进行音乐创作的出发点完全是基于个人需求，而你因自己感到失望的举动产生的遗憾可能会持续很长时间，甚至往往比积极的记忆还要持久。

外界的各种评论也是如此。负面的评论比正面的评论更值得反思。

乐评一直是古典音乐界的组成部分。表演者和评论家之间是共生关系，二者在谨慎的尊重和慎重的欣赏之间保持着迷人的平衡。表演者有机会令成千上万人为之动容。评论家可以向更多的人传播这种影响，当然也有可能做不到这一点。

不幸的是，评论家的职业性质带有负面的含义。不过，如果没有反对的声音，赞美便没有存在的理由。没有人希望受到千夫所指，但不断的溢美之词也会令人心生不安。成功和失败都有风险，"最引人入胜的演出就是那些毁誉参半的演出"这句话也许是对的。

如果询问大多数音乐家他们是否看过对自己的评论,回答要么是肯定的,要么是否定的,要么嘴上说漠不关心实际上每一篇都细看过。当我开始指挥生涯时,我怀着好奇和骄傲的复杂心情阅读每一篇评论。开始收到负面评论时,我痛恨这些言论对自己产生的影响,决定不再多看其他评论。然后我意识到这种极端反应非但没有削弱评论家对自己的影响,反而会使这种影响增强;最佳的应对策略是将所有评论都通读一遍,相信自己能从认同的评论中吸收营养,并对不敢苟同的评论置若罔闻。然而,要以这种内在的坚韧刚毅来审视自己并非易事。个人声誉与工作机会大有关联时更是如此。不过,尽管经纪人、公关经理和表演者自己都对使用正面的新闻报道进行宣传毫无保留意见,就这一行业的高层人员来说,那些作出决策的人往往只相信自己的判断。

大多数指挥都清楚自己的表现是否出色,其他人的意见或许也有参考价值,但不应该超过我们的个人评判。也许你可以从别人对自己工作的看法中获益良多,但最终失去的也许更多。对评论家的言论过于敏感也会影响你与其他表演者的互动——尤其是在歌剧领域,通常在剧评公之于众后,还有相当多场的演出尚未与观众见面。如果有歌唱演员受到了严厉批评,正确应对并非易事。如果指挥是评论的受害者,别人也会担心。这个问题每个人都不愿提及,但都想以不同的方式处理。同事之间可以互相打气,但是很多音乐家宁愿在四面楚歌的环境中工作,以保持真实的自我和自己的信仰。

两种应对方法都合情合理。

过去，当人们询问我有关音乐会的评论时，我可以通过他们是心情愉悦、满怀好奇还是忧心忡忡来判断他们读的是哪份报纸。如今，互联网为每个不厌其烦地阅读几乎所有评论的人提供了机会，而这种全面开花的局面削弱了任何一篇评论的力量。但是，随时都可以了解评论内容，也会让人更难摆脱批评意见的影响，最终你总会以某种方式知晓别人是如何看待你的表现的。总的来说，会有很多人提及对你的好评，但几场音乐会结束之后，令人不安的沉默便说明了一切。我记得有一次，在开始一出歌剧第二次表演之前，我为自己的强大感到骄傲，因为我对于首场演出后的评论终于做到了不闻不问。然而，当我听到乐团首席低声说，他认为评论家完全没必要在当天的晨报上对我严厉批评时，我就崩溃了。

应对各种批评的声音对于获得表演权力来说只是一个很小的代价，而且两者总是相伴而生。亚里士多德（Aristotle）说避免批评的唯一方法就是"什么都不说，什么都不做，什么都不是"，我怀疑这是否是他的原创。允许他人评论自己的音乐会是指挥这一职业的重要组成部分。你的工作被看得很重要，能够引起人们的关注，你要心存感激。演员可能会轻视那些扮演"后宫太监"的人，但如果被那些人完全无视，演员们就会更加心烦意乱。

无论一个人能从评论中得到多少鼓励，从来就没有一位音乐家不在某一时刻被某个地方的某人讽刺过，负面批评无

疑会产生影响。"我不理会任何人的赞扬或批评。只跟着自己的感觉走。"这话说出来倒毫不费力，如果你是莫扎特，这倒也有几分道理。大多数表演者都没有安全感。自我怀疑是通向新发现的先决条件。但在私下里问自己几个问题和在公开场合回答问题，二者完全不同。在看过一段令人不适的评论后，有时我会想起 19 世纪一位艺术评论家在《考察家报》（*The Examiner*）上发表的评论，其中有一句话颇为精彩："在人物绘画方面，伦勃朗（Rembrandt）是无法与我们极具天赋的英国艺术家里平吉尔（Rippingille）先生相比的。"这句话提供了一个宝贵的视角——至少在几分钟之内可以产生影响。

♩　♩　♩

有些人非常幸运，因为他们一辈子都在做自己喜欢的事情，并以此为生。将爱好和工作合而为一听起来像陈词滥调，但实际要做到却不像人们想象的那样简单。人们热爱音乐，而且很幸运地拥有音乐天赋，所以他们擅长音乐。但就像大多数具有创造性的工作一样，指挥这一行是技艺和灵感的结合。两方面你都要很成功。要好到可以成为职业音乐家，更重要的是能一直在这一行，需要持续不断地努力工作。将"努力工作"与所热爱的事物联系起来，这中间的矛盾很难解决。有时为了保持自己对音乐的纯粹热情，我不得不把眼光放在音乐之外。

我发现很难不把我指挥过的音乐作品与实际的演出经历联系起来，而演出具有公开性，无论会起到多么积极的作用，都可能会让我与音乐之间那种单纯的私人联系变得复杂。所以我很感激有一种音乐类型我永远都不会去指挥。我认为室内乐的神奇世界可以不受管弦乐作品实际要求的错综复杂的知识的影响。从不需要我分析、准备、排练和表演的音乐不但给我带来了快乐，而且让我重新爱上了音乐。

　　我经常觉得，作曲家创作室内乐时最能展现激情与灵感。抛开那些根本没有创作过重要的室内乐作品的人不讲，最伟大的作曲家创作的最精彩绝伦的作品似乎就是那些需要最少的演奏者的作品。如果我只能听贝多芬的一部音乐作品，那一定就是某一部弦乐四重奏；如果是勃拉姆斯，我会选小提琴奏鸣曲；如果是舒伯特，就选钢琴三重奏；换作舒曼（Schumann），就听他的一首歌曲。我认为20世纪的作曲家，如巴托克（Bartók）、肖斯塔科维奇和德彪西等，在没有参与协奏曲、交响曲、芭蕾舞、清唱剧或歌剧等大型音乐创作之前，其音乐也最为深刻。至少从原则上说，室内乐的精髓在于，创作目的强调演奏而非倾听。室内乐虽然经常遇到技术困难，却为业余人士和专业人士敞开了大门。两者从哲学角度上讲不存在任何差别。这是一种积极的体验，所有参与者人人平等。室内乐既不需要观众欣赏，也不需要资金支持。

　　相比之下，管弦乐适合于倾听，而且只能在一个相当盛大的场合里倾听。总的来说，管弦乐音乐会是近现代才出现

的一种现象。音乐的历史已经长达数万年，甚至比农业的历史还要悠久，但只是在某些国家，只是从几百年前开始，人们才会被要求坐在一个房间里被动地欣赏音乐。无论从时间跨度上看还是从地域跨度上看，西方古典管弦乐的传统都很有限，甚至从历史的角度来说，说它有自己的传统都言过其实。当然，管弦乐只占人类所知的"世界音乐"的一小部分。很多音乐团体目前面临着种种挑战，人们不由得怀疑，管弦乐的发展是否可能只是一时显现的风潮，在人类文化史上也许只是昙花一现而已。

自鸣得意地认为管弦乐规模大，不可能骤然消失，只会加速其灭亡。不管怎么说，管弦乐的世界没有人们想象的那么无边无际。粗略估计，全世界可能只有大约300个著名的专业管弦乐团。即使每个乐团都有100名演奏者，总共也就只有大约3万多位演奏者。全世界只有3万多名演奏者。仅星巴克一家公司的员工数就几乎是该数字的10倍。前去欣赏管弦音乐会的观众有数十万，而且统计数字表明，管弦乐团的门票销售正在增加，这一状况倒非常令人乐观。然而，成功只属于一类人：不管他们演奏何种乐曲或以何种方式演奏，都能得到观众的热情回应，并且在这样做时证明了自己对整个社会不可或缺。

所有参与管弦乐表演的人都必须承担责任，确保人们在为时已晚之前意识到管弦乐能为世界提供宝贵财富，而指挥比大多数人更有能力承担这一责任。指挥选择曲目，并为如

何演奏音乐设定标准。管弦乐团在没有指挥的情况下可能也会发挥得非常出色,在有指挥的情况下也可能会演奏得不尽如人意,但我相信,即使是世界上最伟大的管弦乐团,也需要一位指挥使那些值得回忆的音乐变得难以忘怀。如果指挥做不到这一点,观众可能就不会再次光临。这就是指挥至关重要的原因。

我们需要管弦乐,需要它提供可供人类共享的体验。当人类不再围坐在篝火旁吹骨笛时,便需要借由一定的组织形式通过声音传达情感,其深刻的人文意义将令社会变得更加强大。音乐是一种文明的力量,是对演奏音乐和听音乐所需的社会凝聚力的一种讴歌。如果认为数字音乐也能激发这样的凝聚力,那就很危险了。

从表面上看,人类世界从未如此紧密地联系在一起,但全球各个地方的相互隔绝也显而易见。这种矛盾带来的不安似乎随时有可能引发心灵疾病。一个人可以足不出户与数以亿计的人建立联系。与他人"建立联系"也许会给人安慰,但我们知道,当人类需要一种真正意义上的联系时,虚拟世界里的联系便显得苍白无力,无法保护人类自己。"关注"某人可能很容易,"取关"某人更是简单,但人类并非如此轻而易举地走过岁月长河。人类通过迎接挑战并一一战胜困难而获得回报。对于那些知道迎接挑战会让生活变得丰富多彩的人来说,古典音乐就是这样一种回报。古典音乐绝非易事。无论是创作、组织,还是演奏、欣赏,都并非易事。任何人

都不能不懂装懂。但我不知道,除了爱和生命本身以外,还有什么能像音乐一样能把人类的情感、理智、身体、精神和社会属性等各方面联系在一起。

管弦乐团中,指挥的责任便是激活这些联系。指挥可能并不总是马到成功,但当他成功时,尚有用武之地的感觉令他心满意足。艰苦的工作、压力、自我批评以及因为知道很多人甚至不相信这个角色有存在意义而产生的怀疑,最终都是值得的,而且非常值得。

艺术向人类提出了一系列问题。有些人如实回答,尽管答案有时令人痛苦。有些人信口雌黄,并在不同程度上逃脱惩罚。有些人直接拒绝回答。指挥可以认为自己在这件事上没有选择的余地,如何回答其实只是一个关于"你是谁"的问题。但总有作出选择的余地,而且了解这一点正是作出正确选择的前提。如果指挥工作真实反映了"你是谁",那么很明显,"你是谁"对你的指挥至关重要。不过,如果你的性格建立在指挥工作基础之上,那么当你不指挥时,你又是谁呢?T. S. 艾略特在《四个四重奏》中写道:"只要乐曲余音未绝/你就是音乐。"然而,音乐终止时又如何呢?

指挥需要拥有一块情感腹地,创作音乐时会带来灵感,远离音乐时会带来慰藉。这种观点正好诠释了指挥这一职业需要面对的压力。简而言之,指挥需要了解什么至关重要,什么无足轻重——这也是大多数人每天都要面对的问题。从这个意义上说,尽管具体的境况也许非同一般,但指挥仍是

一份普通的职业。

我想大多数人都认为自己的工作很普通,别人的工作却不寻常。我觉得指挥这一职业平淡无奇,但是又深深地意识到,这一工作在很多层面上显得与众不同。我原本可以在书中详述指挥在生活中面临的种种挑战,因为对于那些质疑指挥这个职业的存在意义、方法和原因的人来说,这总能提供一定的参考答案,但如果指挥已经为迎接这些挑战做好了准备,那么经验带来的回报会远远超过付出的努力。每份工作都有吉卜林(Kipling)所说的成功和灾难[1],我们也总是观察二者的关联。但对于幸运的人来说,积极的一面总是多于消极的一面。指挥确实非常幸运,将这一点铭记于心就是为了能够充分地展现自我,同时在内心深处保持对他人的尊重。只有实现了这种平衡,指挥才能得偿所愿。

置身于交响曲演奏或歌剧表演中,就能实现心灵与思想、身体和灵魂的完美结合。从最接近想象的角度,用你觉得正确的方法,去聆听西方文化中最伟大的成就;奉献演出的管弦乐团必定是大型团体中集体经验和才华最丰富、最令人惊叹的,令参与盛会的听众难以忘怀。这是语言无法形容的幸运体验。在理想的情况下,塑造无形世界仿佛很神奇,但同时也非常非常真实。

[1] 约瑟夫·鲁德亚德·吉卜林(1865—1936),英国小说家、诗人。此处应该是指他写给儿子的一首诗《如果》,诗人告诫面对成功与灾难应不易其心。

致　　谢

我很幸运成长在一个音乐之家。所有家庭成员都擅长弹钢琴，家里不间断的音乐声为表达自我奠定了可靠的基础。家人从来没有质疑过我从事指挥职业的愿望；对于工作压力和各种责任引发的后果，他们也都宽容有加，这令我永远对家人心存感激。我的父母都是职业作家，这对本书有很大启发。对文字和音乐的热爱是我从父母身上继承的宝贵财产，我引以为荣。

我的父母本能地认为，从小接受一些专业的音乐指导对我大有帮助。小时候，我会定期在沃德·史温格（Ward Swingle）跟前演奏一些钢琴曲。史温格与我家是世交，他是具有传奇色彩的史温格无伴奏合唱组合（Swingle Singers）的创始人。我清楚地记得，有一天，他用如巧克力般圆润的嗓音平静地宣布，我应该从事指挥工作。当时我认为这是一种赞美，但事后我怀疑，他可能主要是认为我成不了钢琴家。沃德看得出来，真正能激发我兴趣的不是演奏音乐，而是音乐本身，能从一位堪与布列兹、贝里奥（Berio）[①]和伯恩斯坦

[①] 卢西亚诺·贝里奥（1925—2003），意大利作曲家。

（Bernstein）[1]等人比肩的音乐家那里得到这样的建议，确实意义重大。他为我指出了前进的方向，没有丝毫批评之意。这对指挥而言是理想的第一课。

说得再细致一些，教我指挥的先后有三位老师：乔治·赫斯特（George Hurst）、克林·曼特斯（Colin Metters）和约翰·卡勒威（John Carewe）。三位大师之间毫无相似之处，甚至可以说形成了鲜明对比，但这些矛盾之处与其说让我感到困惑不解，不如说给我带来了种种启发。我认为，自己迫于无奈去寻找方法，处理他们在音乐、生理和心理等方面存在的差异不失为一件好事。我对三位大师感激不尽。

在音乐方面对我产生最深刻影响的并不是指挥，而是匈牙利钢琴家哲尔吉·谢伯克（György Sebők）。每年夏天，谢伯克都会在瑞士的阿尔卑斯山附近组织室内乐大师班，我与他的短暂交集就发生在那里。多年来，谢伯克对音乐的看法以及他鼓励音乐家与音乐之间建立的联系重塑了我的很多想法。

事实上，我不确定自己是否真的相信世界上存在原创观点这种东西。如果有的话，我想至少我从来没有过。我所写的关于人类进化、人类的大脑如何回应音乐以及音乐应该在社会中发挥何种功能等大部分内容参考了奥利佛·萨克斯（Oliver Sacks）的《恋音乐》（*Musicophilia*）、迈克尔·莱文

[1] 伦纳德·伯恩斯坦（1918—1990），美国指挥家、作曲家。

森（Michael Levitin）的《音乐感知的科学：用理性解释感性》（*This is Your Brain on Music*）和菲利普·鲍尔的《音乐本能》（*The Music Instinct*）等几本书。我从众目睽睽之下的音乐表演中迈出这一步后，似乎对其挑战和目的便有了非常清晰的把握。丹尼尔·斯诺曼（Daniel Snowman）的《镀金的舞台》（*The Gilded Stage*）、卡洛琳·阿巴特（Carolyn Abbate）和罗杰·帕克（Roger Parker）合著的《歌剧史》（*A History of Opera*）都对歌剧的本质做了精辟的研究。

指挥工作写起来容易，做起来难。对于管弦乐团的音乐家、歌唱演员和独奏家，我都怀有无尽的感激，他们的才华、经验、耐心、奉献和信任一直令我心存热望。我会不断向每一个和我一起创作音乐的人学习。我深深地意识到，这是多么值得骄傲的优势啊。

撰写此书时我意识到，与那些实际上为我的所有音乐观点承担责任的音乐家合作是多么令人欣慰的一件事。他们就像一张滤网，防止最严重的误判被听到，如果没有这种保护，与担任指挥时相比，我在撰写此书时会显得更加不堪一击。不过，在同费伯与费伯出版社（Faber and Faber）合作时，我发现自己也得到了同样的呵护。能与 T. S. 艾略特和本杰明·布里顿的托管人为友，对我来说是一种特殊的荣幸，我一直都珍视有加。感谢贝琳达·马修斯（Belinda Matthews）和吉尔·巴罗斯（Jill Burrows）用如此专业的知识鼓励我、引导我完成整个写作历程。我还要感谢《留声机》

（*Gramophone*）的编辑马丁·卡林福德（Martin Cullingford）。在他的支持下，我偶尔会在该杂志的网站上发表博客，为《塑造无形世界》（*Shaping the Invisible*）①更复杂的版本提供了宝贵的启动平台。

珍妮弗·伍德塞德（Jennifer Woodside）、托比·珀瑟（Toby Purser）以及艾拉·蒙代尔－帕金斯（Isla Mundell-Perkins）先后审阅了本书的初稿。对于他们非凡的智慧、关心和真诚以及能够完全信赖所带来的安慰，我无法用言语准确地表达出自己的欣赏和感激之情。毫无疑问，正是因为他们提出的大量改进意见，本书才得以提高。

最最重要的，我要感谢我的太太安妮米克·米尔克斯（Annemieke Milks）。她以前是职业音乐家，现在是考古学家。她的知识、热情和诚实使我能够更加清晰地表达自我，若仅凭我的个人力量就会显得有些力不从心。更重要的是，她总是给予我无条件的支持。任何一位表演者如果想要尽可能公开、自由地奉献自我，所需要的就是这样的支持。她提供的支持令我从不畏惧挑战，令我在欢庆成功的同时也能正视失败，她能让现实生活在两者之间取得平衡。没有她，我不会从事现在所做之事；没有她，也不会成就今天的我。

① 《塑造无形世界》是作者在《留声机》杂志上的专栏名。

本书涉及的曲目

埃尔加:《谜语变奏曲》(*Enigma Variations*)[第一章]

巴赫:《马太受难曲》(*St. Matthew Passion*)[第二章]

贝多芬:《第一交响曲》(*Symphony No. 1*)[第五章]

 《第三交响曲》/《英雄交响曲》(*Symphony No. 3*, "Eroica")[第二章、第三章]

 《第四钢琴协奏曲》(*Piano Concerto No. 4*)[第二章]

 《第五交响曲》(*Symphony No. 5*)[第一章、第三章、第五章]

 《第六交响曲》/《田园交响曲》(*Symphony No. 6*, "Pastoral")[第二章]

 《第七交响曲》(*Symphony No. 7*)[第一章]

 《第九交响曲》(*Symphony No. 9*)[第二章、第四章]

贝尔格:《沃采克》(*Wozzeck*)[第四章]

贝里尼:《诺玛》(*Norma*)[第四章]

比才:《卡门》(*Carmen*)[第二章、第四章]

勃拉姆斯:《第四交响曲》(*Symphony No. 4*)[第一章、第二章]

布里顿:《彼得·格赖姆斯》(*Peter Grimes*)[第四章]

布列兹:《纪念布鲁诺·马代尔纳的仪式》(*Rituel in memoriam Bruno Maderna*)[第三章]

布鲁克纳:《第七交响曲》(*Symphony No. 7*)[第一章]

柴可夫斯基：《第六交响曲》/《悲怆交响曲》(Symphony No. 6, "Pathétique")[第三章]

《天鹅湖》(The Swan Lake)[第六章]

德彪西：《佩利亚斯和梅丽桑德》(Pelléas et Mélisande)[第四章]

德沃夏克：《第九交响曲》/《自新世界交响曲》(Symphony No. 9, "From the New World")[第二章、第三章]

多尼采蒂：《拉美莫尔的露契亚》(Lucia di Lammermoor)[第四章]

哈里森·伯特威斯尔：《地球舞蹈》(Earth Dances)[第二章]

拉赫玛尼诺夫：《第二钢琴协奏曲》(Piano Concerto No. 2)[引言]

拉威尔：《波莱罗舞曲》(Boléro)[第二章]

罗西尼：《威廉·退尔》序曲(William Tell Overture)[第五章]

马勒：《第八交响曲》(Symphony No. 8)[引言]

《第七交响曲》(Symphony No. 7)[第三章]

《第十交响曲》(Symphony No. 10)[第三章]

《第九交响曲》(Symphony No. 9)[第六章]

梅西安：《图伦加利拉交响曲》(Turangalîla-Symphonie)[第二章]

莫扎特：《第四十交响曲》(Symphony No. 40)[第一章、第五章]

《第四十一交响曲》/《朱庇特交响曲》(Symphony No. 41, "Jupiter")[第二章]

《费加罗的婚礼》(Le Nozze di Figaro)[第二章、第三章、第四章]

《第三十五交响曲》/《哈夫纳交响曲》(Symphony No. 35, "Haffner")[第三章]

《唐·乔瓦尼》(Don Giovanni)[第四章]

《女人心》(Così fan tutte)[第四章]

普契尼：《波西米亚人》(La Bohème)[第三章、第四章]

《蝴蝶夫人》(*Madama Butterfly*)［第四章］

　　《托斯卡》(*Tosca*)［第四章］

施特劳斯：《英雄的生涯》(*A Hero's Life*)［第三章］

　　《玫瑰骑士》(*Der Rosenkavalier*)［第四章］

　　《随想曲》(*Capriccio*)［第四章］

舒伯特：《C大调第九交响曲》(*Symphony No. 9*)［第三章］

斯特拉文斯基：《春之祭》(*The Rite of Spring*)［第二章、第三章］

瓦格纳：《女武神的骑行》(*The Ride of the Valkyries*)［第二章］

　　《特里斯坦与伊索尔德》(*Tristan und Isolde*)［第二章］

　　《纽伦堡的名歌手》(*Die Meistersinger von Nürnberg*)［第二章］

　　《尼伯龙根的指环》(*Der Ring des Nibelungen*)［第二章、第四章］

　　《帕西法尔》(*Parsifal*)［第三章］

威尔第：《安魂曲》(*Requiem*)［第二章］

　　《阿依达》(*Aida*)［第四章］

沃恩·威廉斯：《云雀高飞》(*The Lark Ascending*)［第一章］

肖斯塔科维奇：《第十交响曲》(*Symphony No. 10*)［第三章］

　　《第五交响曲》(*Symphony No. 5*)［第五章］

勋伯格：《摩西与亚伦》(*Moses und Aron*)［第三章］

雅纳切克：《耶奴发》(*Jenůfa*)［第三章、第四章］

读者联谊表

（电子文档备索）

姓名：　　　　年龄：　　　　性别：　　　宗教：　　　党派：

学历：　　　　专业：　　　　职业：　　　所在地：

邮箱：_____　手机：_____QQ：_____

所购书名：_____在哪家店购买：_____

本书内容：<u>满意　一般　不满意</u>　本书美观：<u>满意　一般　不满意</u>

价格：<u>贵　不贵</u>　阅读体验：<u>较好　一般　不好</u>

有哪些差错：

有哪些需要改进之处：

建议我们出版哪类书籍：

平时购书途径：实体店　网店　其他（请具体写明）

每年大约购书金额：　　　　藏书量：　　　每月阅读多少小时：

您对纸质书与电子书的区别及前景的认识：

是否愿意从事编校或翻译工作：　　　　愿意专职还是兼职：

是否愿意与启蒙编译所交流：　　　　　是否愿意撰写书评：

如愿意合作，请将详细自我介绍发邮箱，一周无回复请不要再等待。

读者联谊表填写后电邮给我们，可六五折购书，快递费自理。

本表不作其他用途，涉及隐私处可简可略。

电子邮箱：qmbys@qq.com　　联系人：齐蒙

启蒙编译所简介

 启蒙编译所是一家从事人文学术书籍的翻译、编校与策划的专业出版服务机构，前身是由著名学术编辑、资深出版人创办的彼岸学术出版工作室。拥有一支功底扎实、作风严谨、训练有素的翻译与编校队伍，出品了许多高水准的学术文化读物，打造了启蒙文库、企业家文库等品牌，受到读者好评。启蒙编译所与北京、上海、台北及欧美一流出版社和版权机构建立了长期、深度的合作关系。经过全体同仁艰辛的努力，启蒙编译所取得了长足的进步，得到了社会各界的肯定，荣获凤凰网、新京报、经济观察报等媒体授予的十大好书、致敬译者、年度出版人等荣誉，初步确立了人文学术出版的品牌形象。

 启蒙编译所期待各界读者的批评指导意见；期待诸位以各种方式在翻译、编校等方面支持我们的工作；期待有志于学术翻译与编辑工作的年轻人加入我们的事业。

联系邮箱：qmbys@qq.com

豆瓣小站：https://site.douban.com/246051/